Nuevas **Historias**

A New View of Spanish Photography and Video Art

Nuevas **Historias**

A New View of Spanish Photography and Video Art

HATJE
CANTZ

Timothy Persons
Senior Curator, Kulturhuset

The roots to this book begin in the autumn of 2006 when I was introduced to Spanish photography during the Paris Photo fair. I was not only fascinated by the range of the work, its depth, humor, conceptual content, but more so by its collective flavor that was uniquely Spanish in feeling and tone. I decided then to spend a few winter weeks on Spain's west coast in the small seaside town of Conil. Here the chaparral meets the ocean, mixing its scent with the sound of the breaking waves. Terracotta cliffs tower above the beach softening the horizon, and stand like pedestals for looking out and looking in.

With this as my background I turned the radio on only to hear the trumpet of Miles Davis from his *Sketches of Spain* CD. I marveled at his ability as a musician to capture so poetically the musical heartbeat of a whole nation. Inspired, I started to absorb all the various elements that make Spain so unique. The light, the sounds, the taste of the wind, the heat combined with the smell of eucalyptus, mixed together they form a country whose wealth lies in itself and the people who inherit it.

Contemporary photography and video art is the cutting edge to Spain's diverse cultural identity today. It blends and stretches a sensitivity that is woven from all the assorted elements from its divergent society. Unbridled by any specific discipline, Spanish photography broke into its own right in the early nineteen-nineties. Unlike the Germans who revisualized the parameters of how we see photography or the Helsinki School which used the photographic process as a conceptual tool, Spanish photographers used the medium as a means for narrative. Their emphasis was on the content not on the format used to tell it. Its richness evolves out of its regional diversifications and how they manifest themselves through their individual stories. Ben Okri once wrote that "people see only that which has gone and which is no more. They never see that which is already here, but invisible." This book is meant to be a bridge to connect the unknown to what can be seen.

This book and its touring exhibition work together in revealing the depth and continuity of this robust visual culture.

I want to express a special thank you to Bill Kouwenhoven and Estelle af Malmborg for helping this book and its exhibition to find its reality. Our goal was to introduce each artist through their own voice and, joined together, to form a choir of storytellers.

Estelle af Malmborg
Curator, Kulturhuset

It has taken a long time for photography to establish itself as an art form equal in merit to painting and sculpture. For many people, the main role of photography is still to record an elusive reality. However, photography is the language of our time and I maintain that, in the last decades, photography has been the dominating artistic medium, perhaps because a photograph, like no other medium, engraves itself on our minds and inspires our imagination. Photographic images are omnipresent in our lives; everyone takes photos so everyone can relate to photography as an art form.

Photography made a relatively late entry on the Spanish art scene. However, the situation has changed rapidly and today one is struck by the innovative and intense expression of contemporary Spanish photography, which reflects the radical development that has taken place in Spain. In just a few decades, a closed society, trapped in its past, has been transformed into a multifaceted country in which contemporary culture enjoys a strong position.

Spanish photography does not shy away from the personal expression. We who lived in Spain in the nineteen-eighties experienced first-hand the major political, social, and cultural changes. The sociocultural movement La Movida, with the film director Pedro Almodóvar as its front figure, released a wave of suppressed creativity and tested the boundaries of freedom. The explosive Spanish culture of the nineteen-eighties expressed itself in many ways, but a common feature was an interest in capturing the intellectual currents of the rest of Europe, while, at the same time, relating to one's own cultural heritage.

The desire to come to terms with history may be a possible explanation for the powerful expression of photography in Spain. The participating artists in Nuevas historias—a new view of Spanish photography—are linked by an interest in approaching notions such as cultural identity, heritage, and history. The country's broad spectrum of regions, languages, and cultural diversity is reflected in the wide variety of expressions and constitutes a point of departure for many of the works.

The artist duo Cabello/Carceller sets out from classic Hollywood productions when, in their video and photographic works, they explore stereotypical gender roles and clichés in cinema. Naia del Castillo explores notions such as intimacy, seduction, and femininity, employing sculpture and photography to depict women who are trapped in their everyday existence. Based in a surrealist pictorial tradition, Chema Madoz blurs the boundary between reality and fiction in his unique imagery in which everyday objects are given new meanings and functions.

With references to classic portraiture, Pierre Gonnord visualizes the invisible in his photographs of people on the periphery of society. His monumental images present an alternative notion of beauty. When Cristina Lucas, using a hammer, attacks a plaster replica of Michelangelo's sculpture of Moses in her frustration about not being able to make it speak, she settles the score with tradition while at the same time, she recreates a historic performance.

The vulnerability of women and children, racism, and violation are central notions in Alicia Framis's work, which is characterized by social commitment. Her work often takes the form of concrete proposals for the creation of a better world.

These are some of the thirty-one artists participating in this book and exhibition project initiated by Timothy Persons and stemming from his enthusiasm for contemporary Spanish photography. With this exhibition and book we aim to put the spotlight on an area of contemporary photography that is still largely unknown to many people but definitely deserves attention. We would like to express our gratitude to all those involved in this project, our warmest thanks to the participating artists and their galleries as well as Seacex, Inervantes, and the Spanish Ministry of Culture for their support and commitment.

The objectives of the State Corporation for Spanish Cultural Action Abroad (SEACEX) focus on the dissemination of the current and historical reality in Spain, covering all spheres of culture and artistic expression. Therefore, the exhibition we present now, touring different cities in order to foster cultural dialogue, is of particular relevance. This is one more initiative within the series of cultural activities that the SEACEX wants to extend to the widest range of genres and subjects, from Spain's heritage in Europe, America, and the rest of the world, to the most recent contributions of our creators.

In this specific case, the show is the result of a new cooperative effort between different institutions and of the rigorous work within an open program. Through the suggestive and innovating gaze of some twenty-five Spanish photographers, the exhibition presents the aesthetic and social landscape of Spain's territorial diversity, through the most recent creations in photography and video art. Thus, a catalogue of images, apparently eclectic and gathering the vitality of a country at the crossroads of tradition and modernity, unfolds before the eyes of the spectator. Taking the beauty of the selected photos as a starting point, the show offers us the opportunity to reflect on the reality and expectations of a society going through an intensive evolution but not relinquishing its roots and multiple identity marks.

To unravel reality with rigor, to overcome clichés and prejudices, to fill gaps in knowledge and art research and dissemination, are essential challenges in order to foster progress of all peoples. In this path of instruction, freedom and service to society, based on dialogue and collaboration with all people and public or private entities that can contribute positively to this venture, our aim is to explain, through the best productions of creators such as those selected for this show, the different aspects of a cultural reality that is increasingly difficult to limit to the national conventional barriers. It thus makes even more sense to open up to all influences, and to dig in the capacity to assimilate the experiences of other peoples and in the cosmopolitan nature, in short, of a global civilization the aim of which should not necessarily be to smother traditional identities, free of recurrent isolationist trends. From this perspective, the reality of life and culture captured in the images of this show also reflects a heritage of knowledge and beauty that we want to spread in all spheres of society and in other nations. This is a window wide open to contemplation and reflection for the international community so that these objectives continue setting increasingly ambitious goals.

Golf Courses **in the Desert**

The death of General Franco on November 20, 1975 meant not only the end of a dictatorship that had left Spanish society in hibernation for nearly forty years, but a turning point for the younger generation who had seen the extraordinary energy of their adolescence irremediable paralyzed by the repression imposed by the fascist regime. Echoes of the social revolution that had swept through Europe and the U.S. in the sixties, manifested in the hippie movement and the 1968 student uprisings in Paris, barely reached Spain, and when they did, they were conveniently filtered by the media as phenomena related to drugs and the disappearance of moral principles. The Franco regime presented Spain as the "spiritual refuge of the West" and the state, in collusion with the Catholic Church, had created a rigid system of repression based on fear and political, religious, cultural, and economic isolationism. During the Republican period that preceded the Civil War (1936–39), Spain had engendered a social legislation that transformed our country into a pioneer of the most progressive policies regarding education, the emancipation of women, workers rights, and the political structure governing the mosaic of nationalities that make up Spain.

The character of the reforms undertaken by the Spanish Republic aspired to a radical transformation of the country. As Publio López Mondejar points out in his History of Photography in Spain, "At the beginning of the twentieth century, 60 % of Spain's nineteen million inhabitants were illiterate, 63 % were rural laborers or landless peasants, and only 16 % were industrial workers. Ten thousand families owned half the registered land and 1 % of large landholders possessed 42 % of private land. In 1921, the cultural sphere received the equivalent of 210 euros from the national budget compared to the one million, two-hundred thousand euros destined for the war in Morocco." Spain was undergoing a profound change whose aim was to situate a fundamentally rural country at the same level as those European countries where the industrial revolution was happening. As a result, this evolution was also altering the customary cultural deficit that had characterized nineteenth-century Spain. The arts, and contemporary Spanish culture in general, did in fact begin to manifest a gradual rapprochement between artists and society.

Photography was undergoing a process of exploring its own nature as a mode of expression: documentary photography was becoming aware of the power of the image as a medium capable of articulating and disseminating ideological content, and thus of being used for political ends. Madrid, Catalunya, and the Basque Country were among the most visible epicenters of this transformation, but it would be the outbreak of the Civil War that would give rise to the most significant examples of photography's new approaches. We shouldn't forget that the 35-mm camera was first employed in Spain's armed conflict. Robert Capa, Gerda Taro, David Seymour, and Tina Modotti were among the photographers who visited Spain during these years; in many cases their motives were not exclusively professional, but prompted by their commitment to the Republican cause. Spanish photojournalists, especially Alfonso Sánchez Portela in Madrid and Agustí Centelles in Barcelona, displayed a degree of implication with events radically different from the traditional neutrality of press photographers. In other creative areas, graphic designers and visual artists developed, through poster design and the incipient art of advertising, new approaches to photography in harmony with trends already prevailing in Central Europe, Italy, and the Soviet Union. Whether through publications started by workers' organizations or the commissioning of artists by the Republican government or the fascist insurrectionists, photography became positively contaminated by many of the formal and conceptual mutations created by European avant gardes. The uses made by Nazi Germany, fascist Italy, or the European and Soviet

Left of still or moving images also reverberated in republican Spain. Both sides in the conflict, reds and nationalists, employed images politically, as vehicles to raise awareness among the masses. The few cases of pictorialism, limited mainly to Madrid and Catalunya and almost entirely within the sphere of competitions and the Salon, disappeared before the advent of modernity and the revolutionary spirit. Curiously, the Franco regime fostered a revival of pictorialism by means of idyllic representations of an outdated imperialist zeal typical of fascist philosophy; a highly illustrative example is the work of Ortiz Echagüe who, despite his ideology, deserves credit for his exquisite style. Amidst a cultural drought, the country would have to wait until the end of the fifties before receiving a breath of fresh air from a group of photographers who questioned the banality of their contemporaries. This collective took its main reference point from the humanist documentalism of the traveling exhibition The Family of Man, organized by Edward Steichen at New York's Museum of Modern Art, and in the photo essays of W. Eugene Smith for *Life* magazine.

With the sixties came the end of Spain's isolationism, aided by U.S. interests in establishing military bases on the Iberian Peninsula. This meant the end of the international blockade that had isolated the Franco regime since its victory in the Civil War. The advent of mass tourism in Spain, which occurred with the end of the country's isolation, not only led to an incipient economic recovery, but the arrival of information about the evolution of European social customs; a model reinforced by ample emigration of Spaniards to France, Germany, and Switzerland. Little by little, and despite the wishes of the regime, Spanish society commenced a tentative opening that coincided with the economic bonanza. The dictator's death triggered the explosion of an entire generation anxious to freely express itself across the cultural spectrum. Photography, which had survived the final years of censorship hidden

behind the mask of Surrealism in order to disguise its ideological stance, erupted in multiple directions, favoring experimentation and a break with the past. The absence of preexisting points of reference led to an utterly independent scene where the vestiges of Surrealism coexisted with a caustic sense of humor, a militant documentalism that recovered a social viewpoint, and even the visual revival of an unexplored Spain still frozen in time.

An analysis of contemporary Spanish photography must necessarily take into account the socio-political and cultural context arising in the wake of the transition to democracy. The inertia inherent in classifying Spain's artistic panorama by techniques or trends based on Anglo-American models leaves incomprehensible a number of the approaches and viewpoints of photographers who emerged during this recent period. In contrast with the attention paid to questions of identity by Latin American artists, or their need to rewrite history by introducing people and themes not addressed by official history, few Spanish artists have ventured in that direction, despite Spain being a country that had also emerged from the periphery, not just economically but socially as well. The principal and most visible aspiration of the last third of the twentieth century has been a desire to be a part of Europe, and by extension, the developed world. It wasn't so much a question of emphasizing who we were as knowing who we wanted to be. Spain, after forty years of dictatorship, had become a kind of embarrassing emblem of identity for the new generation. The country's collective self-esteem had entered a phase of decadence during the sixties, when our backwardness was compared to attractive societal models such as the Scandinavian social democracies. It's no coincidence that allusions to Sweden as a paradigm of the open society abound at this time, with its government that cared for its citizens with generosity and tolerance. There's no doubt that as a result of the arrival of Swedish tourists to the Spanish coast in the sixties and seven-

ties, numerous stereotypes arose, always tinged with a bittersweet sarcasm, that associated the Swedish model with the paradigm of the welfare state that we aspired to; a glance at the mirror of Sweden reflected a pathetic image of underdevelopment and prudish puritanism that needed to be jettisoned as swiftly as possible. It is not surprising that a politician such as Felipe González, who emerged in the mid-seventies, would make a show of his friendship and ideological proximity with Olof Palme as one more factor in earning the confidence of Spain's new generation. Spain has always been a country that looks to its neighbors to gauge itself. Even today, the inferiority complex caused by our disparity in relation to the developed and civilized world leads us to malign our own opinions and overestimate our merits when the appraisals originate beyond our borders.

At any rate, the need to belong to Europe produced in post-Franco Spain a spectacular synergy for change which resulted in a cultural effervescence without precedent. This period, which coincided with the election to power of the Socialist party in 1982, was one of the first signs of the enormous changes to come. The number and vitality of initiatives was extraordinary, even if the quality was not always up to par. If we take into consideration that information about what was happening in photography in the rest of the world was extremely limited, it is easy to understand why the magma of artists resist attempts at classification, since many artists expressed themselves without outside reference points or associations with specific trends. And that is precisely where the personality that characterizes the epoch resides. To the extent that economic growth allowed the middle class access to art, photography began to become democratic: a medium that for the better part of the twentieth century had been practiced almost exclusively by the upper classes. It is still possible to corroborate this by examining the first batch of photographers who emerged after Franco's death, since it was

this offspring of well-to-do families that first traveled outside the country and discovered the trends then in fashion in Europe and the U.S.

But the new public institutions, both of a national as well as a local or regional character, soon became aware of the political benefits accruing to those who supported or promoted cultural initiatives. In the eighties, the advent of photography festivals throughout the country—nearly all of them based on the French model of Mois de la Photo in Paris or the RIP in Arles—was the consequence of both the desire for visibility on the part of photographers and the strategy of supporting local artists undertaken by regional authorities. The Spain which arose following the death of Franco can only be understood in the context of the emergence of an almost federal state that was responding to both the historical claims of certain regions and the urgent need to adopt decentralized models of governance. The traditional cultural domination historically exercised by Barcelona and Madrid began to concede a larger role to other cities, and there even appeared artistic trends identified with particular regions, such as the Basque Country, where Arteleku, a public center for contemporary art, fostered interdisciplinary practices and theories whose influence can still be detected in many Basque artists.

The entry of Spain into the European Community in 1986 sparked significant developments in many areas which in the nineties became tangible in the multiplication of cultural initiatives and artistic exchanges with other countries. Museums of contemporary art sprang up throughout the country as part of a strategy aimed at expanding the services sector and offering an alternative economic plan for the painful industrial reconversion that all of Europe was undergoing in the eighties. This normalization ended by blurring Spanish photography's already precarious national character, and very

few regretted the change. For once in recent history, Spain was no longer a cultural exception. Young Spanish photographers at the end of the twentieth and beginning of the twenty-first centuries aspire above all to be similar to and in tune with the dominant trends of western art. During this period we have been witness to a cloning of sanctioned European artistic debates, proclaiming, with the passion of converts, the death of photography—a cadaver, by the way, enjoying excellent health in the twenty-first century—and the intent to eliminate from the contemporary scene those considering themselves exclusively photographers.

The launching in 1998 of PhotoEspaña in Madrid, at a time when photography festivals were in decline, lent final impetus to the incorporation of photography into the exhibition programs of all kinds of institutions, including a good part of the capital's private galleries. The presence of the visual arts in fairs and biennials is a global reality and it seems like this time Spain is also beginning to adapt its infrastructures and collections to include a medium whose current importance for contemporary art no one could have predicted just twenty years ago. It's a slow but irreversible process. Public collections, however, are still in need of updating as far as the history of Spanish photography is concerned; the lack of specialists in museums is the primary cause for a more than precarious presence that favors the acquisition of photography done by visual artists. More or less the same thing is happening in the galleries. Faced with this situation, young Spanish photographers are honing their discourses to the aesthetic and conceptual formats with the greatest international cachet. To explore conceptual territories distinct from those in fashion is a risk that few are willing to take, although their numbers are gradually increasing in step with the recuperation of our collective self-confidence.

In any case, Spain today projects the illusion of a standard of living and cultural life in marked contrast with reality: we fill our deserts with golf courses. We are a nation whose identity is in permanent construction and who prefers to forget that just a few years ago we had to emigrate to Europe and Latin America in search of work and progress. And now we act as though we had belonged to the rich countries' club forever, and we frequently take photographs as though we had also.

Alejandro **Castellote**

Alejandro Castellote (born in Madrid, 1959) began working as a photography curator in 1982. From 1985 to 1996 he was Director of the Photography Department at the Círculo de Bellas Artes in Madrid, where he was responsible for programming exhibitions, workshops, and seminars and organized five editions of the Festival FOCO (Fotografía Contemporánea). Furthermore he has been the founder and artistic director of the International Photography Festival Photo España in Madrid from 1998 to 2000. He worked for Lunwerg Publishers where he was in charge of the Contemporary Photography section, publishing among others *MAPAS ABIERTOS: Fotografía Latinoamericana 1991–2002*. During 2005 and 2006 he was contents adviser for *C Photo Magazine* in London and curated the exhibition *C on Cities* for the Venice Biennale of Architecture 2006. He teaches workshops and as a photography critic and essay writer contributes to different national and international publications. In 2006 he was awarded the Bartolomé Ros prize for the best professional track record in photography in Spain. He lives and works in Madrid.

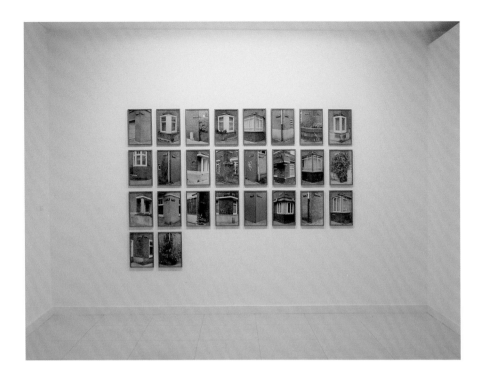

16/21 *Esquinas*, 2003, C-prints, 26 pieces, each 48 x 28 cm

The representation of time and the limits of representation in photography itself are the driving factors behind the art of Ignasi Aballí. For years he has worked with photographing reflections of famous paintings in museums, for example, or the discoloration of cardboard that had been lying in the sun. He has further held a dialogue with representations of photography and media, especially words and images cut from newspapers and magazines that he assembles and re-photographs. It is a singularly consistent project that he has carried out with themes and variations across the media to great international acclaim.

His work *Calendario 2003 Diario* (Calendar 2003 Diary) consists of twelve panels replicating the front pages of the newspapers he read for a year. Other series involve images of gardens and the images of poisonous plants installed in the Royal Botanical Garden of Madrid—the last place one would expect to find Malas Hierbas. The photos were deliberately left to fade in the intense sun of the garden and effect a literal representation of the passage of time as the images are effaced.

Another recent example of his work is the engagement with the representation of photography, and, with full irony, the learning of photography itself. In an extended body of work, *Manipulaciones* (Manipulations, 2002-03), shown at the Museo de Portimāo in the Algarve in southern Portugal during the Photo España 2008, Aballí presented a series of images depicting the motions a photographer goes through to manipulate a variety of cameras from classic field and 35 mm film cameras to the then latest Leica point-and-shoot digital camera complete with references to various instruction manuals. It is understated, droll, and yet terribly funny in its pretended seriousness. It pushes against the limits of what one can show photographically as photography. The work's self-criticism, its play within the medium, position it more in the world of Concept Art than in the realm of "straight photography," but, as has been seen, the barriers between these worlds are increasingly porous.

This is nowhere more interesting than in the case of his *Cantadores* (Street Corners, 2003). This series functions as a typology, as pure documentation, and a metaphorical art-historical dialogue with text, painting, and photography. The twenty-six individual images recall the twenty-six letters of the English alphabet (the Spanish alphabet has thirty, including loan letters). These images are of the nearly identical postwar council houses around the museum district of central Amsterdam where many of the streets near the great museums, the Rijksmuseum, the Stedlijk, and the Museum Van Gogh, bear the names of famous painters from European history. The street corners are nearly all photographed from the same point of view, directly opposite the corner of the building on whose two walls are the street signs bearing the painters' names.

Aballí's method puts him straight in the tradition of Bernd and Hilla Becher, the legendary photographers-teachers from the Düsseldorf Academy of Fine Arts whose epic series of identically photographed industrial buildings defined much of the aesthetic of postwar photography. The minor variations—a flower here, differently colored bricks there, and even a few rounded corners—suggest a certain human dimension that exists within Dutch conformity. Yet the play with the street names is remarkable for suggesting relationships between painters that would not automatically come to mind in addition to more obvious ones. Jan van Ejck and Breughel, Memling and Jan van Ejck, Raphael and Veronese make sense at an intuitive level. Courbet and Michelangelo or Michelangelo and Millet, perhaps less so. The game, like Brazilian soccer, is beautiful.

At first glance the works are hermetic at several levels. They are pure photography. They are typologies. Yet, they play the game at more beautiful levels. What ideas are suggested by the mere graphic representation of the name of a famous artist? What does a Michelangelo, Rubens, Titian, or a Velázquez (who is conveniently paired with Rubens by the Amsterdam city fathers—themselves a worthy subject for a certain Rembrandt van Rijn and whatever artistic planning commission) conjure up in the imagination? The number of famous paintings is totally limitless. Such is the power of mere suggestion that these names evoke in us. What Aballí, in the wake of the naming commission, suggests is a world of influences, of direct and indirect relationships through time. Think about it: what do Hans Holbein (most likely the younger, a sixteenth-century painter) and Bartolomé Esteban Murillo (seventeenth century) have in common other than being well known court painters? Their portrait styles and subjects are totally different although they are extremely influential for later artists. They identified themselves differently on religious grounds, one opting for a cooler style and the other for a more exuberant palette. Yet it is possible to look at their works in myriad styles.

Such is the power of Aballí's work. He is able to take an artistically rigorous body of work, directly seen street corners, and transform it into a meditation on the history of ideas and the history of painting by the mere representation of the names of famous artists whose names were given to the street in a quiet part of Amsterdam. Aballí is able to bring about this multi-dimensional game with the production of twenty-six simple photographs.

Aballí elevates contemporary photography to a metaphorical level by combining concepts and modes of representation that test the limits of straight photography. His camera-based work becomes more than, as Edward Weston so long ago said, "the thing itself." It becomes more than photography itself. That is the art of Ignasi Aballí.

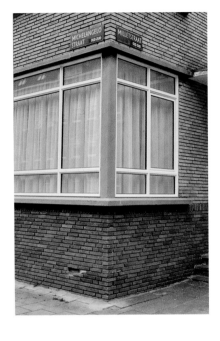

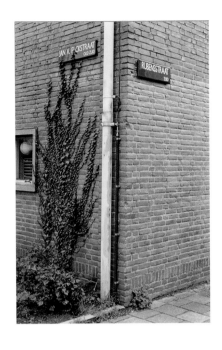

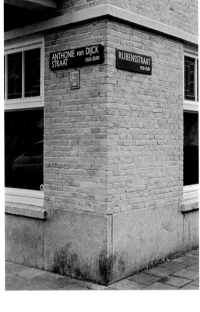

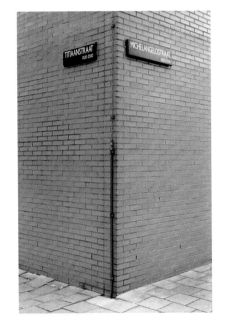

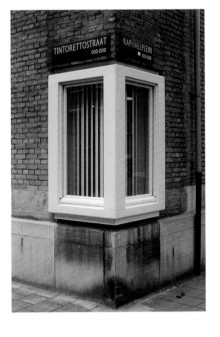
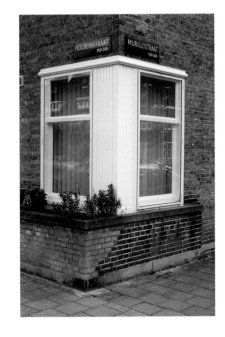
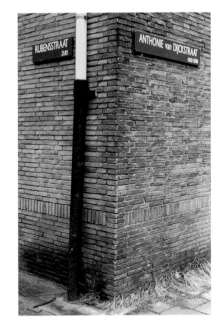

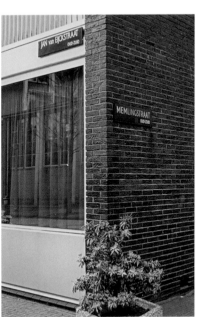

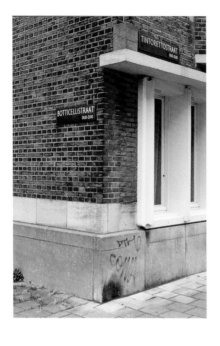 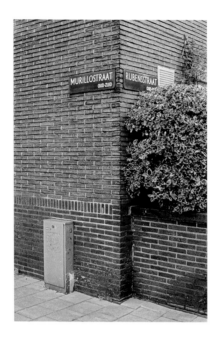 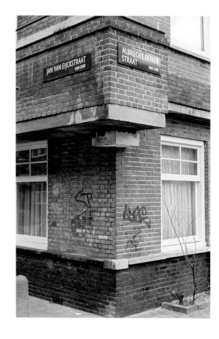

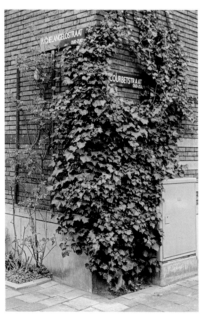

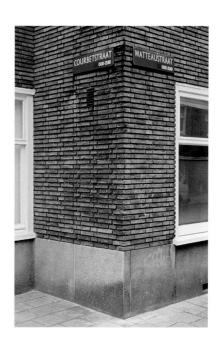

22 Museo Artium, Vitoria, 2006/2007 photo: Pedro Albornoz

New technologies beget new possibilities for artists. Prepared paint in tubes enabled artists in the mid-eighteen-eighties to paint outdoors more easily than ever before. Impressionism and the plein-air school were born and often included as their motifs scenes of the sorts of industries that made such paint possible—see, for example, Georges Seurat's *Bathers at Asnières* (1883/84) with its smoke-belching factory seen in the background.

The advent of digital technology in the form of computers, Photoshop, and the Internet has been transformational for artists and has created new genres that take advantage of the new medium that is called Digital Art.

For the past fifteen years Eugenio Ampudia has explored the opportunities Digital Art provides. Ampudia is hard to pin down as an artist because he works across a wide range of disciplines. "I define myself," he writes, "as an artist interested in processes and in strategies and not as a digital artist." He has staged performances and other forms of interactions or interventions involving the spectators who become knowing or unknowing participants in projects such as *Interlocutores válidos* (True Interlocutors, 2001), a project that makes use of the possibilities in a heap of flour poured onto the floor and a video projection of footprints of people seemingly walking through

the flour. Other works such as Picasso (no date) make use of the manipulations of a portrait of Picasso that occur when one "runs the mouse over" the image on a computer connected to the Internet. Pablo Picasso's famous eyes track the cursor, his brow wrinkles, and his nose twitches.

The principle behind his work underscores some of Ampudia's main concerns as an artist working on the frontiers of this new media. First, there is no actual, unique "art object" produced. Picasso only exists on the net. It has an unlimited distribution factor—in terms of its accessibility—yet cannot be purchased or held in one's hand. Second, his art is interactive and only comes to life when someone accesses it through the Internet. In a sense it exists completely outside of the world of traditional art. There is nothing to buy or sell, but there is something to experience aesthetically. That in itself is a radical critique of art par with the unveiling of Marcel Duchamp's *Fountain* (1917) where he declared a urinal to be a work of art by asserting that it was.

Another video, *Estadio* (Stadium, 2002), shows two stylized runners chasing each other in a sprint to the finish between two arch rivals. Across their moving limbs are various art terms written in a fluid, Pop-Art style script

popular in the nineteen-sixties and seventies. The first one seems to be the artist; the second, with a question mark for his head, seems to be considering whether to criticize or collect the art. *En juego* (In Play, 2006) shows more of Ampudia's sense of humor as well as a certain political dimension. This three-minute video loop presents re-purposed films from an epic soccer match between Germany and Brazil during the 2002 World Cup. Replacing the ball, however, is a copy of the highly influential book of art criticism, *The Shock of the New*, by Robert Hughes. The soccer players, like Ampudia, are literally kicking around ideas and critical notions about art. A question might be posed: is this a struggle for artistic domination between the "New World"—in the form of Brazil—and the "Old World"—represented by Germany? Ampudia doesn't give any answers, the video is inconclusive, but Brazil crushed Germany and won the World Cup that year.

Two more pieces explore the mythologies and myth makers of the art world. *Chamán* (Shaman, 2006) and *Prado GP* (2008) poke fun at the legendary artist Joseph Beuys and take potshots at the most famous museum in Spain, the Prado. A video installation, Chamán projects well-known footage of the artist in his signature hat and vest striding resolutely towards the viewer. The image is projected onto a fine spray of mist that serves as a projection screen. Beuys, perhaps the most influential artist after Duchamp, appears to shimmer as he approaches. Yet at the same time, due to the vagaries of the water spray, he seems to dissolve back into uncertainty or into "the mists of time." *Prado GP* shows a racing motorcyclist aboard his GP bike superimposed on a video of a walk-through of the Prado. The bike dips and swerves through the museum's passages. It zooms past tourists and famous paintings alike. Is this a comment on the way we often rush through museums, or is Ampudia playing with the notion of the museum as both a reliquary for famous Old Masters and the highpoint of creating official taste? Ampudia does not supply an answer. He merely asks the questions.

Ampudia has set standards for looking at the possibilities embodied in Digital Art. His critiques of representation and distribution across the art world are as humorous as they are poignant. The Internet enables both interactivity across the range of disciplines and dissolves the borders between the artist and the consumer-spectator. We are all artists now. Our time is now. When asked to state his philosophy of life, he stated simply: "We should enjoy the moment."

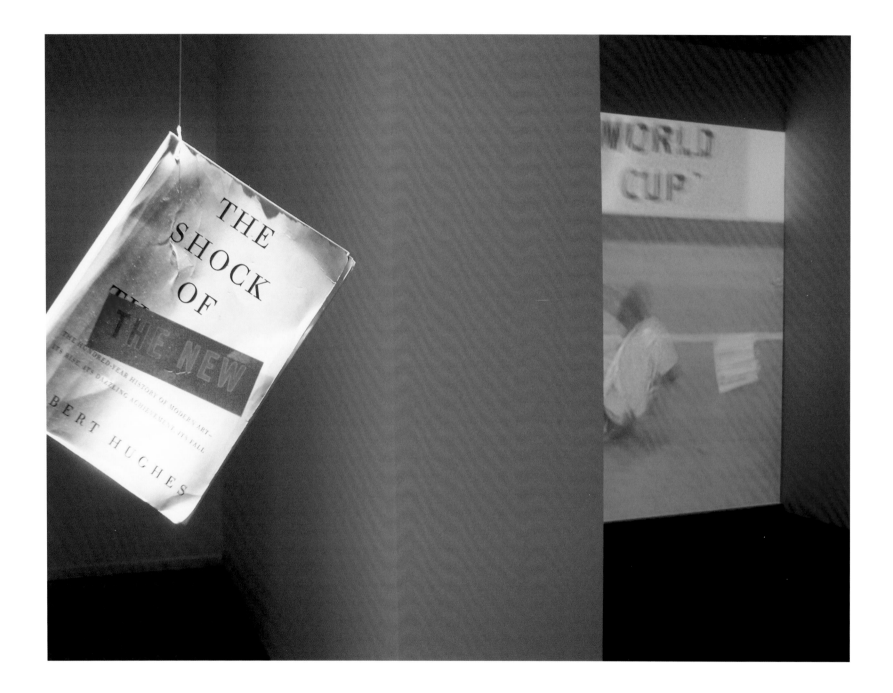

24 Museo MACRO, Rosario, Argentina, 2008 photo: Lucía Bartolini
25 *En juego*, 2006, video installation, dimensions variable

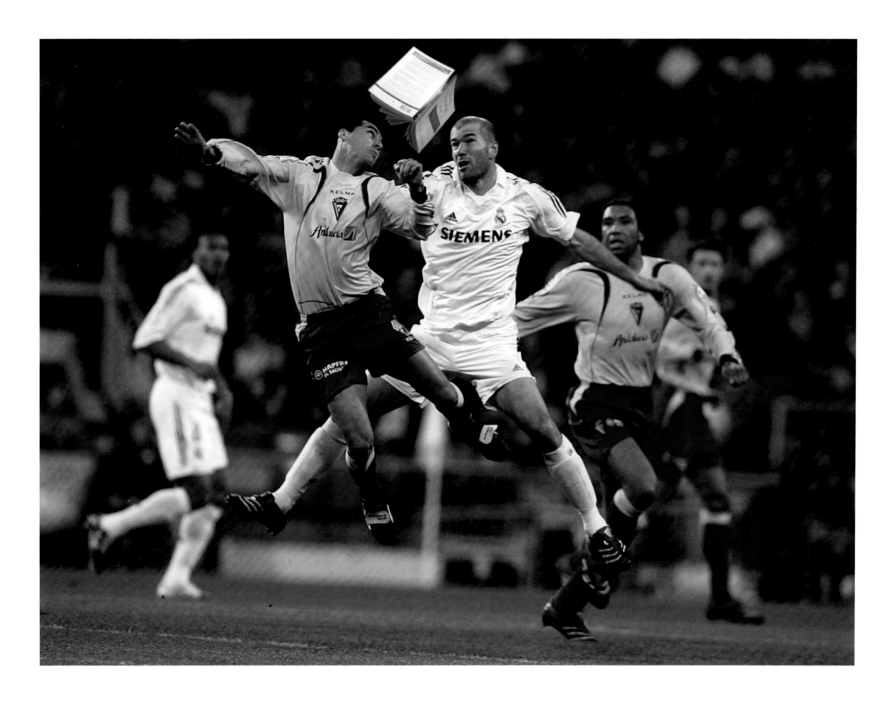

Eugenio **Ampudia**

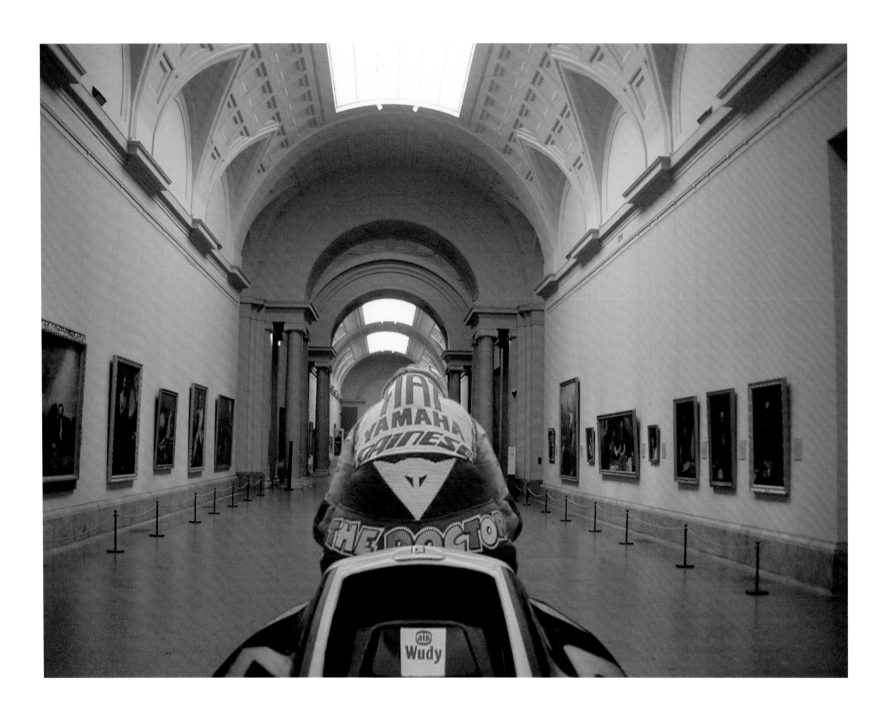

26 *Prado GP*, 2008, video monocanal 2'50"
27 Museo MACRO, Rosario, Argentina, photo: Lucia Bartolini

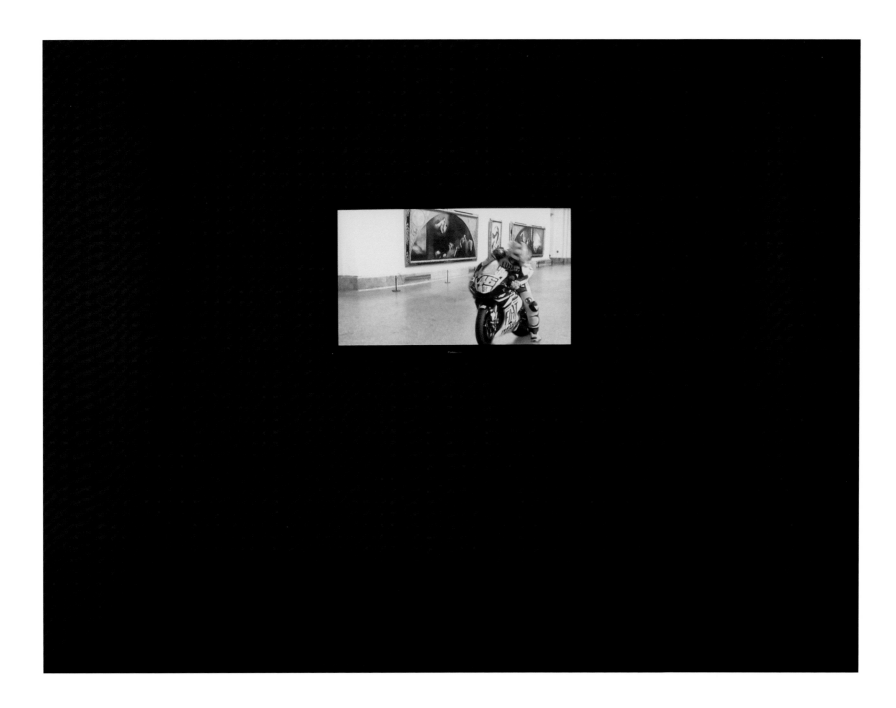

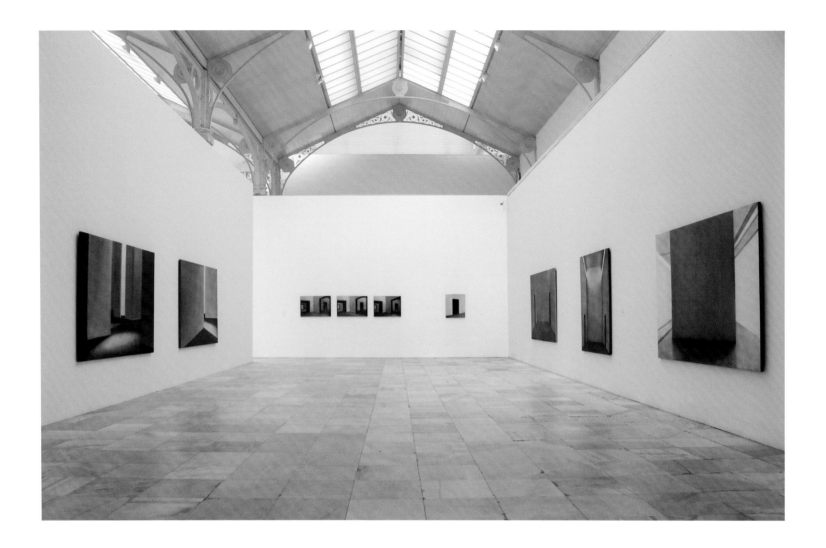

Le Corbusier, the architect formerly known as Charles-Édouard Jeanneret-Gris, used to defend his buildings as "machines for living." By extension, noted the critic Ada Louise Huxtable, the city is better seen as the "machine for living" because as much as we shape it as builders and inhabitants, it shapes us as human beings. Above all, the city must be livable.

The city and its buildings are the main subject of the work of José Manuel Ballester's explorations in painting and photography. Ballester, who was trained as a restorer of Flemish and Italian Old Masters, brings to photography a wealth of visual knowledge of technique and the history of representation of architecture. He writes, "If we cannot change the world, at least we can change the way we see it." This is the guiding mantra of his photography and painting. Ballester has come of age as an artist at the conflux of two significant trends in photography: the rise of the giant-scale photograph as the accepted token of art photography and the use of computer-

enhanced imagery that also makes possible these massive photographs that have come to represent the new painting. It can be argued that Ballester is merely following in the footsteps of such recognized photographers as Andreas Gursky, Thomas Struth, and Candida Höfer of the Academy of Fine Arts in Düsseldorf and, for example, Jeff Wall, of Canada, who have combined digital elements in their photography on a scale both massive and massively successful in the art market. The argument breaks down when Ballester's subject matter and its articulation are examined.

Ballester's true subject is the city and its buildings. He is far more interested in the hard machinery of space and architecture than in those soft machines called people. His images are, typically, reductionist, Mark Rothko-like rectangles of receding passageways and doors. At times he desaturates the colors in his images and gives them an unearthly depth. We wonder what is going on in the images, what has happened, what will happen next, and,

above all, where are the protagonists? The uncanny spaces flirt with our imagination and demand we supply the narratives for those not yet strutting about his empty urban stage. At other times, he plays with volumes or, through digital manipulation, accentuates the colors as in images from nocturnal Times Square or Shenzhen in ways impossible before the advent of the computer and Photoshop.

His use of photography refers back and forth to his continued practice of painting. Indeed, he often outputs his images onto linen making it difficult to determine whether we are looking at a photograph or a painting. Ballester's use of subdued lighting, or the post-production desaturation of color values, references Titian in his control of interior architectural space. His passages seem to lead through infinite, timeless spaces where unseen terrors and pleasures, or, perhaps nothing at all await us. Ballester's deliberate, painterly manipulation is an important aspect of contemporary art prac-

tice, but the questions he poses to modern architecture and the spaces we inhabit set him apart from those who simply depict spaces. Ballester's work is indeed painterly and often melancholic. It does not reflect actual objective reality, per se. A true artist never does. Rather, Ballester's work is highly subjective, almost hyper-real in its details yet it represents a critique of modern society and the almost inhuman scale of contemporary city planning whose politics and economics produce the buildings we are forced to inhabit.

Ballester takes up this challenge by making us aware of the ramifications of our surroundings. To cite him again, "If we cannot change the world, at least we can change the way we see it." Ballester lends us his eyes and his talents, that we may see what we all too often overlook.

30 *Oca 1*, 2007, photograph on Fuji Cristal Archiv, 111.5 x 299.2 cm
31 *Puertas*, 1999, photograph on Fuji Cristal Archiv, 68 x 46 cm

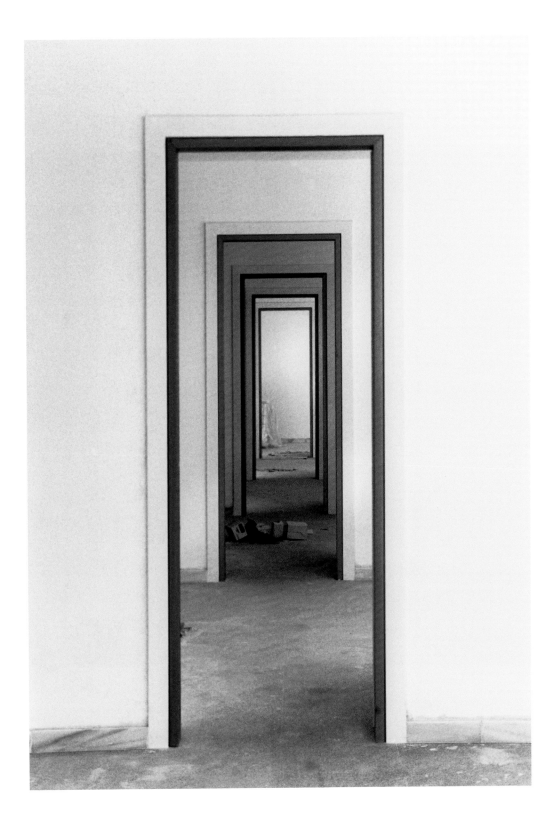

32 *Entrada 1*, 1999, photograph on Kodak professional paper, 50 x 70 cm
33 *Oca 3*, 2007, photograph on Fuji Cristal Archiv, 121 x 299.3 cm

ONCE UPON A TIME..., 2007, 35 b/w photographs, dimensions variable

Who can forget the opening scenes of those classic "spaghetti westerns" from the nineteen-sixties and seventies starring Clint Eastwood that were directed by the Italian master, Sergio Leone? Eastwood, "the man with no name," riding with his serape, his gun, and his cigarillo into some small town, all adobe and split wood, with its cantinas, church, well and boardinghouses—Santa Anna, San Miguel, it doesn't matter—in *A Fistful of Dollars* or the legendary *The Good, the Bad, and the Ugly*: who can forget? Certainly not Sergio Belinchón.

Belinchón has been known for his depictions of built environments and empty, sterile spaces, albeit evocatively photographed, in Rome and Berlin among other places he visited between 1999 and 2002. More recently, however, he has embarked upon a trilogy that explores not just the space itself and the traces left by human presence but of space and time as metaphor. With Once upon a Time, Western, and Paraíso photographed from 2003 to the present, Belinchón has begun to explore memory and representation in a dialogue with photography and film.

Both *Once upon a Time* and *Western* are symbolically connected. In the former, Belinchón photographed in Yeniseisk, a small mining town in Siberia, that bears an uncanny visual resemblance to small towns in the American Southwest where, theoretically, the "spaghetti westerns" are set. However,

far from being photographed in Arizona, Texas, or California, Leone chose to shoot in Almería, Spain, and created entire villages where Eastwood and company had their adventures.

These towns, mirror images of each other, one a stage set standing in for nameless towns in America, and the other real, both partake of the same style construction—minus the adobe buildings in the case of Yeniseisk. They were founded approximately at the same time in the mid-nineteenth century at a time when the United States and Czarist Russia were expansionist powers settling new frontiers. *Once upon a Time* consists of an installation of some thirty images shot in Russia that appear to be set in some timeless past. Belinchón, however, includes modern details such as telephone lines, air conditioners, TV aerials, and the occasional Lada car. They represent the Russian frontier then and now and evoke a past similar to the Wild West days in America. Belinchón writes, "Playing with appearances interests me . . . Presented in old used frames, the photographs have an aged look to them, as if they were images from one hundred years ago. This impression is further enhanced by the buildings themselves."

This level of representation is reflected in Belinchón's images from Almería that fulfill our expectations of what an American frontier town should look like. He adds that he is referring "not just [to] the studios built especially

for the movies, now a kind of tourist theme park, but all the roads, houses, and towns where he filmed." We all but expect to see cowboys shooting one another and barroom brawls in the cantinas, just like in *A Fistful of Dollars*. Belinchón cues his manipulations of appearance and reality through the "visual trickery," as he puts it, of digital manipulation and distorted super 8 film. Now scarcely used, these sets do indeed resemble some lost town in Arizona that is fast becoming "a ghost town and returning back to the landscape." These images and the settings he photographed seem more real than real. We are able to recognize what they represent because we have seen them before in the movies where they have been engraved on our memory.

Belinchón writes presciently, "We no longer travel to learn, but to recognize." He makes this point clear in the third stage of his trilogy, *Paraíso*. Created from more than fifteen hours of found super 8 footage shot by two middle-aged women travelers in the nineteen-sixties and seventies and edited down to approximately sixteen minutes, Paraíso features five journeys to Disneyland, various safari parks, the sea, and elsewhere. The somewhat manipulated film is inter-cut with images of an Iberian Airways Boeing 707 that separate the chapters. The women represent the first generation of the Spanish who rose from post-civil war poverty to a level of affluence that made international travel possible. They travel to the places they have

read about in magazines or perhaps have seen in newsreels. In short, they perform the roles of tourists and go to the famous places they recognize from pictures. They film themselves to confirm that they have actually been to those places. Faded and flickering, the film is a memory trace of a time receding rapidly into the past.

Belinchón's trilogy is ultimately a journey into the visual imagination. The themes of representation and travel are unpacked and re-arranged by narrative sequence and visual quoting. The images we have in our heads are more potent than actual lived reality. We recognize places now not because we have already been there but because we have always already seen the pictures. We go to places now just to confirm what we already know. Seeing is believing, but believing does not necessarily have anything to do with reality. The manipulated films, like the film sets of Almería and the village of Yeniseisk, are so faded and distorted that only the memory traces seem real. We can scarcely recognize the places in the films. These days, with Photoshop readily available, even photographic evidence is as unstable and fleeting as a fading memory. Were we really there? Who knows? We can no longer say. Once upon a time is how the best fairy tales begin, and so it is with Belinchón.

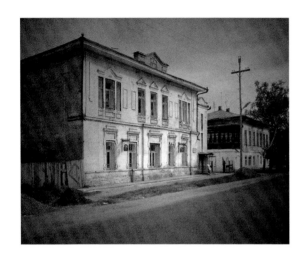

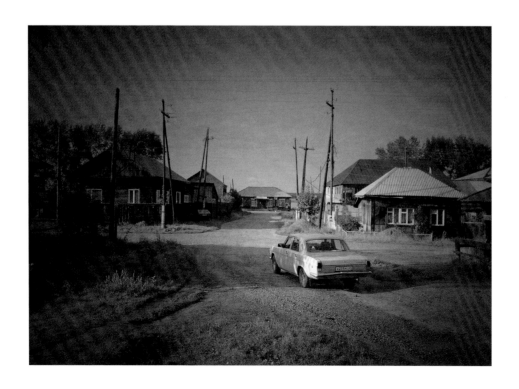

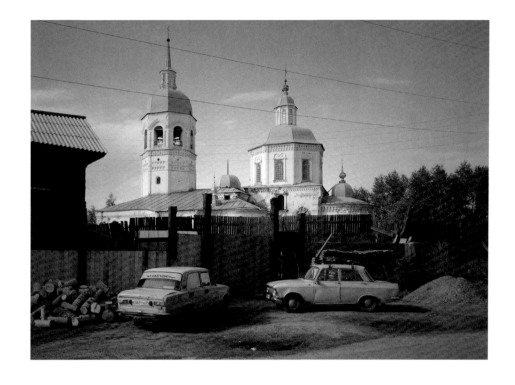

40 Centre d'Art la Panera, 2007, Lleida, photo: Roberto Feijoo
42/43 *True Loving*, 2006, C-print, three triptychs, each 170 x 90 cm

The magpie eye of Jordi Bernadó is unusual in contemporary Spanish photography that has cultivated a photography of constructs whether intellectual or actual. He photographs places and things without changing what is there in front of his camera. To an extent he is a visual omnivore—everything is potential subject matter for Bernadó. Yet he is highly selective and seeks the odd and overlooked that is hidden in a sea of banality. From the architectural wreckage of everyday life—the buildings, the signs, the sculptures—he plucks, like a magpie, little gems of subjects that have somehow caught his eye and reveal something about our world and how he sees it.

Bernadó wanted to be an architect and then a writer before coming to photography "accidentally." This shows in his fatal attraction both to architecture and signs that provide the cosmology of our lives through the interaction of signs and representation. This can be tracked through his earliest work from newly united Berlin in the nineteen-nineties where his eye for the juxtaposition of the old and the new as well as the living and the abandoned served him well in a set of intriguing, quirky cityscapes.

For the next several years he traveled the world accumulating a series of unique vistas, strange postcards of an unknown but all too familiar sort. His vistas include rooftop pools in Atlanta, Georgia, and a gaudy hotel décor in Nice, France—who put that reproduction of Napoleon on horseback above that ghastly green divan against a bordello-red wall draped with a screaming gold sash? Other images feature go-go girls in Palma de Mallorca—a sort of lower-ranking superhero, Lieutenant America?—and of recumbent clown sculptures from a theme park in Girona. There is also his series on towns with strange names—Paris, Texas, of Wim Wenders fame with its Stetson atop the "Eifel Tower," Loving, Texas, Bagdad, Pennsylvania, Roma, Illinois, and Barcelona, New York. They all share something of the found object, the objet trouvée, and appear before his camera in all their glory and revel in the incongruity of their details. All of the signifiers, the signs, the sculptures, the inherent tension between the name of a place and its visual reality, add up to hilarious visual jokes. With its windswept prairie, shimmering blacktop road, and seemingly abandoned farm houses, Tokyo, Texas, is the least Japanese place imaginable. Likewise, a manicured lawn with a presumably live deer on it, a ripening cornfield, and a perfectly centered tree

do not summon to mind visual symbols of Manhattan, New York, but this Manhattan is not in New York but much further west, in Illinois.

Still, the ultimate found object, a shipwreck, serves as the perfect metaphor for his style of photography. In 1994 the derelict ocean liner *American Star* was being towed to Thailand to serve as a floating hotel when she broke free of her tow and fetched up on Playa de Garcey, a small remote beach on the west coast of Fuerteventura. In the time-honored fashion of islanders everywhere, the local people salvaged everything they could from the ship and picked her clean before she broke in two. The goods from the cabins, the furnishings and paintings—naturally including many of the ship in her glory days when she was known as the SS *America*—the pianos and fire extinguishers all have been dispersed around the island. There is even a cafeteria in the capital Puerto del Rosario, the Cafeteria el Naufragio, that features the ship's portholes, paneling, and furniture.

For Bernadó, the incongruity of marine artifacts now serving on land is the perfect subject matter. It is not merely because the photographer has stumbled on this village as the villagers stumbled on the ship washed-up on their shores, but he has been able to pick the details as they picked the ship clean. Like a magpie, and like the villagers, he has plucked the shiniest, most valuable fragments of this unique event and combined them into a powerful photography based on found objects. Nothing is changed. Bernadó was simply there at the right place and the right time just as the villagers were. His images themselves shimmer with the carefully placed treasures—the glowing bronze portholes, the pianos, even a lifeboat and deckchair or two —now existing in totally different contexts. Indeed, the remaining part of the ship, from prow to funnel, becomes its own spectacle and postcard-worthy tourist attraction. Under a cerulean blue sky the ship, equally blue amid a blue sea, gleams almost as she did in that salvaged painting now hung above an equally salvaged brass rail near yet another porthole in somebody's home. It is history repeating itself, first as tragedy, now as farce.

Bernadó's magpie eye has found its ultimate treasure: a unique body of images plucked from everyday reality.

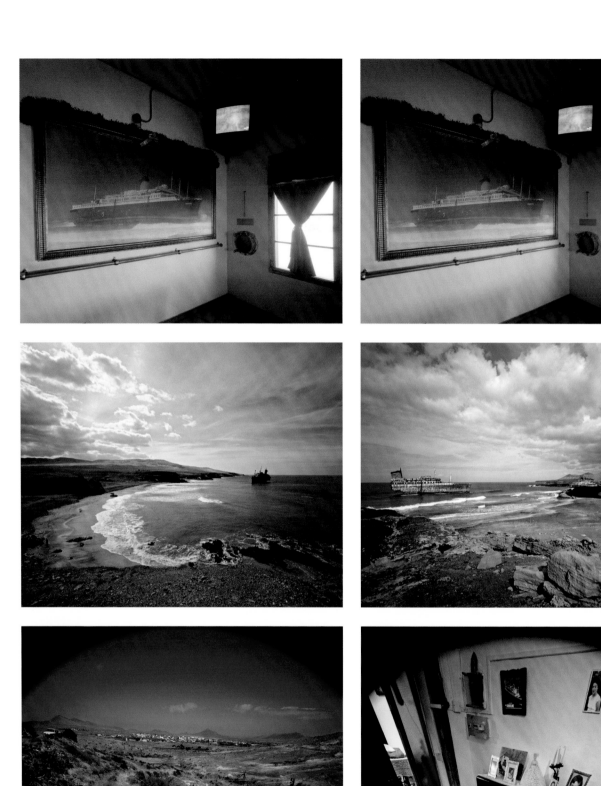

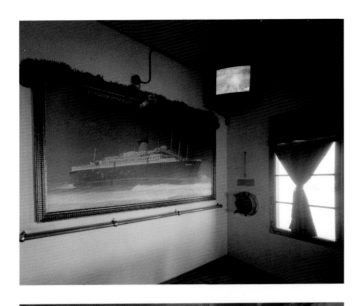

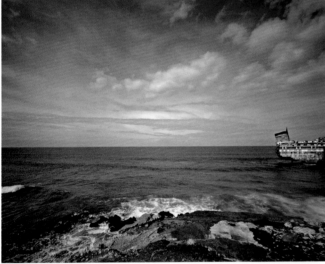

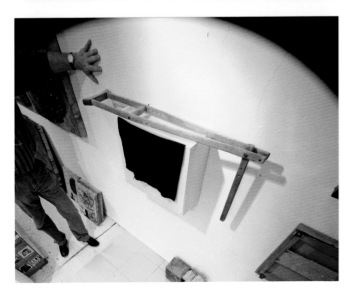

44 *True Loving*, 2006, C-print, 125 x 154 cm
45 *True Loving*, 2006, C-print, 180 x 230 cm

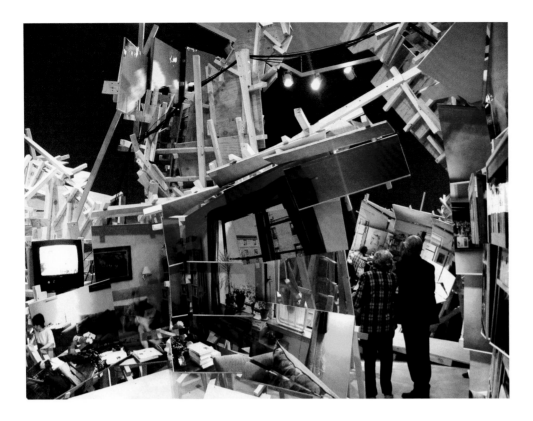

Isidro Blasco's art is totally personal. It relates to a form of fractured perspective that allows him a multiplicity of viewpoints as in the Dada-ist constructions of Kurt Schwittters or the analytic Cubism of Pablo Picasso. Although he was trained as an architect, he dates the start of his artistic career to an apocryphal experience during a vacation at his family's summer home in Bonalba near Alicante in the mid-nineteen-nineties. A distant cousin was attempting to build an extension onto the house and making a complete chapuza, a total mess of the job. Walls did not meet, sinks were tilted, doors made no sense. It reminded Blasco of one of Antoni Gaudí's wilder constructions, the Crypt for the Colonia Güell by Llobregat near Barcelona, he noted, "because these walls, which weren't even vertical, had a curved outside and they came to a point like the tip of a knife . . . [The] shape that resulted had nothing to do with the interior." This aha experience was followed by an equally apocryphal dream where he imagined constructing a similarly anarchic structure of bits and pieces:

All these panels around me seemed to follow a sequential narrative, sticking out from the wall like a relief. But soon it was clear that the division between the separate panels was nearly all erased. . . . They were mixed up, overlapping each other Some panels were cut out of the wall. Now you could see the structural grid that formed it, so the actual inside of the

wall was now exposed. . . . Suddenly my body was ejected from that place, up into the sky. From there I could see the whole thing in a bird's eye view. The construction was falling apart, collapsing onto itself. And there was my mother, standing up, contemplating what was happening from outside and pointing. In the end, it seemed like what was being shown to me was that which cannot be shown, or that which cannot be thought. Because it wasn't the house that was there anymore, but precisely that construction that had appeared between me and the house.

This rather remarkable vision was followed by his move to New York in 1996 where he lived in a loft in Brooklyn with several other Spanish artists. The loft, too, was a chapuza, and Blasco ended up sleeping in a ramshackle space directly above an equally ad hoc "kitchen." The structures were of wood and other found materials. In this, the loft resembled the fascinating construction sites outside in the city itself. "They were amazing," he writes, "with the pipes curving around and the ceilings and walls made out of wood and painted blue. They use big pieces of wood for anything and then they cover everything with more wood, and then they put 'no trespassing' tape up, and spray paint a lot of numbers and signs on the walls and the ceilings and the floor, too."

Blasco's work is a direct result of these experiences in Spain and New York. He combines disparate objects, wood, wall board, and piping with photography. He typically begins with a vertical perspective, a window or a stairway, and adds photographic imagery in an overlapping, multifaceted perspective as much reminiscent of Hannah Höch as of David Hockney. His interiors of kitchens, laundry rooms, and bedrooms are totally personal. These constructions have that unsettling, shape-shifting perspective of his dreams. His exteriors, however, stem from his peregrinations about New York. He assembles images from building façades and skylines and the everyday details of fire hydrants, trash cans, cars, and trees to produce the experience of walking through the big city where everything seems to happen at once and sensory overload is inevitable. He writes: "I breathe deeply in the streets, in any street, and the cold air penetrates my lungs, like it was the first time ever. It seems to me that just being here is a complete liberation, without father and without mother and everything happening much faster."

Like many New Yorkers', his world took a dive when the World Trade Center was attacked on 9/11. His artwork became more apocalyptic with images of burning and of fragments that resemble parts of the Twin Towers. His constructions such as *Thinking about That Place* (2004) and *The Middle of the End* (2006) are very suggestive of the experience of 9/11. Similarly, little

details in *Stairs I* and *II* (2007) seem to contain motifs from the remains of the shattered exterior of the towers, and, indeed, the "stairwell" became metaphorically sacred as the escape route for those fleeing from the towers before their collapse. The exterior stairway of the buildings has been incorporated as a memorial into the design of the new Freedom Tower being built on the site of the disaster.

Blasco uses photography to expand his personal vision. It allows him to combine a seemingly unlimited number of visual elements that represent the simultaneity of vision with the shifting perspectives of his constructions. He presents the helter-skelter experience of modern living where everything is happening at once and where life comes at you constantly and from all directions. His photographs and constructions are his way of expressing that experience.

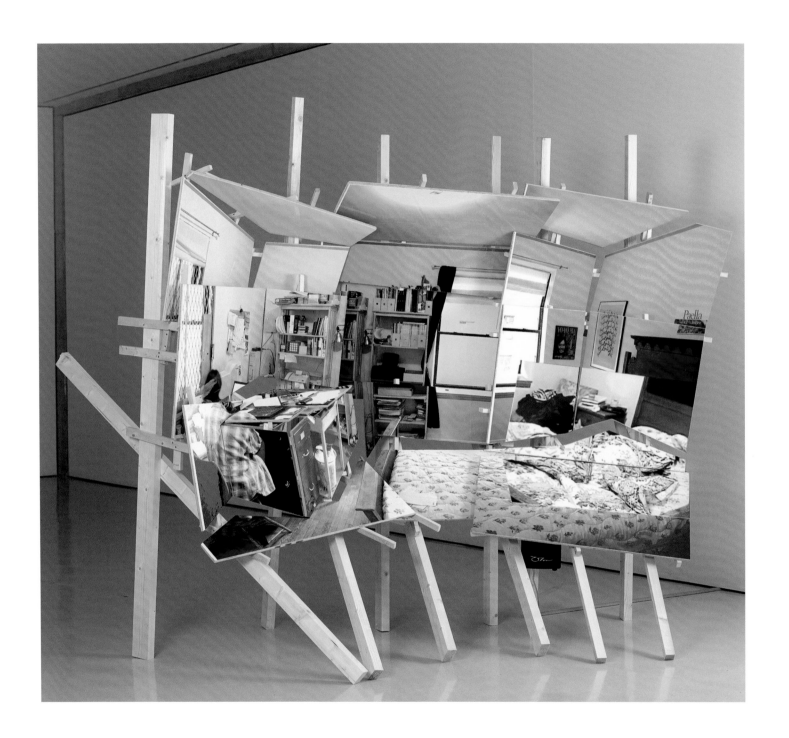

48 *BEDROOM 2*, 2005, C-print, museum board, wood, 250 x 310 x 120 cm
49 *OLD CITY INTERIOR 3*, 2007, C-print, museum board, wood, 29 x 36 x 13 cm

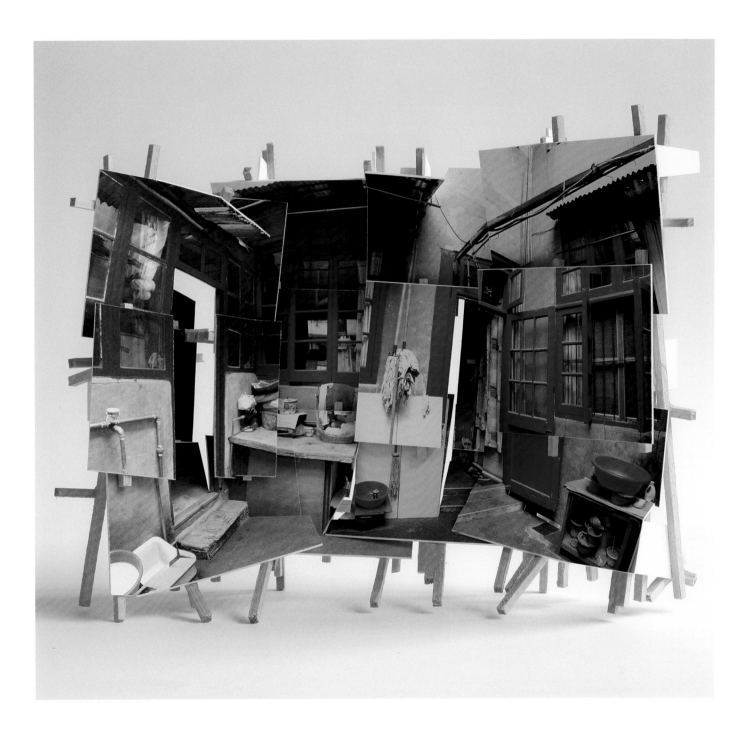

50 *La Cocina*, 2007, C-print, museum board, wood, 40.5 x 51 x 13 cm
51 *BUILDING 1*, 2008, C-print, museum board, wood. 154 x 122 x 46 cm

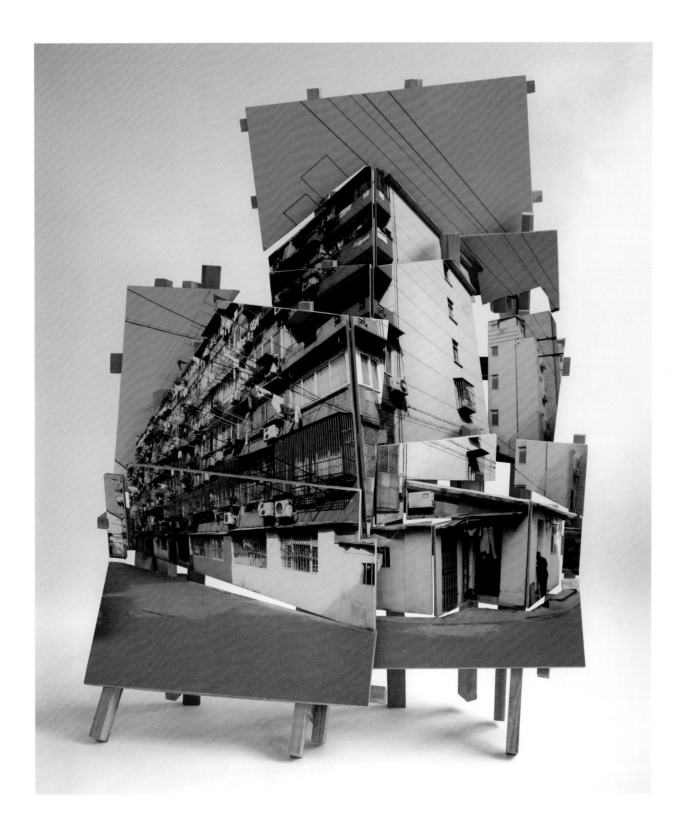

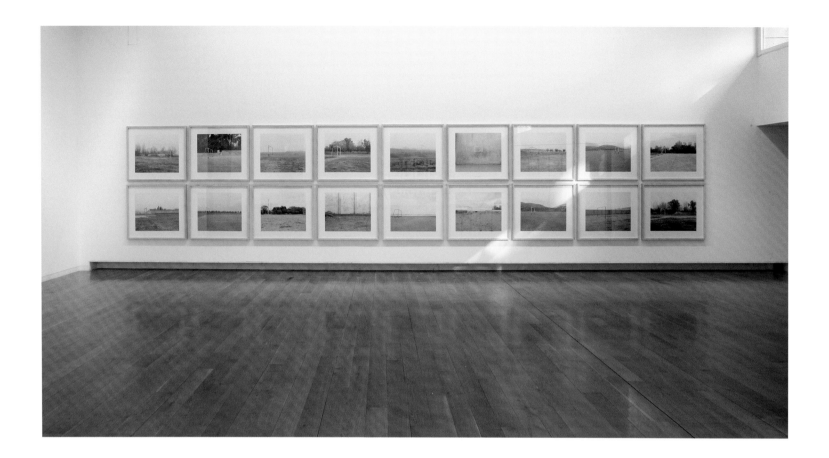

Just as the madeleine was for Marcel Proust, the landscape is the trigger for the investigation of memories and traces for María Bleda and José María Rosa. The artistic partners, known as Bleda y Rosa, have for years explored the seemingly empty settings in a series of works starting with *Campos de Fútbol* (Football Pitches, 1992–95), *Campos de Batalla* (Battlefields, 1995/ 96), and *Origen* (Origin, 2004--). Their work is spare, elegant, simple, and purely documentary, yet it is intensely evocative of the way photography and text interact to give meaning to the presence of absence.

In his essay, "Football Pitches: The Glance That Follows Desolation," the critic Santiago Olmo states, "There are few visions containing a greater weight of desolation than the empty image, surrounded by silence, of sites envisaged and conceived for receiving events such as shows, games, meetings, or any collective action of a social nature. The absence of life is equivalent to the most radical presence of death." The poignancy of scenes of places designed for events, that remain marked by those events—games, battles, human settlements—in the form of scars and traces in the ground yet devoid of a visible human presence is at the root of Bleda y Rosa's work. The rusting goalposts with rotting or entirely missing nets and the scuffmarks

on barren, packed earth are mute testimony to the games that took place there. Images such as *El Ballestero* (1992), *Burriana I* (1994), and *Burriana II* (1994), are cases in point. These pitches, most often on the edges of working-class areas, are now resisting the attempts of nature to erase the very signs of a transitory human presence. As the body is scarred and marked by a lifetime of work and life, so is the landscape, and both become a visible text or palimpsest of a history played out on its surfaces.

This unspoken history is marked by its inevitable, invisible disappearance made visible in Bleda y Rosa's photographs. This is especially true in their later documentary work focused on ancient battlefields in Spain. Others have noted that history is written by the winners. Yet this is not entirely the case, for usually there are some survivors whose stories ultimately emerge to present differing points of view and another, perhaps equally unreliable, version of history. It is difficult to see in a given landscape, one mostly reclaimed by nature, if something as climactic as a battle took place one hundred or one thousand years earlier. The landscape, like history, is mutable and rewritten by the passage of time. Works like *Sagunto, Spring 219 AD, Covadonga, 718 AD, Alarcos, 19 July 1195, Fields of Bailén, 1808, Mendaza,*

Winter 1834 are all but illegible as historical scenes without text, but with it they become parts of the narrative of the founding of Spain. The act of fixing an image of such a site is an attempt to wrest it from transience and to reinscribe a meaning by affixing through a caption a literal representation of what happened once upon a time. The interaction of the title and the image transposes the mere image—in the case of the *Campos de Batalla* diptychs—into the human historical dimension. Words evoke the history of the event by naming and contextualizing it. Where there were only empty stones and fields, the cries and screams of warriors are evoked. By the act of naming something, by declaring this site to be a landscape where such an event took place, Bleda y Rosa reclaim it from meaninglessness.

In their later works Bleda y Rosa delve deeper into the all but irreclaimable past. Origen is a body of work that seeks to put a human face on the landscapes of our very beginnings as human beings. *Homo neanderthalensis, Neander Valley* (2004), *Cro-Magnon Man, Les Eyzies de Tayac* (2004), *Java Man, Trinil* (2007), all depict landscapes, beautiful or banal as we may see them. Yet apparently they are the sites where the earliest human beings settled. As landscapes, they appear unmarked by humans—and indeed hu-

mans are the makers of marks, the basic tools of language, and therefore history—and out of time. Yet through the addition of text they become part of history. Words give birth to order and transpose a simple photograph of a barren landscape into a historical document.

To return to Santiago Olmo, the seemingly empty images that Bleda y Rosa present are fulfilled with the suggested histories conjured up by their captions. The presence of absence that we see in these simple yet carefully constructed images is imbued with meaning that may be seen sometimes to be inscribed in the landscape but that is made plain through their captions. The sign and signifier, the photograph, becomes a historical document. This use of photography and text sets Bleda y Rosa apart from most other photographers by pushing against the limits of what can be represented through the medium. In short, they provide meaning where most of us, gazing at an empty field, would find none. They pull off a culturally significant magic act by playing on the power of suggestion evoked by words and breathe life into still images. In the beginning was the word, and the word gave meaning to the universe. It does the same for the photograph.

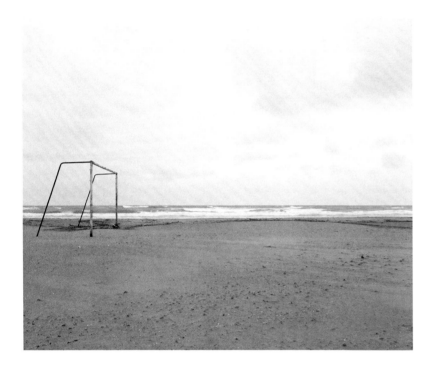
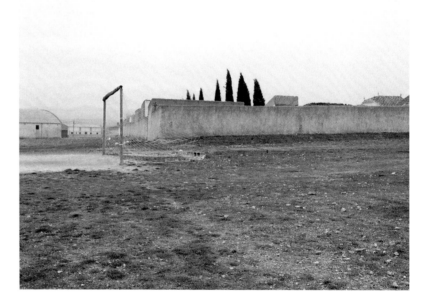

54 *Campos de Futbol, Grao de Castellón*, 1994, 85 × 98.5 cm
54 *Campos de Futbol, Casas de Lázaro*, 1993, 85 × 98.5 cm
55 *Campos de Futbol, Paterna*, 1995, 85 × 98.5 cm
55 *Campos de Futbol, Polideportivo de Godella*, 1994, 85 × 98.5 cm

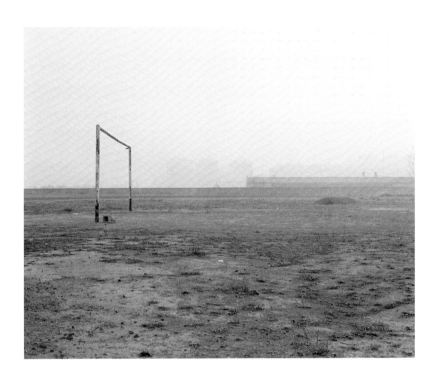

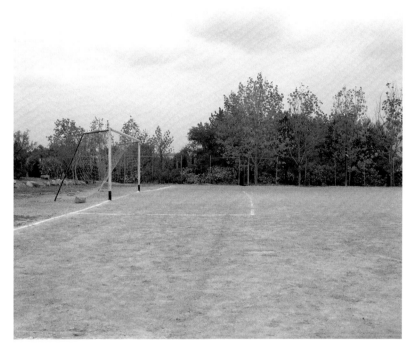

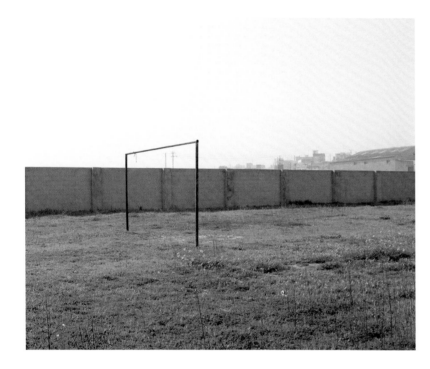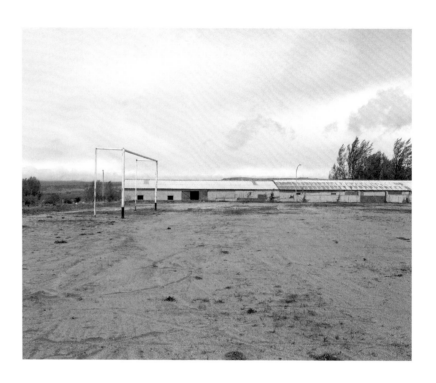

56 *Campos de Futbol, Burjasot*, 1993, 85 x 98.5 cm
56 *Campos de Futbol, Carboneras de Guadazaón*, 1994, 85 x 98.5 cm
57 *Campos de Futbol, Godella*, 1993, 85 x 98.5 cm
57 *Campos de Futbol, El Ballestero*, 1992, 85 x 98.5 cm

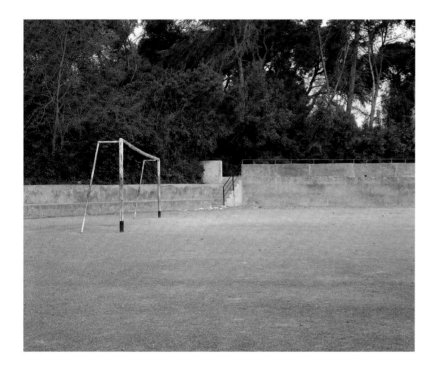

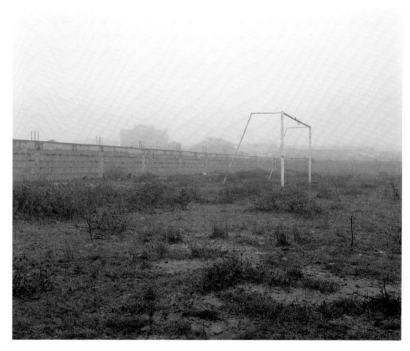

After studying fine arts and art theory at various universities in Spain and Scotland, Helena Cabello and Ana Carceller, hereforth Cabello/Carceller, moved to California to study at the Department of New Genres of the San Francisco Art Institute. The result of this education and exposure was transformative for their artistic approach.

For the past ten years Cabello/Carceller have produced a series of groundbreaking photographs and videos that investigated clichés of gender roles and the construction of masculine and feminine identities in film and society. In their films and still photography they have examined how settings determine social roles by encouraging and enforcing various kinds of human interaction between the genders. Such locations as factories, swimming pools, bars, discotheques, and cinemas are all sites were boys and girls and men and women learn to interact with each other and to create the social roles of their own gender as much as of the opposite. Informed by gender studies and feminist theory, Cabello/Carceller's work can be seen as an analytical coming-out party of a society in transition from the traditional to one infinitely more open to self-identification and freedom of choice.

Works such as *Sin título (Utopía)* (Untitled Utopia, 1998), *Alguna Parte* (SomeWhere, 2002), and *The End* (2004) all examine these social settings and how they codify human behavior. Other videos including *Un Beso* (A Kiss, 1996) and the installation *Identity Game* (1996) look more directly at how individual and gender identities are formed in society. Both works par-

take of multiple self-portraits and the ambiguity of gender identification. It is often impossible to make out masculine of feminine identities. They write, "In societies openly hostile towards anything they cannot pigeonhole as being 'correct,' the construction of a real or mental place where one can live with an acceptable level of freedom becomes an indispensable goal. Each of us builds our own personal Utopia wherever we are able." This struggle to create that space becomes, in the end effect, a personal journey of self-realization, and this trial-and-error method of navigating life's choices and opportunities is the subject of two more videos, *Return Ticket* (2000) and *Utopía Ida y Vuelta* (Utopia Round Trip, 2002).

A later work, *Casting: James Dean, (Rebelde sin Causa)* (Casting: James Dean (Rebel without a Cause), 2004), became a major point of departure for Cabello/Carceller's later focus on gender identities and social role playing. In this video, sixteen women, selected by an open casting call, enact the role played by James Dean in one of his most stylized—and wildly imitated— moments of "performing masculinity" in cinema, the famous scene from the 1955 Nicholas Ray movie where Dean asserts his identity as a newly fledged young man in front of his parents. They describe their project as follows, "A part of our work is related to contradictory aspects in the construction of masculinity and with it a deconstruction of Hollywood models of beauty that have seduced so many societies. Our project appropriates stereotypes that intervene in the construction of that global masculinity, focusing on examples coming from cinema, which we consider as one of the most im-

portant_schools of behavior' in our culture." *Casting: James Dean* sets the stage for the most important work Cabello/Carceller have produced to date, the *Ejercicios de Poder* (Exercises of Power, 2005/6).

Set in an abandoned factory, the Tabacalera in San Sebastián, Cabello/Carceller stage scenes from two Hollywood classics where specific actors play gender-defining roles, Liam Neeson in *Schindler's List* and Fred MacMurray with Jack Lemmon in *The Apartment*. The abandoned factory was a location where woman filled most of the manufacturing roles producing tobacco products. The "cigarette girls," however had little or no power in the factory where men made all the important decisions. The offices and hallways of the factory remain as they were when they were abandoned. The roles played by Neeson, MacMurray, and Lemmon are performed by two amateur actresses playing "masculinized women" as Pia Ogea describes them in an article. The lighting and staging is reminiscent of classic film noir with its long shadows and empty spaces building tension. Ogea notes that "the characters and scenery of Ejercicios de poder reflect out-dated social behavior, hierarchical power structures, and work systems, but ones which are often still prevalent." The video of 8'15" is accompanied by four large images. "These images, like the video," Ogea continues, "reflect the cinematic style and photography of the late forties and early fifties. The ambivalence of character and space encourage the spectator to consider the possibility that changes have taken, and are taking, place in the models of behavioral codes as depicted by the central characters of the video, as well as in the

system which gives rise to this type of power exercises."

Cabello/Carceller completed their trilogy of *Ejercicios de Poder* with *After Apocalypse Now: Martin Sheen* (The Soldier) where a Philippina woman plays Sheen's anti-hero. This take deconstructs many boundaries—among others male/female and colonial/post-colonial (*Apocalypse Now* was filmed in the Philippines).

As with all of their work, Cabello/Carceller use video and photography to question "the hegemonic means of representation" and "[suggest] alternatives to them." For them, "[This] research is the consequence of a personal experience in a conservative social and artistic context which tried to label us and simplify our work, a common practice when it comes to artists who openly address queer contents or who acknowledge an influence from feminist theories in their work. These are some of the reasons why we decided to engage in ambiguous practices which would try to escape easy definitions without avoiding conflict." Cabello/Carceller are pioneers in Spain on a journey also undertaken by the likes of Pedro Almodóvar. It is a journey of personal development and exploration and the creation of new forms of identity. It is a journey without end.

60 Exercises of Power # 4, 2005, b/w photograph, 122 x 180 cm
61 Exercises of Power # 6, 2005, b/w photograph, 122 x 180 cm

62 *Exercises of Power # 1*, 2005, b/w photograph, 122 x 180 cm
63 *Exercises of Power # 3*, 2005, b/w photograph, 180 x 122 cm

64 IVAM, Valencia, 2007, photo: Juan García

It is impossible to understand Carmen Calvo's work as an artist without seeing her in relation to the situation in Spain and her native Valencia during the nineteen-fifties and sixties as the regime of General Franco slowly disintegrated and Spain opened up to the world. The Valencia of that time was something of a cultural backwater, yet it was not immune to the seductions of personal and political change that swept through Europe and America with its culminations in the May Events in Paris and the short-lived Prague Spring of 1968. Yet although she partook of the artistic culture around the margins of the establishment, in movements like Equipo Crónico and Equipo Realidad, access to outside influences was limited. She writes, "From the early days we kept in touch with people who opened up our eyes to what was happening abroad, such as Equipo Crónica. Through them we met Saura, Millares, Adami, Arroyo, Erró . . . all of them artists who visited Valencia. The national panorama was deadlocked. Seeing a play, *The Maids*, for instance, or a film like *Last Tango in Paris*, was not a small skirmish, but a huge battle. This is what marked us: our experiences, our opportunities." The mid-seventies also saw the birth of the Fundación Juan March (1974), Fundación Joan Miró in Barcelona (1975), the Fundació la Caixa, and the Centro Nacional de Exposiciones, as well as an explosion of magazines devoted to arts and ideas as well as groups like Modiva Madrilena. 1976 also saw the death of Franco and the emergence of democracy. During this time, Calvo moved from the autarchic world of Valencia's cultural scene and, as

Spain opened up, explored a variety of European and international art movements and worked through a great variety of media.

It is this willingness to confront the limits imposed by tradition and the physical qualities of a medium—the materiality of clay or of the black-and-white photograph, for example—that characterizes her work. From her earliest pieces through to the present day, she has been, for want of a better term, a multi-media artist working with all kinds of collage-based techniques. Painting with clay, as she did in the seventies, challenged not just the hierarchy of oil painting as the highest art form but also subverted clay's use as a sculptural material.

Her collages of the period leading up to the mid-nineties owed as much to Pablo Picasso and Juan Gris as to people like Hannah Höch and Robert Rauschenberg with their disparate elements and internal hierarchies. By the late nineties, however, Calvo began to explore photography as a viable medium for expression and, at the same time, began to explore feminist themes more directly in her work. Increasingly, she worked with anonymous images and objets trouveés and with images of children or family groups. Some she has photographed or re-photographed. Many of the images are from the nineteen-twenties to the fifties and present women in traditional, socially codified settings and poses. Works like *Alegría es uno de los adornos más*

vulgares (Gayety Is One of the Most Vulgar Adornments, 2000) incorporate a hand-colored portrait of a girl with a blindfolded semi-clothed male doll hung from a string in front of her face. Another, *No hagas tu como aquel* (You Shouldn't Do It Like That, 2001), includes a photograph of a mask superimposed on the image of a young woman seemingly from a child's dress-up book where one lays cut-out representations of various skirts, blouses, shoes, and so on, on top of a paper figure. Calvo is questioning not just the coding of clothing, but also the creation of challenges to stereotypes. This form of role-playing parallels her own development out of the constraints of the fifties, yet the authoritative voice—of a parent, of Franco?—suggests limits. At the same time Calvo subverts them by the fairly ridiculous nature of her construction.

Her recent collage, *mi alma está cansada de la vida* (my soul is tired of life, 2004) is an over-painted photograph, perhaps found, perhaps staged, of a bride to be being displayed by her mother. The women have their faces crudely colored out and the room is partially washed with light-blue paint. It is a hard piece to look at because of the implications behind Calvo's interventions. One seems to assume that the bride now considers her life to be forever ruined and that what should be a happy moment is the beginning of a long, slow end. In a way, it seems to take up where *Cielos grises de cristal!* (Gray Skies of Crystal!, 2000) left of, presenting the photograph of a masked bride collaged with a dress, a note, perhaps a wedding invitation,

on which she appears to stand while holding a hangman's noose as though she will hang herself by jumping off the box-like note.

Other images feature scratched-out or over-painted photographs, and the use of hair or cloth—typically female symbols—in her collages. The series *Sao Paulo* (2007) incorporates Hans Bellmer-like, dismembered dolls in sexualized or fetishistic settings that subvert the traditional iconography of St. Paul. *Betty Boo* (2007) imposes a cartoonlike mask resembling the cartoon figure, Betty Boop, over what appears to be the high-school graduation portrait of a young man of the fifties. *Ma Boheme* (2008) features a photograph of women classically attired in black mantillas and complex head-dresses over which crudely woven string is arranged. Does this suggest the "ties that bind" of interlocked social relationships or something else? Calvo leaves it open to interpretation.

Calvo's lifelong willingness to confront photography and other media throughout her career make her one of the most important influences on the younger generation of artists in Spain. Her constant evolution across boundaries of representation—"I am a long-distance artist"—has led her through an unusual trajectory since the days of Franco. Her transformation as an artist and her desire to create groundbreaking, transgressing art far removed from traditional concerns and social restraints parallels the change Spain itself has gone through in the past thirty years.

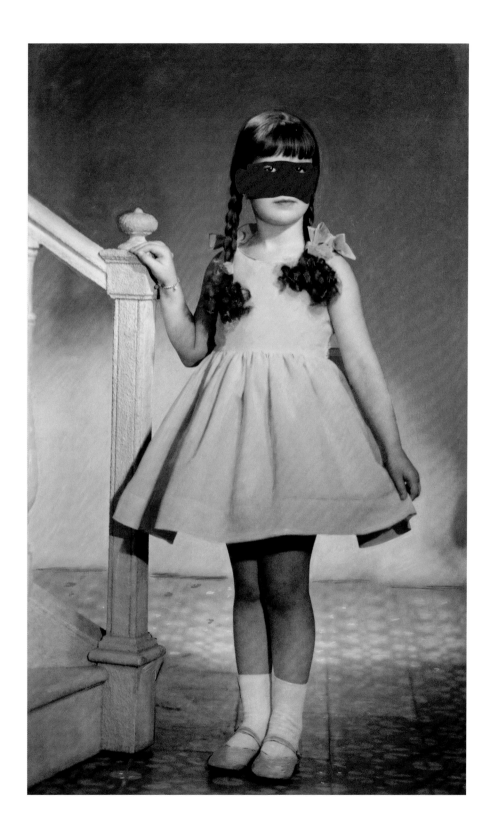

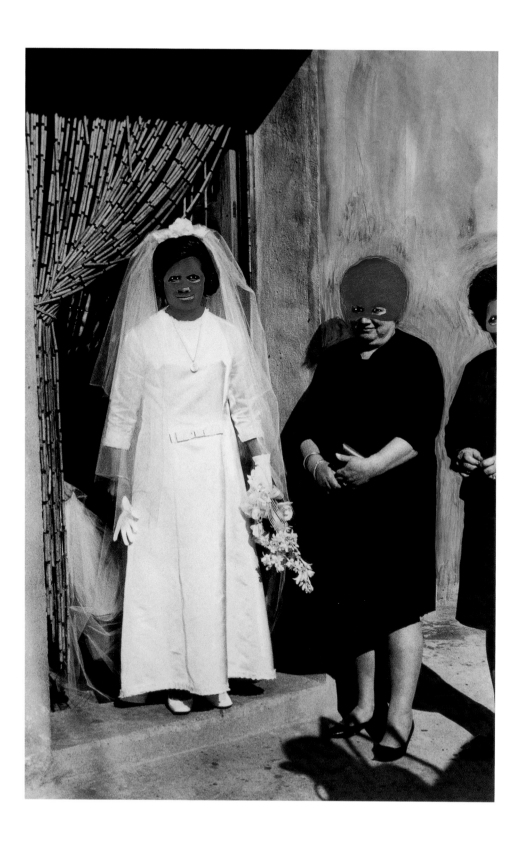

68 *Mi alma está cansada de la vida*, 2004, mixed media, collage, photograph, 170 x 110 cm
69 *Corona boreal*, 1999, mixed media, collage, photograph, 137 x 122 cm

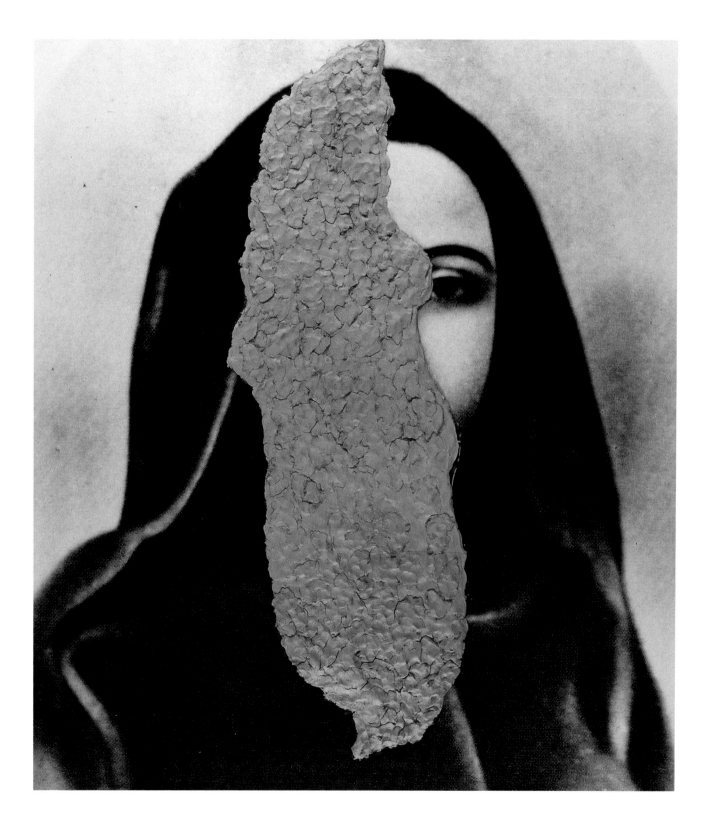

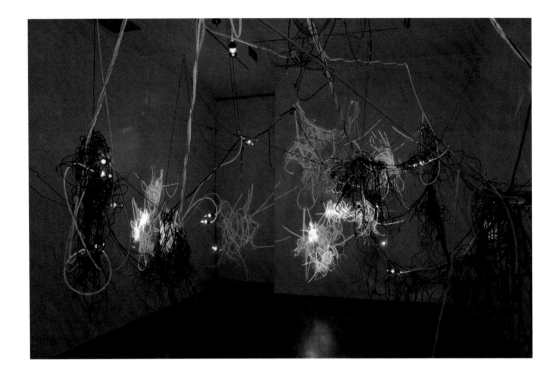

The interface of optics, electronics, and the body has been at the root of Daniel Canogar's art for more than twenty years. Trained in visual communications in Madrid, he later studied photography at New York's International Center for Photography. His approach is multi-disciplinary and focuses on how technology affects our ways of understanding the world and our perception of ourselves.

Canogar's most important photographic aim is to question the mode of photographic representation as traditionally represented by a two-dimensional image hung on a wall or seen in a magazine. From the very beginning he has concerned himself with installation art that incorporates the spectator as an active player in art pieces that change as he or she move through them. He writes, "I have always looked for ways to alter traditional photographic formats. Through photo-installations I have tried to eliminate the photographic frame, submerging the spectator in the image. These installations investigate how identity is altered by the space of the spectacle."

Insertion of a viewer, whether a human being or an electro-optical device, into that space is vital to understanding his installations. With the advent of fiber optics cables in the nineteen-nineties, he began, metaphorically, to explore the body and its mediated representation. In *Cara* (Face, 1993), Canogar starts off with modern creation myths of the doctor-scientist-artist. The work is an installation with three photoliths, lamps, and copper electric

cable he uses to display a minimalized self-portrait. "The cables that traverse this self-portrait," he explains," have both a practical function (they carry the electrical current for the lamps) and an aesthetic one. Reflections on the construction of identity, corporeal electricity, and the myth of Dr. Frankenstein informed the making of this piece." As with the fictional Dr Frankenstein, the discovery of the body as, essentially, an electrical system with its own internal networks of nerves controlled by a computer, the brain, led him into brave new worlds.

Various projects during the nineties and early 2000s, such as *Horror Vacui* (1999), *Digital Hide 2* (2002), and *Otras Geologias* (Other Geologies, 2005) were his explorations into this new terrain. Thus, "Digital technology and how it has changed the perception of reality is another theme central to my artistic exploration. The overabundance of visual information, the electronic baroque, and the difficulty that humans have in processing these excesses are concepts present. . . . In all of these, the virus-like image multiplies itself and invades the space of representation."

Otras Geologias is particularly important because it marks a turning point for his later work. He compiled an extensive series of images from the eastern part of Madrid at a time of explosive growth. The rubble of construction merged with the rubble of construction. To him, "the neighborhood looked like a war zone." He also became interested in the accumulation of elec-

tronic scrap, the waste of old technologies: the dead computers, disk drives, monitors, and, above all, the network cables. Otras Geologias is a reflection on visual excess and the difficulties that this iconic inflation has for the artist, "a problem that Pop artists had to deal with as well," he adds. "From the outset it was clear to me that the representation of excess had to be formally excessive. Garbage, in the end, became an excuse for me to try and answer a visual question that especially concerns me: how do we symbolize a reality that is constantly bombarding us with information? Mass-communication technologies submit us to a daily rapid-fire of images that we can hardly assimilate. I am certain that a society that is unable to process its surroundings becomes psychotic. Art then has a therapeutic function."

As *Otras Geologias* developed, Canogar was entranced by the possibilities of fiber optics as representing our increasingly interconnected world and as a symbol for our own neural networks. He writes that "the fiber-optics cables that I use in my installations are also used for endoscopic explorations inside the body, and their presence in my work has greatly determined the nature of the images that I am showing. . . . The bodies either offer themselves or protect themselves from the gaze." The works that followed, beginning with *Leap of Faith* 2002, *Tangles*, 2008, and *Arañas I* and *II* (Spiders, 2008), combined fiber optics and projections in three-dimensional installations. When viewers move through these "tangles" and "webs" Canogar has created, they interrupt the images projected

through the cables. The effect is uncanny. Canogar's installations provide an active space where "of being passive spectators, the viewers activate the installation by covering and uncovering images while walking through the exhibition. The spectators not only become a moving screen but also discover their shadow when their bodies interrupt the projections."

With works like *Enredos* (2008) and *Arañas I* and *II* (2008), Canogar succeeds in braking out of the traditional frame of photographic representation. He embeds new media and new technologies in his work in order to demonstrate that "in the present, we witness a new rewriting of the body under the paradigm of the digital. What does it mean to have a body in the electronic era, an era that makes us feel that to have flesh is obsolete? . . . To stop the digital flow allows me to study the electronic body in detail, to investigate its contradictions, its desires, and its limits. In capturing basic gestures such as lifting an arm, rubbing hands, or closing eyes, I not only discover the new borders of a virtual body, but I also recover the inherent mystery of the miracle of having an organism." Canogar confronts us with the Brave New World of modern technology and the way we interface with it. Where we go from here, in which directions, to which future is anybody's guess.

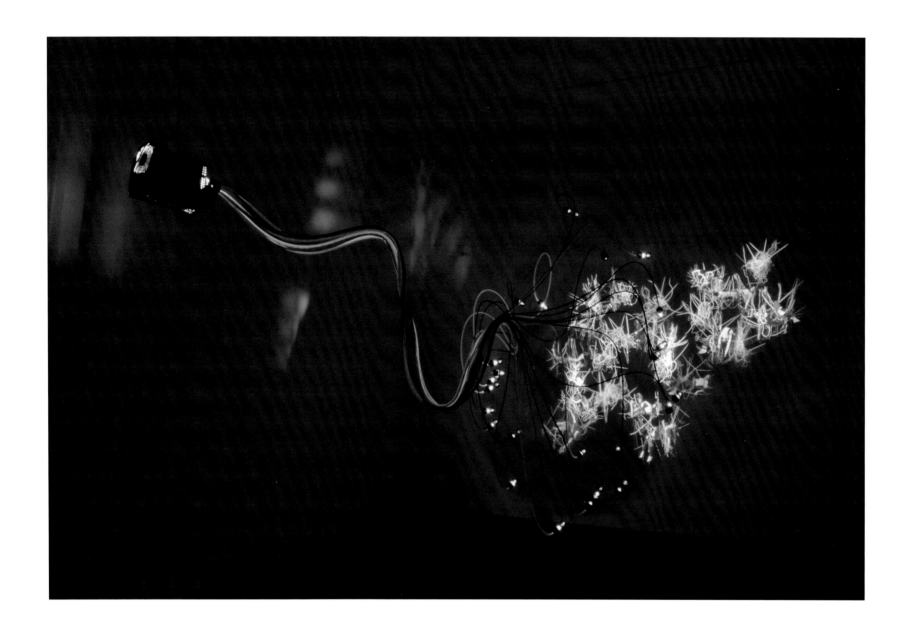

72 *Spider 1*, 2007, 24 fiber optic cables, projector, twenty-four
zoom attachments, twenty-four slides, Dimensions variable
73 Detail *Spider 1*

72

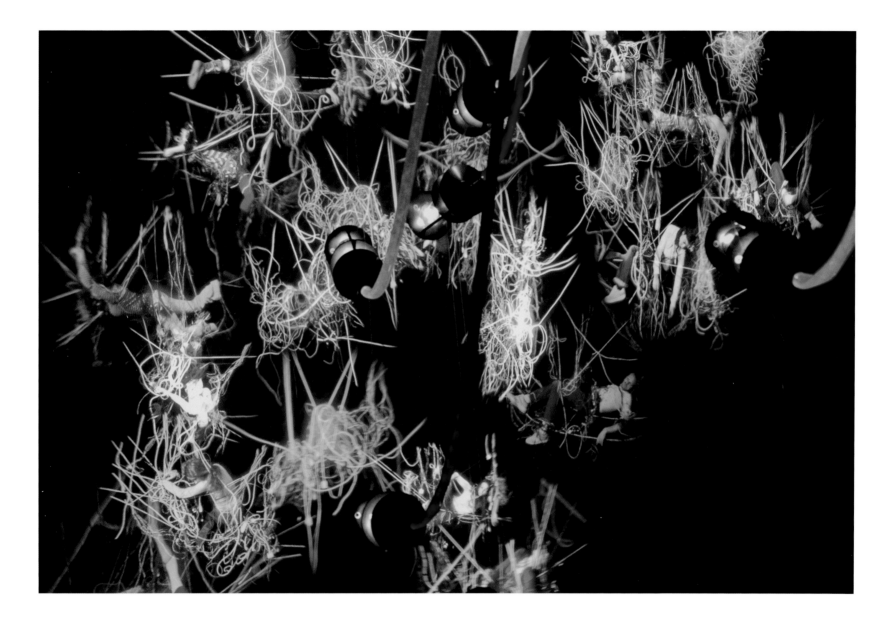

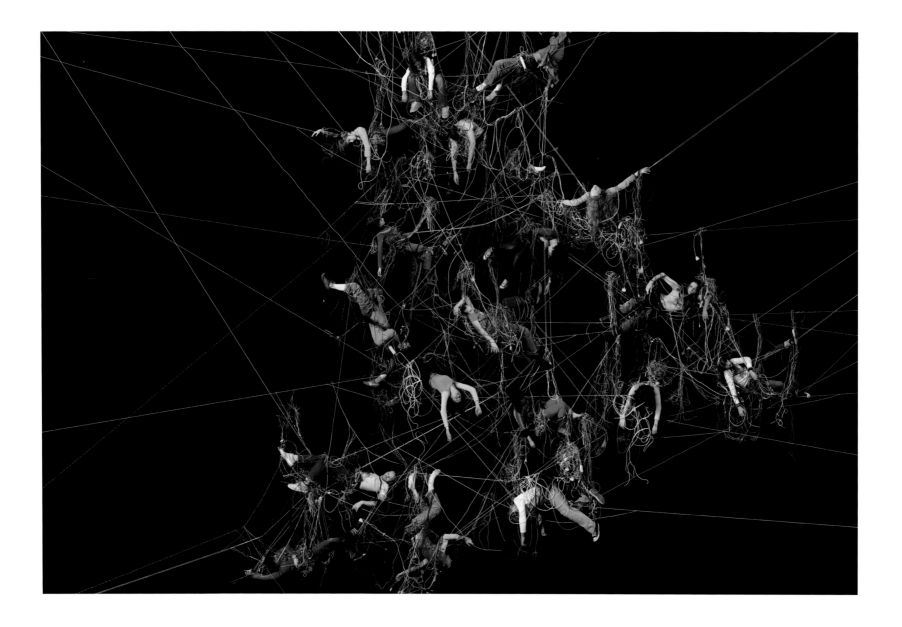

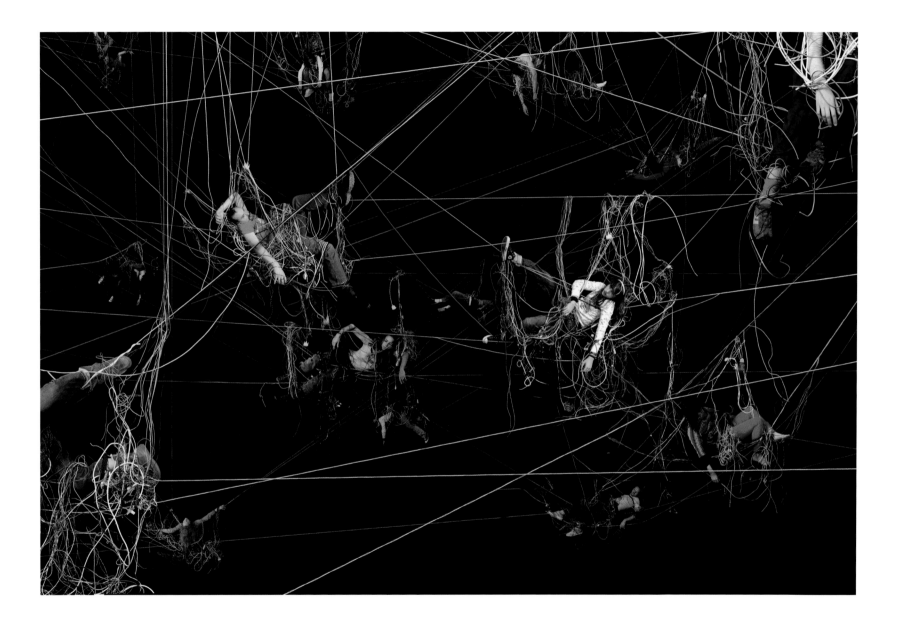

The construction and articulation of femininity is the principle theme of Naia del Castillo's work. In a changing Spain that has evolved from a traditional society with strict ideas about the role of women in society and the home to a modern state with progressive laws and a cabinet consisting of more women than men, including a pregnant defense minister, the subject is both timely and interesting in its many manifestations.

Trained as a sculptor, del Castillo photographs her constructions with an explicit emphasis on their symbolic value. "I use sculpture," she writes, "to create new realities but alter the codes we recognize." Thus she explores and exploits traditional female symbols, images, or topics to her own ends in ways that "do not intend to present a feminist vision through [her] works without showing that [she] is a woman and that her point of view begins with this standpoint." Hers is a personal vision rather than an all-encompassing manifesto. As she puts it, "To be human is the principal nexus of everything" she does.

Del Castillo's titles emphasize her interest in the contingency of women. *Atrapados* (Trapped), *Retratos y Diálogos* (Portraits and Dialogues), *Sin Titulo —Horas de Oficina* (Untitled—Office Hours), *Sobre la Seducción* (On Seduction), *Ofrendas y Posesiones* (Offerings and Possessions), *Las dos Hermanas* (The Two Sisters), and the more recent *Todo parece ilimitado* (Everything Seems Unlimited) testify to her range of explorations.

The jewelry and dresses she creates for her pieces have symbolic value not merely as objects in themselves but in how she alters their basic functions to suit her ends. *Domestic Space Chair* (2000) for example from *Trapados* is represented by a dress—more of a wrap-around skirt—that is enigmatically attached to a chair. The fabric of the cushion is the same as that of the skirt. Wearing that dress, the woman is automatically seen to be bound by the ties of the home and hearth and all but condemned to domesticity. Seen without her face, she is "Everywoman." In *Domestic Space Bed* (2001) a woman, again all but faceless, is literally sewn into the white bedclothes covering a bed. In *Sin Titulo—Horas de Oficina* (2000) a woman's head covering is part of a man's suit jacket. Their pose, echoing a famous August Sander image, relates to the traditional dependency of women as in the phrase, "Behind every successful man is a woman."

It is with her portraits, works on seduction, and offerings and possessions that del Castillo really begins to examine the psychic role of women, their own visions, and the visions they articulate for men. A series of portraits from 2000 presents headshots of women with their long hair wrapped around their faces totally obscuring their identities. Here the women are reduced to the symbolism of the potentially seductive allure of lustrous long hair. By veiling them in their own hair, she blinds the models to us while at the same time blinding them to themselves. The sexual symbolism is turned in on itself and is reduced to powerlessness.

The traditional tools of seduction, cosmetics, jewelry, and fashion feature prominently in her work. In *El árbol del joyero* (The Tree of the Jeweler, 2006), a set of buttons on a sumptuous deep-red dress contain photographic images of a woman's hand offering an eroticized flower, a magpie, known for being attracted to shiny objects, obscuring the naked torso of a woman, its open beak poised over a nipple, the hand of a woman suggestively playing with a cut papaya, and an image where a woman unveils herself as one of her hands meets that of a man by her right nipple and the other disappears below her waist as reflected in a mirror. Complete se-

duction. In the actual image, a torso shot again without face, the woman's left hand holds a "small tree" made of many rings fused together near the button with the image of the magpie.

In *Las dos Hermanas* (2005), two women share a sumptuous blue dress of raw silk, their hair intertwined. The dress, an impractical confection, is rendered more impractical by the small pillows sewn into its skirts. The dress itself is seen as a sculptural object in another image, an installation view, and kept upright by what appear to be iron skewers from a kitchen.

In almost all of her creations del Castillo works with the circular game of seduction. It is a Möbius strip of giving and receiving. One side cannot exist without the other. Like Spain, she has evolved from representing women as stuck in traditional roles to a position where they are equal players in the human dance that is contemporary society.

78 *The Two Sisters*, 2005, luxachrome photograph, 125 x 100 cm
79 *The Two Sisters*, 2005, silk, wood, iron, dimensions variable

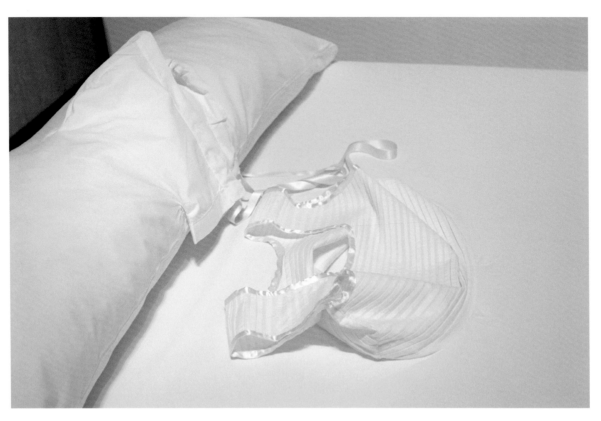

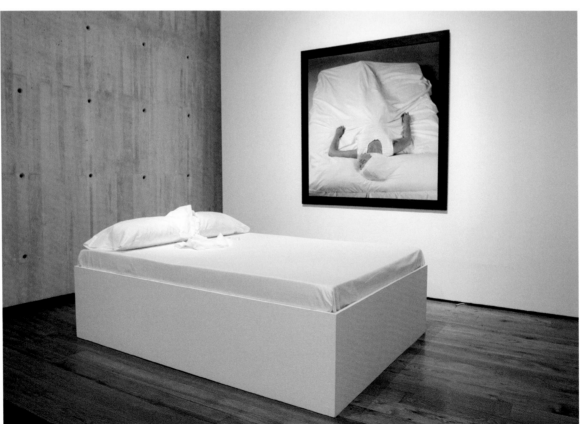

80 *Domestic Space-Bed Sculpture*, 2005,
cotton and wodden construction, 185 x 135 x 35 cm
81 *Domestic Space-Bed*, 2001, C-print, 125 x 125 cm

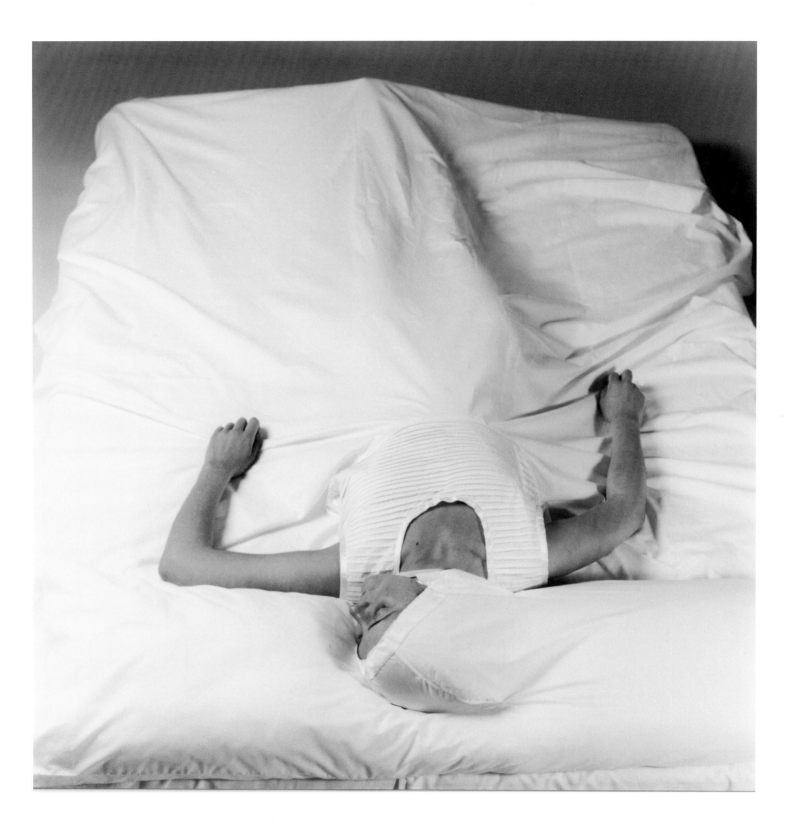

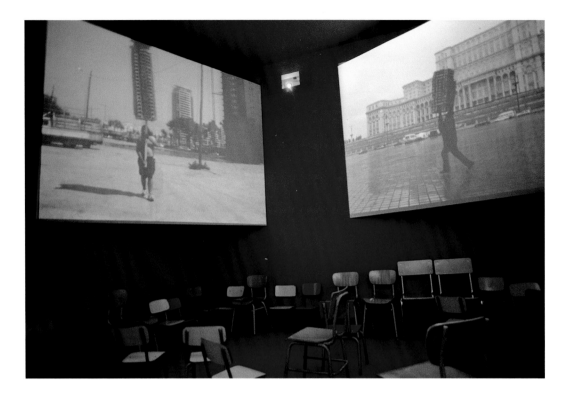

Trained in art history and architecture, Jordi Colomer has worked extensively in sculpture and video for the past twenty years. He mostly presents his sculptural creations through video and performance because video allows him to control the presentation. In an interview, Colomer once stated that "reality, once captured and transferred to a medium of expression, irredeemably becomes fiction, in the same way that fame, once it takes hold of a human being, converts that person into a fictional character." This becomes vitally important in an ironic gesture, as Colomer points out in another interview with William Jeffett from the Salvador Dalí Museum in St. Petersburg, Florida, "there is the idea of Walter Benjamin who spoke of architecture and film as the arts in which the spectator or the user is inside the work. In the end, I believe all of this is a question of scale: whether the thing is larger or smaller than the persons themselves and not only in material terms."

In *Anarchitekton* (2002–04) we can see Colomer's elaborate games in action. The unusual title takes up an idea of Russian Suprematist artist Kasimir Malevich whose *Architektons* of 1920–27 were plaster mock-ups of imaginary buildings exemplifying his political and architectural concepts. Something similar was the Dadaists and the Surrealists staging balls with dancers wearing, for example, the at the time brand-new skyscrapers of Manhattan. Colomer presents a more anarchist version of Malevich's world-changing architecture.

With his whimsical yet rigorous take on contemporary society, Colomer stages performance pieces of an "Everyman" character played by a Spanish artist, Idroj Sanicne, who—as though they were banners or religious icons—carries small-scale sculptures made of cardboard reproductions of real buildings and performs around them. *Anarchitekton* has been staged in Barcelona, Brasilia, Bucharest and Osaka posits various critiques of contemporary society and the role played by politics and architecture in public spaces.

Colomer draws on the film tradition of Expressionist cinema in his games of scale, most notably on F. W. Murnau's famous 1927 romance, *Sunrise*, one of the last silent films and an Oscar winner, which Colomer used for his recent video-performance *Babelkamer* (2007). By carefully positioning the actor carrying the iconic image of a particular building and photographically controlling the depth of field, Colomer is able to have his much smaller representational image placed on a one-to-one scale with the actual buildings shown in the background.

Anarchitekton starts out in Barcelona where, Colomer declares "Architecture is omnipresent . . . Politics translates itself into architectural gestures." Colomer begins by looking at the political nature of buildings in the restored area of Diagonal, a Barcelona neighborhood with it decorated "international standard" buildings. These were contrasted with two other areas of

the city that were built in the style of "Modernism" during the boom of the nineteen-sixties to accommodate waves of immigrants. In many cases, the videos show passers-by interacting with Idroj, wondering whether this is a protest against new construction or a performance. It is both. In the nineteen-twenties in the Soviet Union, the choreographed demonstrations were similarly symbolically charged and situated the viewer/participant between a demonstration and a party.

In Brasilia, the capital of Brazil designed by Oscar Niemeyer and built "out of nothing" in the center of the country fifty years ago, Idroj cavorts with building replicas representing residential towers, the congress hall. He is usually photographed out of scale marching-dancing down what the Brazilians call the caminhos *do desejo*. Idroj brings the famous Niemeyer building to the suburban neighborhood of Aguas Claras, and makes the way back, showing an anonymous block in front of the famous Palácio do Congresso Nacional.

Colomer's take on Bucharest concentrated on the height of architectural folly of the nineteen-eighties during the last Ceauşescu years. The Romanian dictator displaced hundreds of thousands of people, destroyed entire villages and recreated, god-like, Bucharest the capital city in his own image as the symbolic embodiment of his power. At the same time Romania played a complicated East-West game at the end of the Cold War and invited

American investment to demonstrate independence from the Soviet Union. This farce saw as its symbol the introduction of Coca Cola as the banner of American capitalism. Idroj here carried both the symbolic "skeletons" of Ceauşescu's unfinished edifices, impossibly fantastic buildings such as the "House of the People" and a pointedly empty Coca Cola bottle. The local people laughed and honked their horns.

In Osaka, a city that never sleeps, Idroj is less present as he wanders through what curator Marie-Ange Brayer calls a "forest of signs." She continues, "the model might even be thought more "real" than the architecture, which disappears behind the images and the palpitation of the lights. Unlike the other films, in which Idroj is the protagonist, here the people of Osaka invade the image, imparting the rhythm of their own incessant flux."

These images are a certain comment on contemporary society and the role of architecture. Through the use of his comic "Everyman," Idroj Sanicne, Colomer places us in an unusual position of examining our own situation in the world we inhabit through farce and performance artfully filmed. The viewer identifies with the performer, just as Benjamin theorized, yet forces us to look at what we have wrought and how this architecture has shaped us. The project continues.

84 *Anarchitekton Osaka*, 2004, 120 x 160 cm, lambda print/dibond
85 *Anarchitekton Bucharest*, 2003, 110 x 70 cm, lambda print/dibond

86 *Anarchitekton Barcelona (torre Agbar)*, 2004, 160 x 120 cm, lambda print/dibond
87 *Anarchitekton Brasília*, 2003, 70 x 110 cm, lambda print/dibond

In 1996 Joan Fontcuberta was chosen as the first artistic director of the prestigious Rencontres Internationales de la Photographie in Arles, France, succeeding founder Lucien Clergue's twenty-seven year reign. He chose as his theme Réels, Fictions, Virtuel—real, fictions, and virtual—issues that have always been at the heart of his approach to photography.

Fontcuberta grew up in Barcelona in the nineteen-fifties and sixties in a family where nearly everyone worked in the advertising industry in one capacity or another. He became aware at an early age that "photography is a factory of illusions, the development of an image, strategies for persuasion, the emergence of mediating screens, the differences between things and their shadows." It was the era of General Franco when the regime maintained a great deal of control over systems of information through state-controlled media. He writes, "My sensibility has developed as a function of the difficulties to get information, of the suspicion always present about the information we were given, and the consciousness of the fact that much of the information had been manipulated, filtered, censored." This autobiographical experience and his studies of semiotics—the study of the science of signs—at university has informed his entire artistic career.

His earliest projects involved the use of photography in providing visual "evidence" to support the veracity of a claim. He took as his point of departure a body of work from 1978 called Evidence by California artists Mike Mandel and Larry Sultan. This project assembled images from various archives, from the Los Angeles Police and Fire Departments, from NASA, and from different chemical laboratories. Within their own systems of information, the individual images are intelligible. Mandel and Sultan applied the Surrealist principle of displacement and re-inscribed them into an entirely new context without any formal order or explanation. As Fontcuberta notes, these images became "evidence only for their own ambiguity." This book was extraordinarily influential for him.

With the advent of the Internet, Photoshop, and other digital technologies not only is it easier to create "evidence" of things that do not exist, but the ways this information is inscribed into the way we think about and experience information has become ever more central to Fontcuberta's latest works. As has often been said, we live in an information age and are awash in a sea of data including images. These data, words or images, are still, for the computer, pure data: "zeros and ones." They are the ultimate free-floating signifier beloved of the semioticians. Nonetheless, it is almost impossible to imagine a life without computers, the Internet, and more specifically Wikipedia and Google, the Internet "search engines" we use to locate information and to make sense of it. With apologies to Bill Gates and Steve Jobs, the computer is a blunt instrument. Its algorithms can only handle certain sets of parameters that are programmed into them. By extension, if no data on a particular thing is entered into a computer, then, as far as the computer is concerned, it does not exist.

As always, Fontcuberta approaches this challenge from the standpoint of a systemic critique using art as his medium. In Googlegrams (2004--) Fontcuberta looks at the interplay between photography and information systems. The images are produced by a photo-mosaic program that is available as "freeware" on the Internet. Given the input of a digital-image file into a computer and various search criteria, Google's Image Search function will

find approximately 6,000 to 10,000 images from Internet databanks and assemble them into a facsimile of the original image and so create a Googlegram. These images are assembled according to various color and density values that replicate the pixels of the "original" scanned image. As a result, these computer-generated images are autonomous. They do, however, form a critique of data-ordering systems, and, a priori, of the way we organize society and are organized by those systems.

Several Googlegrams exemplify the remarkable versatility of Fontcuberta's singularly post-modern idea. *Kale Borroka* (Street Riots, 2007) originates in a media image shot during street riots in the Basque Country. This is a composite of 10,000 images available on the Internet that responded to the word "conflict" and "dialogue" in Spanish and Basque that Fontcuberta input as search criteria. In the powerful *Crucifixion* (2006), Iraqi citizen Haj Ali restages the torture he suffered in front of a TV crew. The two are composed of 10,000 on-line images that responded, according to Fontcuberta, to the following words selected from Gospel accounts of Christ's Passion as search criteria: "crucifixion," "sacrifice," "martyr," "torment," "torture," "sufferance," "execution," "flagellation," "ecce homo," and "redemption." *The Wall* (2006) depicts the "separation wall" between the Palestinian West Bank and Israel. The search terms that produced the approximately 10,000 images responded to the search criteria based on the names of all of the Nazi concentration camps from World War Two. A look into the details of the resulting image reveals maps, personal snapshots, memorials, historical, and tourist pictures. A Googlegram, *September 11* (2005), of United Airlines UA 175 about to crash into the South Tower of the World Trade Center is created from images found by entering the words "God," "Yahweh," and

"Allah" in English, French, and Spanish. The details reveal sacred sites, snapshots, and holy books.

Finally, a Googlegram that seems to sum up all of Joan Fontcuberta's oeuvre to date is *Origen* (Origin, 2006), an image of a Merovingian skull that is created from the following criteria: "origin," "evolution," "design," "form," "function," "art," "architecture," and "creativity." That, as Fontcuberta notes, the skull was aesthetically modified while its owner was still alive redoubles the remarkable nature of artistic interventions then and now. Fontcuberta writes, "the idea I pursue is that of seeing my work as a screen upon which each person projects their own individuality. I like creating a dialogue: this for me is the real goal an artist should aspire to. . . . I think there has to be a possibility for dialogue and feed-back with the spectator, with any kind of spectator, because you have to keep in mind that dialogue can occur on different levels with different vocabularies." Everything Fontcuberta has done in the past forty years throughout all his artistic twists and changes is in *Origen*. The photographs he makes, the Googlegrams included, "are only a means of illustrating and making explicit those ideas." "Evolution," "design," "form," "function," "art," "architecture," and "creativity," these are all only ordering systems to be taken apart, investigated, and reincorporated into something beautiful and enigmatic that at the same time challenges us to question what it is we are looking at. That empty skull of *Origen* teaches us to take nothing at face value without questioning the concepts behind it, and that is Fontcuberta's point.

90 GOOGLEGRAM: SEPTEMBER 11, 2005, detail
91 GOOGLEGRAM: SEPTEMBER 11, 2005, C-print, 95 x 160 cm

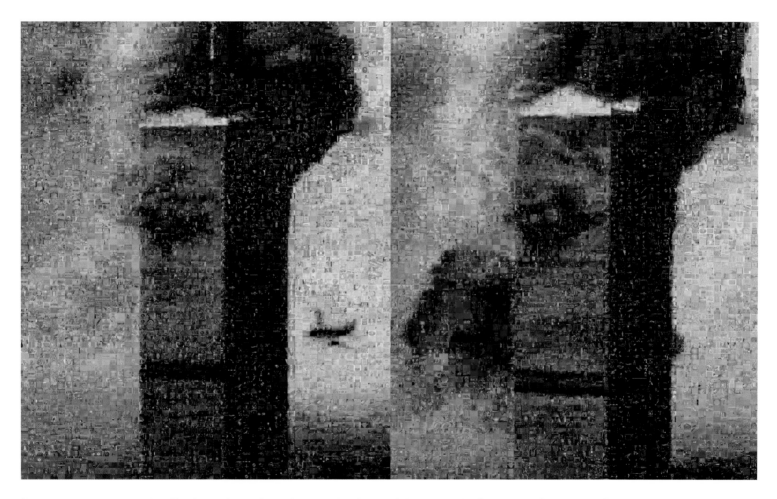

September 11 plane crash snapshots. The photographs have been refashioned using photomosaic freeware, linked to Google's Image Search function. The final, result is a composite of 8, 000 images available on the Internet that responded to the words: "God," "Yahve" and "Allah," in Spanish, French," and English as search criteria.

92 *GOOGLEGRAM: THE WALL*, 2006, C-print, 120 x 160 cm
93 *GOOGLEGRAM: ABU GHRAIB*, 2005, C-print, 120 x 160 cm

Separation wall in Palestinian West Bank. The photograph has been refashioned using photomosaic freeware, linked to Google's Image search function. The final result is a composite of 10,000 images available on the Internet that responded to the names of all Nazi concentration camps during World War II as search criteria. The list includes: Arbeitsdorf, Auschwitz-Birkenau, Barduffos, Belzec, Bergen-Belsen, Bolzano, Bredtvet, Breendonk, Breitenau, Buchenwald, Chelmno, Dachau, Falstad, Flossenbürg, Grini, Gross-Rosen, Herzogenbusch, Hinzert, Jasenovac, Kaufering/Landsberg, Kauen, Klooga, Langenstein Zwieberge, Le Vernet, Lwów, Janowska, Majdanek, Malchow, Maly Trostenets, Mauthausen-Gusen, Mittelbau-Dora, Natzweiler-Struthof, Neuengamme, Niederhagen, Oranienburg, Osthofen, Plaszów, Ravensbrück, Riga-Kaiserwald, Risiera di San Sabba, Sachsenhausen, Sobibór, Soldau, Stutthof, Lager Sylt, Theresienstadt, Treblinka, Vaivara, Warsaw und Wasterbork.

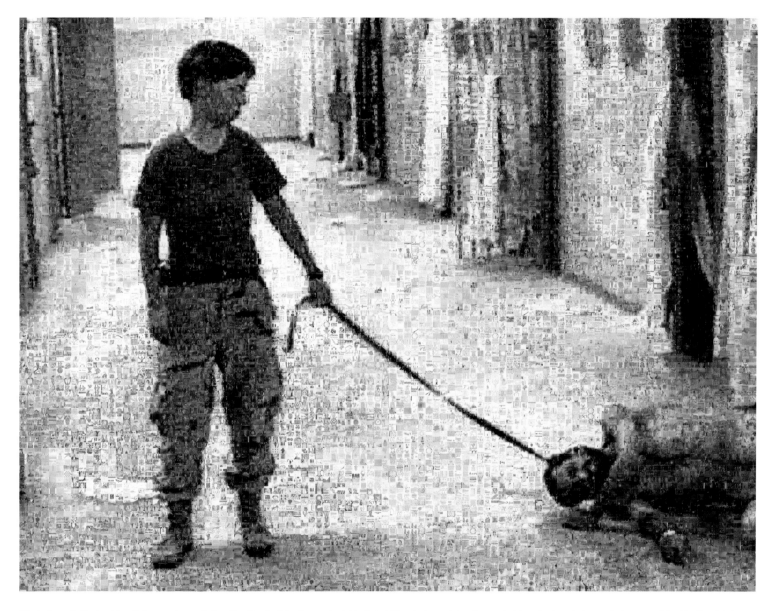

Private Lynndie England humiliating a prisoner in the Abu Ghraib detention center in Baghdad. The photograph has been refashioned using photomosaic freeware, linked to Google's Image search function. The names of individuals and positions mentioned in the Final Report of the Independent Panel to Review DoD Detention Operation (also know as the Schlesinger Panel) regarding Abu Ghraib prisoner abuse were fed into Google as search criteria. The final result is a composite of 10,000 images available on the Internet that responded to those criteria. Search words: Enlisted soldiers: Sergeant Joseph Darby, Sergeant Javal, Private First Class Lynndie England, Staff Sergeant Ivan Frederick, Specialist Charles Graner, Specialist Sabrina Harman, Jeremy Sivits; Defense Department officials and military officers: Deputy Undersecretary of Intelligence Stephen Cambone, Lieutenant General Ricardo Sanchez, Major General Barbara Fast, Major General Geoffrey Miller, Brigadier General Janis Karpinski, Colonel Thomas Pappas, Lieutenant General William Boykin; Civilian contractors: Steven Stephanowicz, Joe Ryan; Top officials: President George W. Bush, Vice President Dick Cheney, Defense Secretary Donald Rumsfeld, Alberto Gonzales.

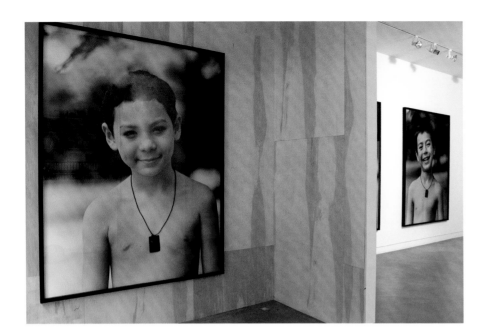

94 Annet Gelink Gallery, Amsterdam, 2007., photo: Ilya Rabinovich

For the past ten years or so the globetrotting Alicia Framis has lived and worked around the world. She has touched down in Paris, Amsterdam, Berlin, and more recently Shanghai. She has embarked on an astonishingly varied series of individual and group art projects including video, sculpture, performance, architecture, fashion design, and photography—often involving two or three techniques for the same work.

If there is anything constant in all of this art making, it is her manifest commitment to helping others, especially women and children. Framis has conceived of social buildings for the poor, newly designed, solar-powered structures where people can meet, and, taking a page from Tracey Emin, clothing that turns into a tent designed for two people to sleep together. Yet most of all, her work has been directed to calling attention to the lives of others in need.

From early works like *Daughters without Daughters* (1997) where she re-imagined the situation of women not having children, to *Cupboard for Three Refugees* (1998) which was "designed to serve as a functional shelter for three refugees, this toy-like structure floats between the safe world of dolls and the dark spots of real life—. . . [that] speaks of the living conditions of emigrants as well as of the purposeful omissions in children's education," to views of anomie in big cities, *Loneliness in the City* (2000), she moved on to projects involving social actions designed to combat issues such as racism and sexism.

With ANTI—DOG (2002/3) she addressed the fears immigrants and women have walking in areas "controlled" by racist skinheads with menacing dogs. She writes that "she was living in Berlin for a while. She was told about a certain part of town called Marzahn where she would not be able to walk alone as a woman with dark skin because racist skinheads with big aggressive dogs rule the streets there. She felt an urge to go, but with a protection against the dogs." This led to the creation of both a form of bright, padded clothing, and a branded advertising campaign using performance art that she staged in numerous cities including, Birmingham, Amsterdam, Helsinborg, Madrid, Barcelona, Paris, and Venice.

Her growing interest in fashion and the politics of immigration and assimilation became features of other actions. *234 New Flags for Holland* (2006) was an attempt to express the polyvalent nature of a multi-cultural society such as the Netherlands. After living in the Netherlands for ten years on and off, "I feel that now I am Spanish-Dutch. The flag that now corresponds to my real nationality should be the Spanish fusion with the ten years of Dutch mentality, food, water, behavior, thoughts, and investment. Therefore I decided to design a flag that fits me better. I'm not 100 percent Spanish anymore, and I know that a lot of people I met in Holland were in the same situation as I was. They feel Irish-Dutch, American-Dutch, French-Dutch. … The Dutch flag doesn't represent anymore their real being, like their political, social, spiritual, or emotional being. A flag should adapt to everybody's necessities and integrate each one's life background." A similar project was *100 Ways to Wear a Flag* (2007).

Framis's two most important works refer to the status of children. The earlier paired work, *Nenes amb Sort* and *Lucky Girls* (both 2007), both represent prototype sandboxes formed from the words of their titles filled with sand from China to celebrate the Chinese girls who have been adopted by people from her native city of Barcelona. It is a notional public play space, a monument to the adopters and those adopted, and more directly, the Chinese sand metaphorically enables the girls "to maintain direct contact with their native land."

Not for Sale (2007) is Alicia Framis's tour de force. The work was started in Bangkok where she began photographing smiling young boys who were naked from the chest up and wore a sometimes difficult to read neck tag indicating "Not for sale." The innocent-seeming portraits address the situations where children often find themselves at risk. Whether it is the daughter who is married off at fourteen to pay a family's debt or, worse yet, into sexual slavery, or a young boy sent off to work in a brick yard or coal mine, or to hustle as a male prostitute, we live, Framis notes, "in a world where children are actually sold." The phrase, "Not for sale," recuperates and defends the dignity of children.

Framis addresses this situation through several strategies. Her portraits are printed to the scale of the propaganda pictures she found of Chairman Mao in China and of King Bhumibol Adulyadej in Thailand. The cheerful smiles of Mao and the King are reflected in the smiles of the children who are similarly photographed from just slightly below thereby placing them on a metaphorical pedestal. The friendly smiles are ironically complimented by the simple "Not for Sale" necklace—an anti price tag. Framis followed up this action with a performance piece in Madrid during Madrid Abierto 2008 that featured a sort of fund-raising fashion show with sales of necklaces going to the Little Foundation. Children wearing only pants wore "Not for sale" necklaces that had been designed by many of Spain's jewelers as well as jewelers from Thailand and Shanghai. The children paraded on a catwalk designed with fabric painted by the artist Michael Lin using motifs from traditional Asian cloths. The multiple strategies reinforce each other and merge seamlessly with Framis's concerns with and uses of fashion and architecture. The Not for Sale project is an ongoing one. It emphasizes in her words the wish that "No child, independently of the place of origin or social conditions, can be sold."

With *Not for Sale* Alicia Framis brings all of her many talents across many disciplines into a powerful political message about the rights and dignity of children everywhere.

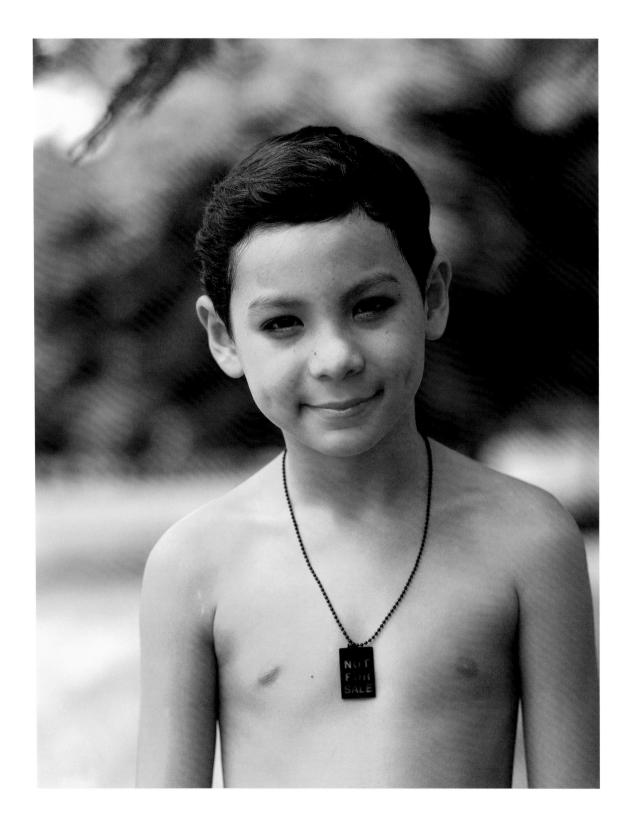

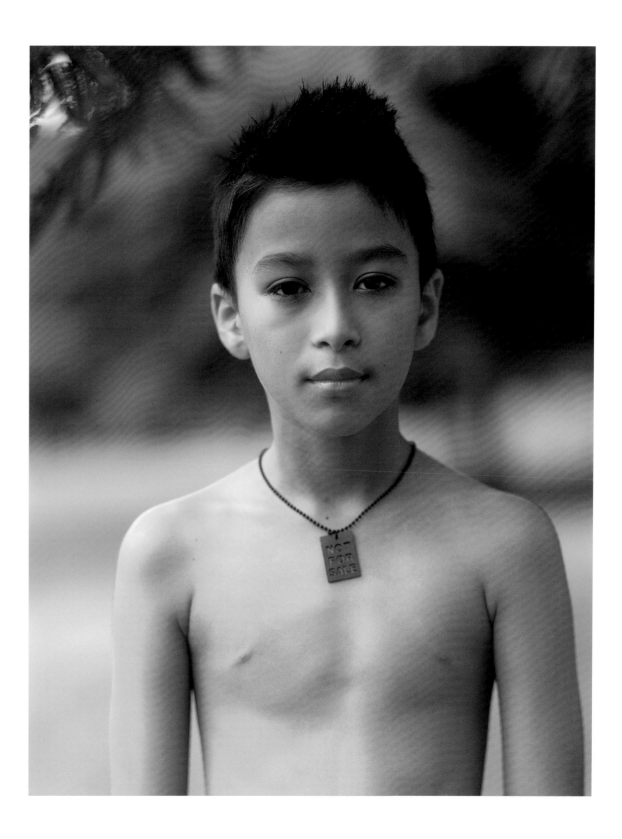

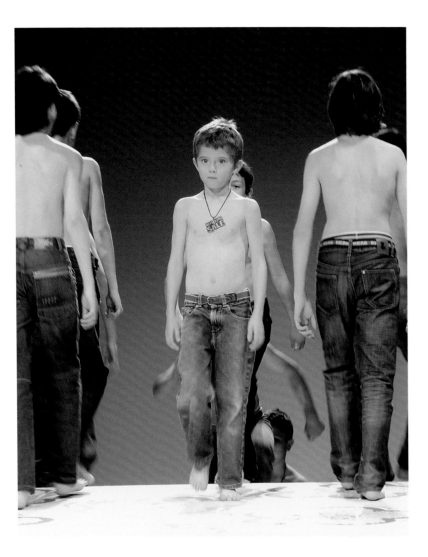

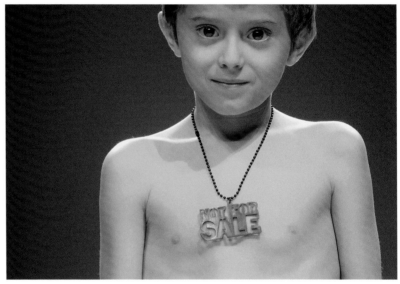

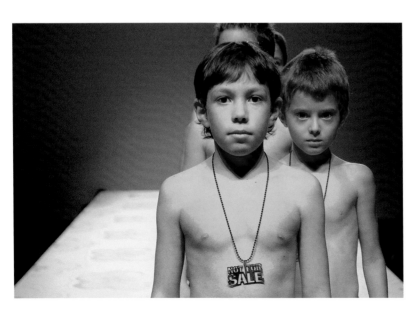

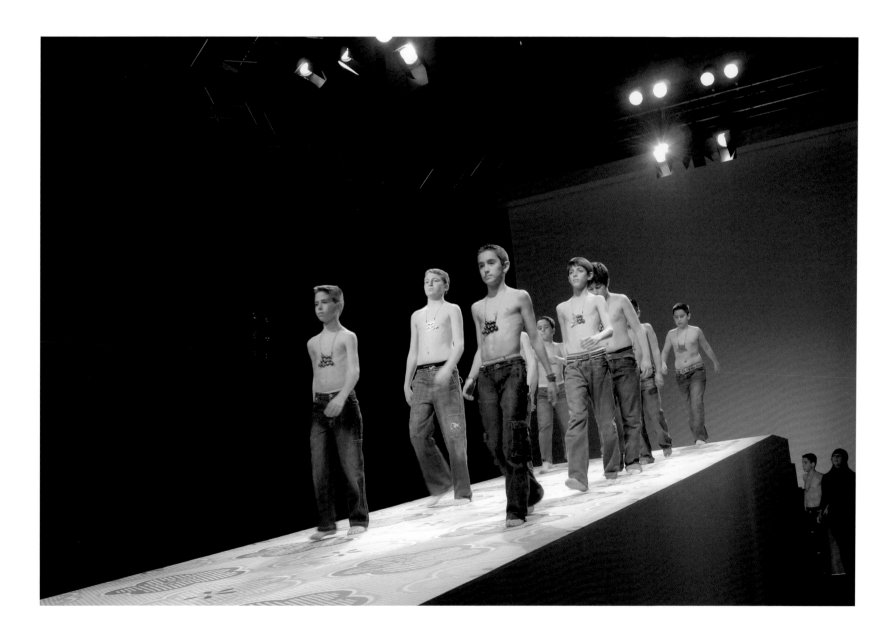

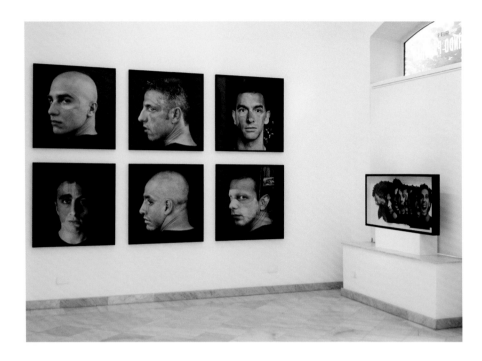

The first lie of photography is embedded in what is considered its foremost truth: "The camera never lies." What you see is what you get, they say. This does serve art well. Photography's so-called claim to truth has been the point of departure of innumerable artists who play with what we viewers think a photograph represents. This is most valid of course in documentary photography and photojournalism where we are led to assume that what is in the photograph actually happened and was so represented by the camera through the optical-chemical (or electro-optical) means of photography without retouching or using Photoshop.

Artists using photography have exploited this claim to verisimilitude shamelessly. Germán Gómez is an artist who likes to have it both ways. Trained in art history and special education, he is obsessively concerned with representation and portraiture, especially self-portraiture. His pictures, however, are never of himself. Rather, he takes up the notion, following novelists, that all fiction is, essentially, autobiography.

In an interview with Alejandro Castellote, Gómez writes, "All my work is a self-portrait, from the disabled children series to *Compuestos* (Composited, 2004) and of course this project *Fichados Tatuados* (On the Record Tattooed, 2005/06), which was conceived as a self-portrait." In this, he follows the lead of his teacher, the famous photojournalist and documentary photographer Cristina García Rodero, who all but ordered him to "Take photographs of what you know, of what is really important for you."

Gómez became fascinated with identity and representation through the works of Caravaggio. He wrote, "The fact that Caravaggio is one of my favorite painters is not a coincidence One day, while studying art history, I felt especially shaken by a painting; when I returned home, I described it to my mother and she made me remember 'that' (emphasis in original interview with Castellote) *Calling of Saint Matthew* by Caravaggio that she discovered at the time she was living in Rome. She . . . hung a reproduction of it in her room, so I lived part of my childhood with this mysterious image." He continues, ". . . As I learnt more about the painter, I felt more and more attracted by his work. Urchins, beggars, and even prostitutes acted as models for the characters of his paintings; paintings with a biblical subject! He used to incorporate so much of his life into his work that it is said that the model for Saint John the Baptist (Youth with Ram) was one of his lovers. . . . When I wanted to put together two of my passions, children and painting, I chose this—as you call him—controversial artist."

With this point of departure in mind, Gómez embarked on a number of photographic series that directly addressed issues of representation, identity, and the spectrum of masculinity. For the most part, Gómez photographs men and re-contextualizes the images through the use of superimposed cut-outs, literally stitched together, and projections, without digital manipulation. In Compuestos he combined portraits of more than fifty men in his circle and composited the images. He describes the project as "A self-portrait in which I do not reflect my face but those of fifty men that lend not only their faces

but also their bodies to become the support of my life. I believe that the fact that it is not my face amplifies the work." His later series, *Del susurro al grito* (From a Whisper to a Scream, 2006) takes as its lead a line from the 1984 song by *The Icicle Works*, "We are, we are, we are ever helpless / take us forever / a whisper to a scream." That also spoke of the suffering of many of his friends and, in general, the human condition.

The multifaceted nature of identity that is at the heart of Gómez's work has psychoanalytical roots in the sense that we build our identities not merely from our own personal identification but, following Freud, from our perceptions of ourselves and how we are perceived by others. Thus superimposed images, the Gritos or the Fichados Tatuados with their over-determining narratives disguised as police records, do not necessarily refer to the subjects of his portraits.

Identity is not always that which we maintain; it is often imposed from without by society's rules and regulations and social mores. There are those who cannot or chose not to fit into the norm. In his 2003 work, *Igualito que su madre* (Just Like His Mother), Gómez photographs transvestites wearing make-up and feminine hairstyles. These simple portraits are mere headshots but to the spectator at least depict those people crossing gender and identity boundaries. Their secondary sexual characteristics—moustaches or hairy chests—contrast with the femininity of their artifice—the carefully contrived look of a woman made up to go out on the town. These are real portraits

that present an image that does not represent what society would ordinarily expect of male human beings. Gómez gives us an image of how these people wish to see themselves, as real people with all of the self-assertion of their own identity in the face, literally, of social norms.

In an interview with Javier Díaz-Guardiola, Gómez cites the character transsexual character Agrado in Pedro Almodóvar's 1999 film, *Todo sobre mi madre* (All about My Mother), "The more similar you are to what you dreamt to be, the more authentic you become."

Gómez writes, "I cannot imagine a non-biographical photography. I take pictures as if I wrote a diary. The portrait has always been my language. In a portrait I am especially interested in and intimidated by the depth of the eye. To be able to grasp the look has always been the link between my life and my photography." If photography always lies, as it does, then, truth in a photograph is invariably fiction. What you see is not what is, but rather, what we take it to be. All of his portraits are self-portraits, and the autobiographical fiction, in the composited final images is the real Germán Gómez.

102 *Igualito que su madre. Luca*, 2004, C-print, 100 x 100 cm
Igualito que su madre. Nidal, 2004, C-print, 100 x 100 cm
103 *Igualito que su madre. Hector*, 2004, C-print, 100 x 100 cm
103 *Igualito que su madre. Hector*, 2004, C-print, 100 x 100 cm
104/105 *Dioni del Susurro al grito*, triptych, 2004, C-print/thread, each 61.5 x 58.5 x 7cm

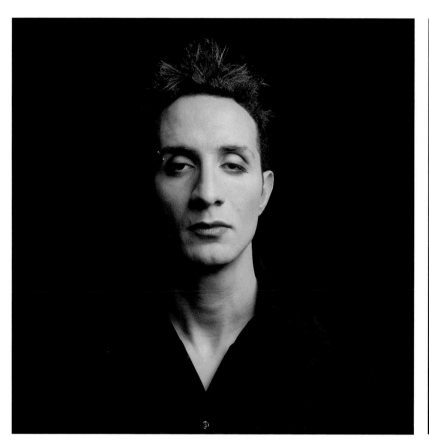 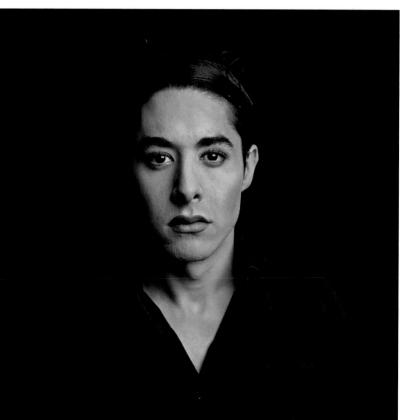

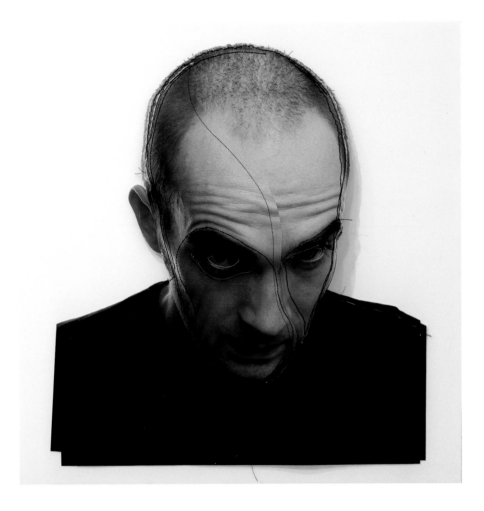
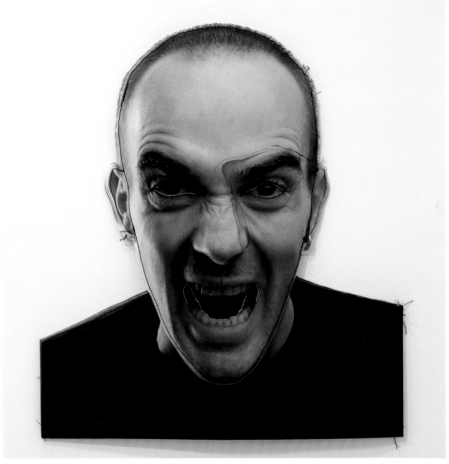

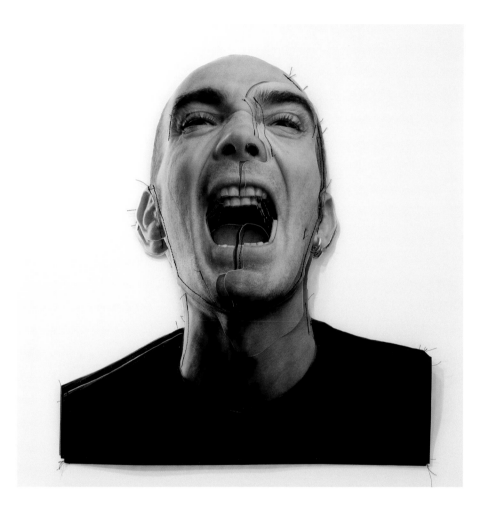

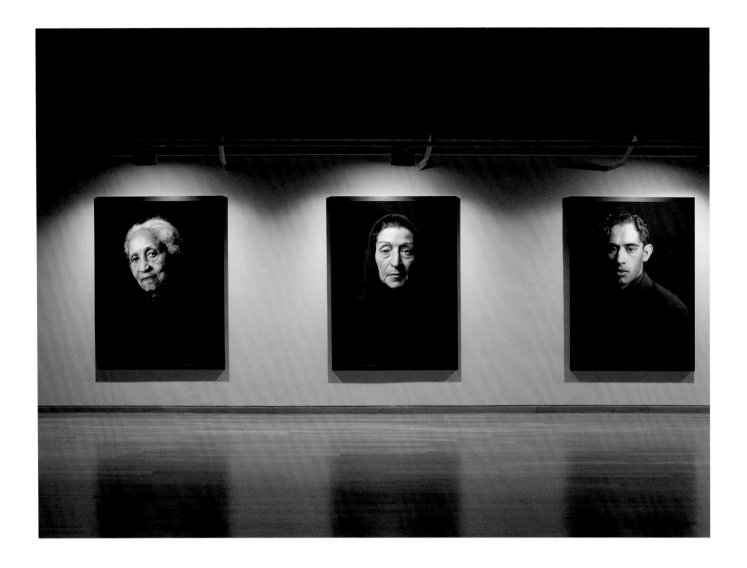

The faces of the people in the portraits of Pierre Gonnord stare back at the viewer from the inky darkness of their black backdrops with all of the intensity of those painted by Francisco de Goya, Diego Rodriguez de Silva y Vélazquez, Bartolomé Esteban Murillo, or Francisco de Zurbarán. Gonnord is unique in contemporary Spanish photography for his intense concentration on the faces of his sitters. He has consistently focused on photographing marginalized people, most recently street people around Madrid where he has lived since 1988 and the Roma and Sinti people living in Andalusia.

Gonnord is the modern heir of an emphasis on the portrait that dominated Spanish photography especially in Madrid and Sevilla in the sixteenth and seventeenth centuries and a form of Baroque art that flourished with the courts sponsoring portraiture and religiously themed works.

The people in Gonnord's portraits share something of the intensity of the saints featured in the paintings with their air of torment and, perhaps, madness. Gonnord's people, many of whom have lived on the streets, bear on their faces the stigmata of a life on the edge. Yet Gonnord is able to let his subjects keep their personal identity and quiet dignity.

Identity and dignity are at the heart of Gonnord's work although he selects his subjects based on something about their persona yet without knowing them. He writes, "I choose my contemporaries in the anonymity of the big cities because their faces, under the skin, narrate unique, remarkable stories about our era. Sometimes hostile, almost always fragile, and very often wounded behind the opacity of their masks, they represent specific social realities and, sometimes, another concept of beauty." Gonnord is trying, as he puts it, "to get under the skin." He is aiming not merely to depict

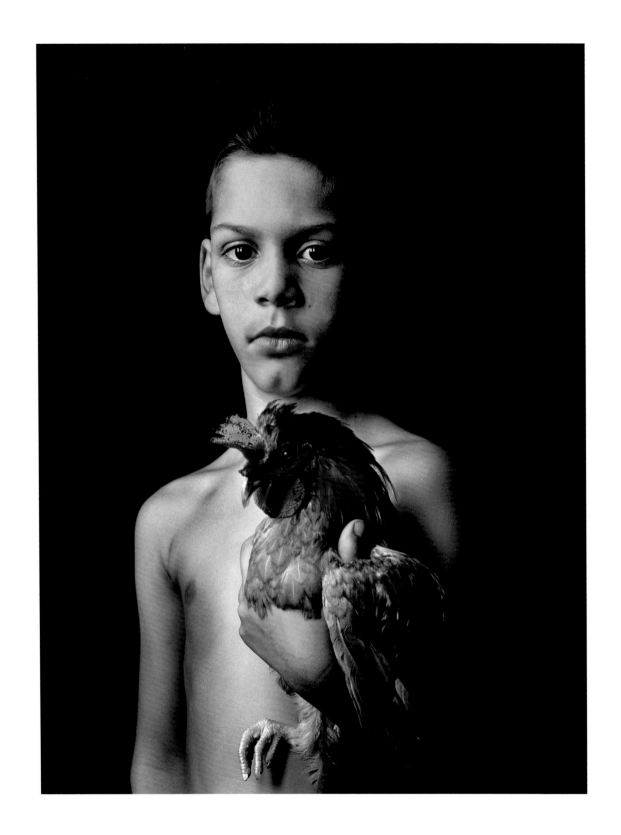

110 *Moises*, 2006, C-print, 165 x 125 cm
111 *El Manuel*, 2007, C-print, 125 x 165 cm

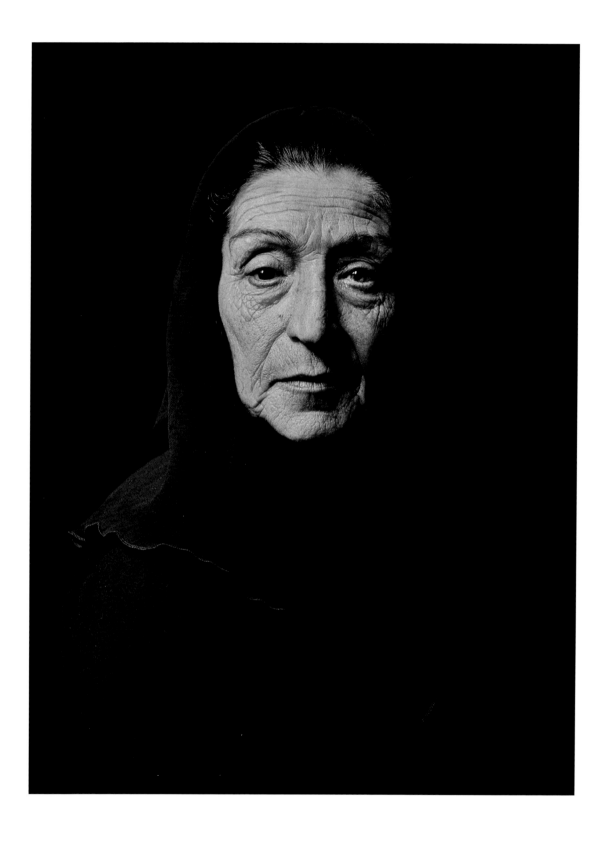

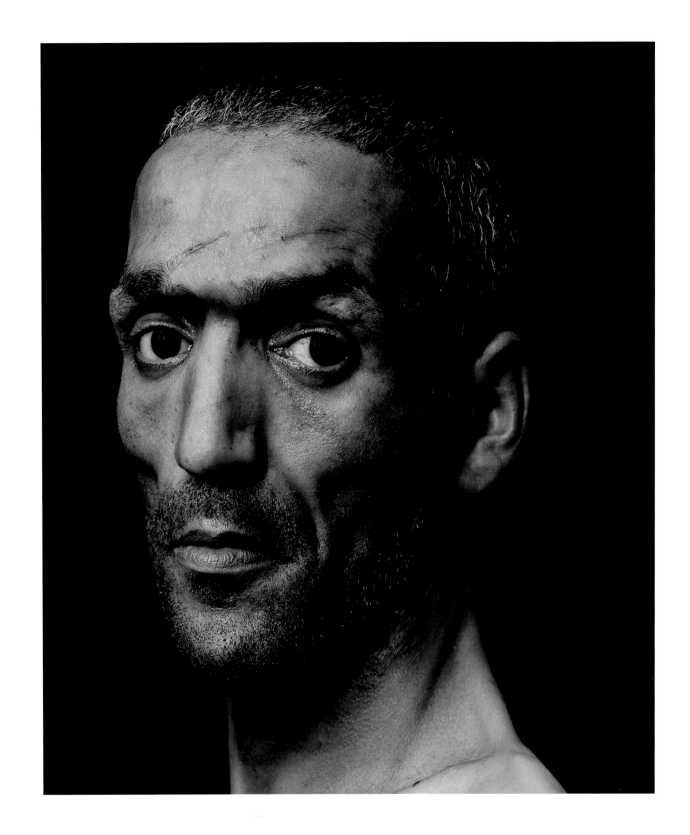

108 *Ali*, 2006, C-print, 148 x 125 cm
109 *Maria*, 2006, C-print, 165 x 125 cm

the faces he sees, but also to "to approach the unclassifiable, timeless in-dividual, to suggest things that have been repeated over and over since time began."Portrait photography is also inevitably marked by sociology. Like the attempt by August Sander to record a collective portrait of his time, *Antlitz der Zeit*, Gonnard's subjects reach out beyond their own to reveal our world as well: "I would like to encourage crossing a border. I search at the meeting points of the urban scene: streets, squares, cafés, stations, univer-sities . . . then further still, at the peripheries, places isolated from the rest of the world and in more marginal settings such as prisons, hospitals, social shelters, rehabilitation centers, monasteries, or circuses. Because our society is there as well."

That last point is vital to understand Gonnord's approach and his heartfelt concern for his subjects. The images we create inevitably inform our own autobiographical history. Gonnord is completely aware of this. He writes, "Every day, in the photographic ritual, I am building, little by little, my self-portrait. I thus try to hold back time to write my diary, listening to others breathe and leaving a trace upon the ephemeral. At the same time it is an act of rebellion against oblivion." For him it is "a vital necessity . . . to give them visibility."

Gonnord's subjects are not modern-day saints in the literal sense of the word, but they could be, and they, like us, are all part of this same world. They must not be ignored. Far from being sentimental, Gonnord's use of the symbolism of traditional Spanish painting elevates his subjects to a kind of everyday sublime.

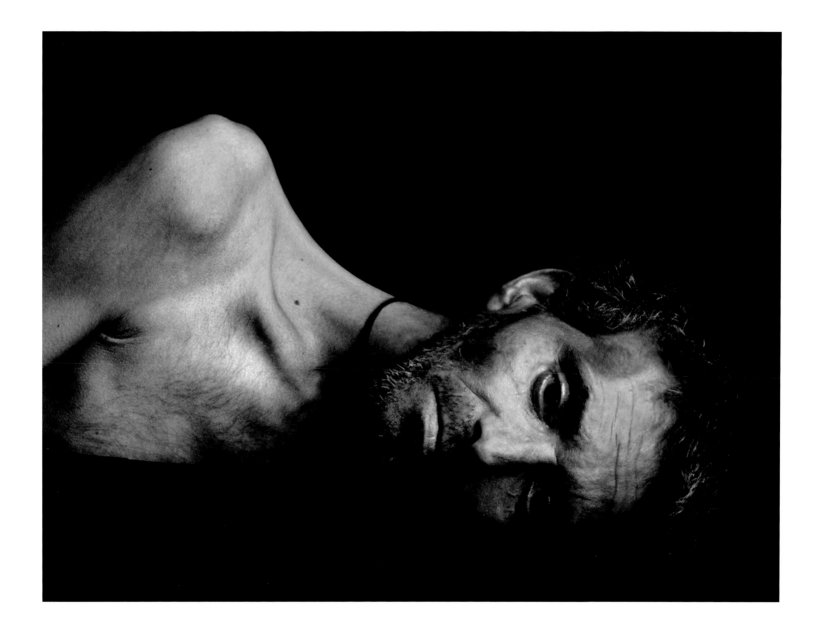

112 Galerie Xippas, Paris, 2007/2008
114/115 Heliópolis I, 2006, 180 x 900 cm, C-print diasec
116/117 Nova Acqua Gasosa II, 2007, 125 x 400 cm, C-print disec
118/119 Nova Ipiranga II, 2007, 125 x 400 cm, C-print diasec

Dionosio González mixes both traditional photographic techniques and digital composition to produce a beautiful body of work that draws attention to and, metaphorically, makes visible the invisible inhabitants of Brazil's shanty towns or favelas.

The favelas themselves are an ad hoc accumulation of shacks and houses built without official approval or planning that co-exist in intimate proximity to the great city of São Paolo. The inhabitants of these "illegal settlements" or "temporary autonomous zones," as the radical social philosopher Hakim Bey would call them, number in the hundreds of thousands and include a mixture of workers, the unemployed, and gang members who manage to exist on the fringes of "official society." Densely populated and often without electricity, plumbing, or sewage services that the city usually provides, they have recently become the subject of government attempts to "clean up its image," to fight crime and poverty, and to provide better houses and jobs for those living in this constantly evolving network of ramshackle structures.

For several years González has been documenting these structures in photography and video and capturing their colorful diversity. More recently, however, as the government's attempt to forcibly remove the squatters and rehabilitate the area in vertically structured habitations, the Cingapura Project, apparently ran out of steam, he has begun to explore various alternatives to demolition and expulsion. As he puts it, "Since most of the shantytowns (favelas or barrios chabolistas) are disappearing in the wake of the military "shock troops" followed by the arrival of demolition infrastructure, tractors,

and excavators, the artist's intention is to recover these spaces from recent historical memory. If the Cingapura Project . . . will cancel out part of this illegal territorialization, why not propose alternatives to the suppression?"

Why not indeed? With the project he calls *Cartografias para a remocao* (Cartographies of Removal), González re-imagines the favelas through the means of digital and analogue techniques.

The artist's interest in human architecture and photographic intervention grew out of a series of previous projects commencing in 1998 with *Rooms* that involved the creation of structures, "boxes" in which people were photographed. These images were then collaged and represented as light box-installations resulting in what the cultural critic Rosa Olivares describes as "a human hive." This work was followed by *Situ-Acciones* (2001) which featured the digital manipulation of images of dilapidated buildings in Cuba. Such notions combine in his approach to São Paolo's intensely dense, hive-like favelas.

González approaches his radical Cartografia from a humanist standpoint by first recognizing that the government's approach to urban removal did not take into account the wishes and desires of the inhabitants of the favelas themselves. For him, the Cingapura Project "failed, because among many other irregularities, it was a project that did not implement a plan for urban development and architecture, that did not address the involvement of the residents, and that abandoned the completed housing to deterioration, insular deterioration as the favelas grew around a vertical building cast

among the shanties." On the one hand, there are those inhabitants who wish to remain outside of society existing in the state of flux envisioned by Bey's "zones." For Bey, the society in flux, without permanence and with its own rules, represents an ideal. On the other hand, the state seeks to create "order and progress," as Brazil's motto insists, to reduce poverty and crime while turning the inhabitants into taxpaying citizens. This ordering inevitably requires cataloging, defining property lines, assigning names and numbers so as to incorporate the "zones" into defined, taxable districts. González writes, taking a page from Bey, "There was also intent to ambush: the intent to catalog all of the landless, lawless, submerged, and invisible into the system; in other words, to prescribe a certain type of morality for them because they were given the use of a predefined space."

González would rather prefer to see an updating of the Cingapura Project, "a personal proposal of sustainable architecture," that alters yet accepts "the preexisting shanties, but in a way that is sensitive to the habits and customs of the inhabitants, inhabitants who, on the other hand, have lived in these settlements for decades." This would include changing "areas of social exclusion into maps of citizen inclusion . . ." and provide for "an attentive 'natural' mobility to that unplanned growth of urban development." It is a radical, organic vision of community.

González sets about providing images for his revolutionary settlement that photographically depicts an "intervention that mimics or attends to those 'shantified' resources, respecting their randomness and disparity, but making them more hygienic and structurally consolidated around their characteristic

lack of distinction between public and private." Thus González opposes the vertical structures of proposed government housing with a series of digitally manipulated panoramic images up to nine meters long that incorporate improvements in infrastructure. He inserts photographs on modern conveniences, cubicles and containers for living, more solid building materials, etc. His images are infinitely expandable horizontally as he reflects his desire to see a society in flux, albeit a more healthy and sustainable one.

His images represent an architecture of "an attentive 'natural' mobility for that unplanned growth of urban development." Ultimately, his visual manifesto, if carried out, would "make it possible to generate a business fabric around marginal neighborhoods with minimal possibilities for sustainability. In turn, each neighborhood would be identified by the building or group of buildings that would give it an identity without harming its way of life, but would increase its social integration, and would, in a certain way, become its emblem, or even is aesthetic identifier." His is an artistic, political photography of another order. For him, "this interior voyage . . . was done photographically with digital interference from an idea as simple as it is perfectly feasible." It asks the question, "Why not indeed?"

Idealistically seen, González's sweeping panoramic images are the banner of a socially sustainable architectural revolution to be carried out in the favelas.

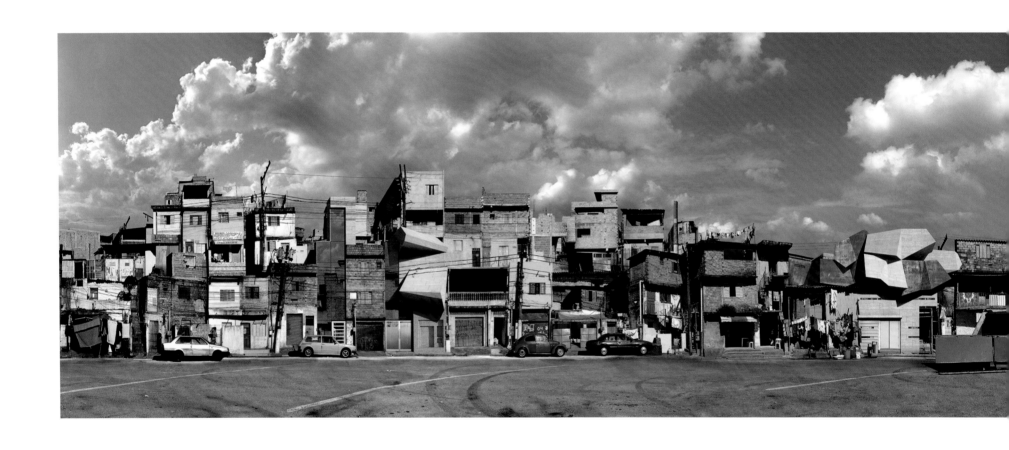

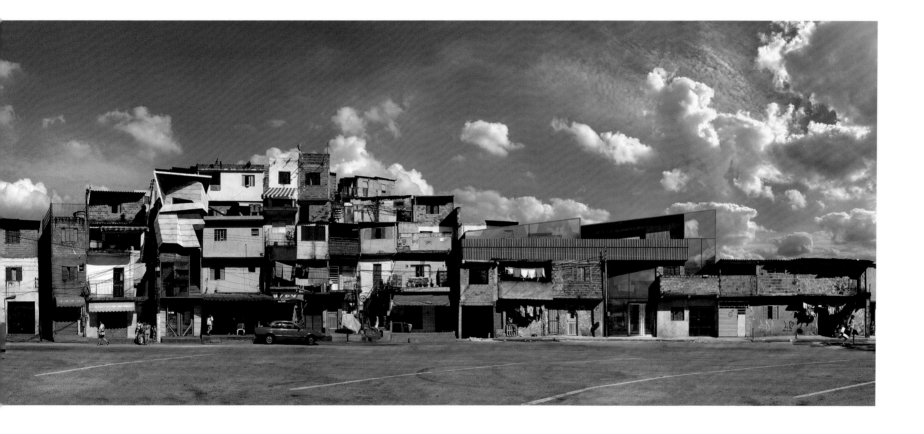

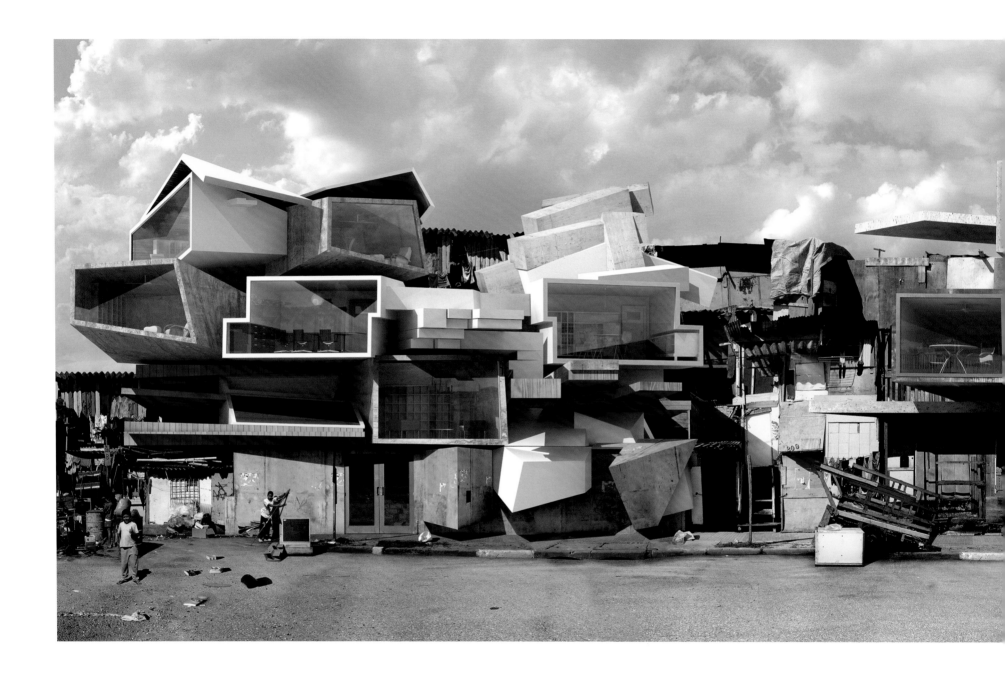

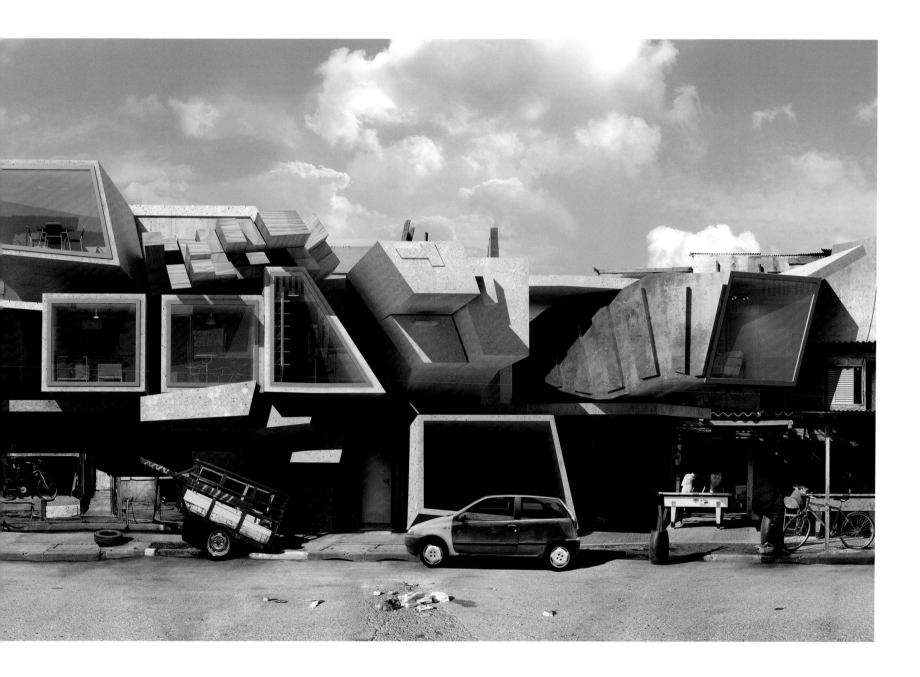

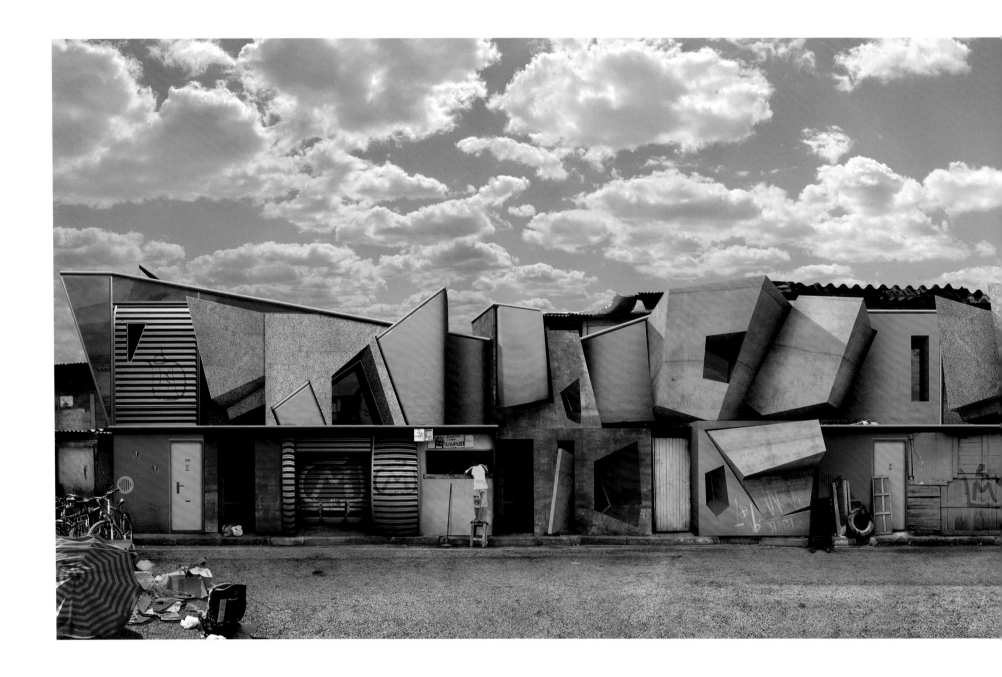

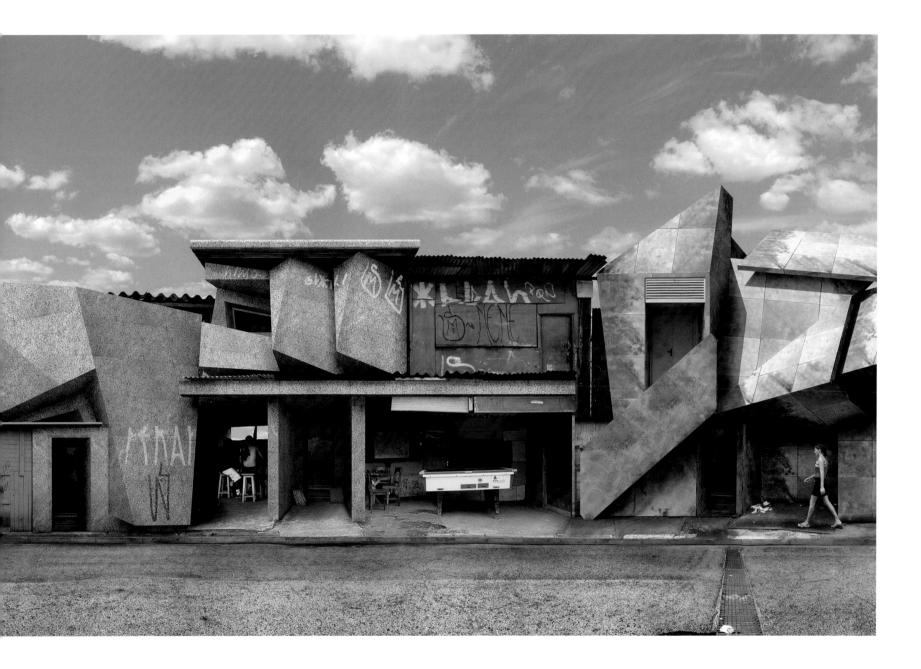

120 Galería Juana de Aizpuru, Madrid, 2008

Cristina Lucas comes to photography as a performance artist and video maker using that medium both to document her performances and to use photography to question patriarchal image structures.

In almost all of her work, she interrogates the image, accepted wisdom—as conveyed in fairy-tales—or other modes of ordering the world. Her strategy is typically through gender reversal. She takes classic scenarios or parables that have been deeply embedded in western thought and substitutes females for males in the stories.

In stories such as the Biblical tale of Cain and Abel, she penetrates to the heart of the matter by inserting Eve's daughters into the basic scenario of the fratricidal conflict between pastoralists and nomads narrated in Genesis 4:1-16, in the Qur'an at 5:26-32, and in Moses 5:16-41.

In Lucas's retelling, *Cain y las hijas de Eva* (Cain and Eve's Daughters, 2008) are brothers but advance in the story by such different paths that no one knows if they will end up meeting. I am referring to the dualism of the story, to the official side, which is masculine and war-related in the great sto-

ries, and the feminine side, of the closest day by day. Cain finishes with his brother and this first war conflict turns him into the owner of paradise." For Lucas, this is significant because, "without a doubt, this antecedent gives way to all the other wars in which territory is at stake and from the beginning of our days there are different cartographies and Cains that have conquered and drawn their personal paradises at the expense of others." Thus, in the original tale, Cain stakes out his claim, marks his territory and enforces it. He is the first murderer and the new ruler of post-Fall Paradise. The Garden of Eden becomes his. . .

As noted, Lucas inserts the feminine into the tale by using stereotypical female role models, an enigmatic portrait of a woman named Cristina, several Bailarinas (Ballerinas), and various women in botanical gardens—metaphorically placing them in the Garden of Eden. Yet Lucas spins her analysis even further by alluding to more modern fairy-tales. Her image of Cristina shows the protagonist pulling her long hair up at the back as she stands on tiptoes. Here she is referring both to the classic stories of the Baron of Münchhausen and Rapunzel from the fairy-tales collected by the Brothers Grimm, the famous German philologists.

Lucas's simultaneous reference to both stories is ingenious and subtle. She writes, "I have taken as references two fables, the one of the Baron of Münchhausen, who, being trapped in mud, pulled his ponytail so hard that he managed to pull himself and his horse out of the mud pit; but also that of the princess Rapunzel, trapped in a tower with her long hair, but this time, Rapunzel does not expect the prince to climb up her braids, she saves herself by jumping off the tower." It is a doubled tale newly encoded as a feminist narrative of metaphorical, do-it-yourself, empowerment.

Two other closely connected pieces, *Pantone* (2007), a video lasting 41 minutes, and *Las Licencias Politicas* (The Political Licences, 2007), a series of paintings, are sub-titled "A Story of Cainism." Here Lucas uses Pantone, the ordering system favored by graphic designers, to color in the political map of the world in a history of every invasion recorded since 500 B.C. She explains "each change in size implies an invasion, each change of color is a change of identity and this way, second by second, the painted areas are modified and conform to our actual world. ... It is one of those cartographic compositions that are appreciated in a different way depending on the origin of the spectator."

Habla (Talk, 2008) is a seven-minute video that takes as its starting point Michelangelo's famous sculpture of Moses. In the traditional story, upon completing the statue Michelangelo struck it on the knee and demanded it talk. The female protagonist, Lucas playing a stand-in for herself and, symbolically, for Michelangelo as well, demands that the statue explain the patriarchal system of the three religions. Frustrated by Moses's silence, she assaults the statue with a hammer, first striking it on the knee and demanding explanations. Faced with the immutable silence of the patriarch, she mounts the statue and starts battering its head in with the hammer. The young woman re-enacts both Michelangelo's audacity and, in a Freudian twist, the Oedipal killing of the father.

The images in Lucas's works are sublime and ridiculous yet compelling in their questioning of patriarchal systems ordering the world that have been used over the millennia to subjugate women. By force of argument as well as access to tools, Eve's daughters, and thus Lucas and her cadre of angry young women, have their symbolic revenge.

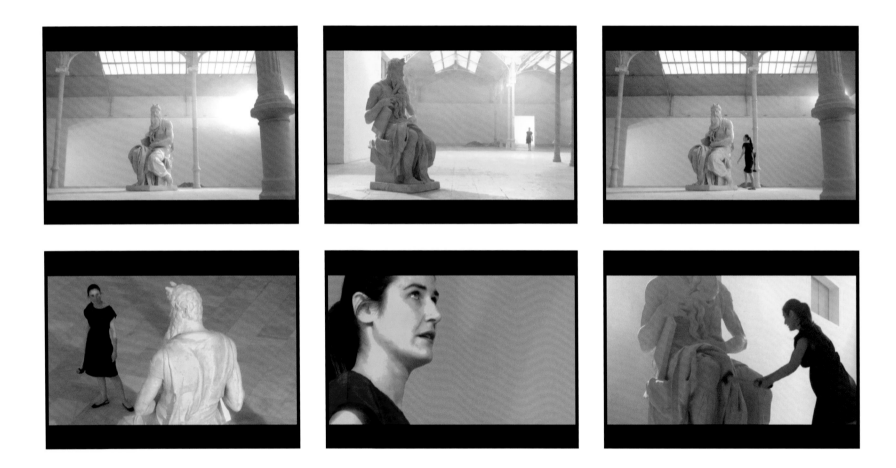

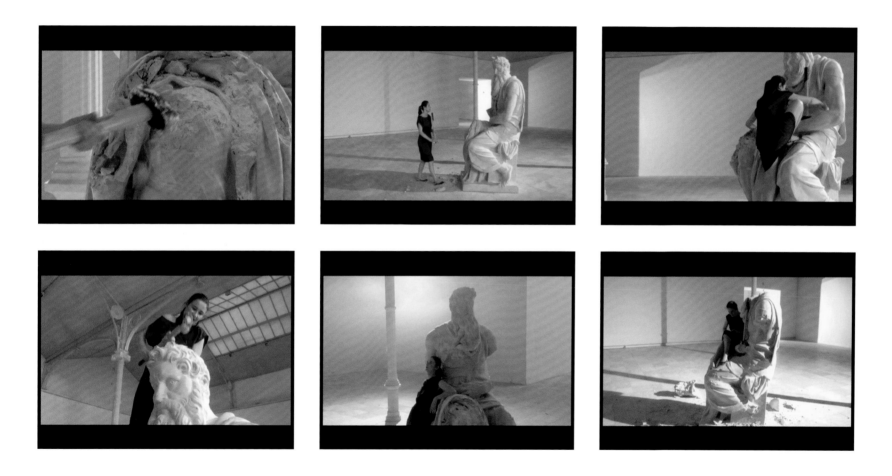

124 *Cristina, from the series Caín y las hijas de Eva,* 2008, C-print, 70 x 50 cm
125 *Bailarinas, from the series Caín y las hijas de Eva,* 2008, C-print, 50 x 70 cm

No photographer anywhere can rival the intelligent simplicity of Chema Madoz's visual jokes. With his beautifully photographed constructions of optical puns, Madoz has taken up the Dadaist and Surrealist heritage of Marcel Duchamp, Man Ray, René Magritte, and Meret Oppenheim. His work poses answers to unasked, even unimagined, questions in the most polite and elegant manner.

Madoz's work is based on this conundrum: here it is, how did it come to be? The fact that the artist doesn't title his work puts the onus on the viewer to make sense of what is going on in each individual image. The impossible, or at least, the very unlikely, are combined. Bluntly put, therein lies the fun and attraction of his art. Like Man Ray and one of his early ready-mades, *Cadeau* (Gift) of 1921, the nail-studded iron, Madoz invents improbable things, such as a juxtaposition of letters that spells "cup" while actually forming the image of that vessel, or a staple gun measured against a "ruler" made of staples, a garden path where stepping stones are actually puddles, or a campfire made of what clearly are pencils. Like Magritte's best-known images, those of the floating baguette clouds, *La Légende dorée* (The Golden Legend, 1958) or of the inverted mermaid, *L'Invention collective* (The Collective Invention, 1935) with the head and top half of a fish set above the lower body of a woman, answer similar questions: "What would it look like

if…?" For that matter, Oppenheim's *Le Déjeuner en fourrure* (Fur-lined Teacup and Spoon, 1936, also photographed by Man Ray) are, totally unusable but fun to look at in the extreme. Another key example of Madoz's visual play is a clock where all the hours shown are numbered five.

Indeed, the instruments of rationality—clocks, protractors, compasses, and sundials—are subverted with a brilliant humor to produce the most beautiful visual gags. It is as if M. S. Escher had worked with Groucho Marx. Madoz's theme on the variations of sundials is a case in point. One uses a woman's high heel as the gnomon. For another, a garden rake is used. Yet another series shows five sundials arranged as though in an international hotel with the names of their respective cities displayed below them: Helsinki, New York, Rome, Paris, and Los Angeles. They all point to almost one o'clock in the afternoon, a logical impossibility.

Beyond the Surrealist ideas of impossible constructions, however, Madoz plays the elegant visual game of re-purposing objects by displacing them out of their logical contexts and into a new and different one that has a visual logic of its own. In one earlier image, a banister is replaced by a cane which continues to provide safety and stability but under new circumstances. In another famous series, stretch suspenders replace the firm back of a classic

wooden chair. Here the shape of the elasticized fabric echoes that of finely crafted hardwood. The chair is perhaps still equally useable, but the original purpose of the suspenders, to hold up trousers, has been subverted and fed to the aesthetic gods who make merry with this perversion of logic. Likewise, in yet another image, what appear to be rivets securing apparent steel plates are revealed at close inspection to be water or, more likely, gelatin droplets. The fixed is revealed to be free.

Madoz's concern with the irrational use of rational objects is best seen in his image of a magnifying glass on the right-hand page of a book discussing Ferdinand de Saussure, one of the founders of the science of semiotics or the study of signs, and, inevitably, Magritte whose famous painting of a pipe, entitled *Ceci n'est pas une pipe* (This is not a Pipe, 1928-29) is also known as "the treachery of images." On the left-hand page, the letters and the words have been burned out as through the use of the magnifier. The magnified words on the right-hand page, however, refer to Saussure's notion of the arbitrariness of signs. A text just above reads: "A word used for an object may be another word, too. The object may be replaced by a word. Interchangeability and replaceability destroy the credibility of the established signs on either side." This is the very root of Madoz's game. Where he earlier repurposed objects, he now repurposes signifiers. The things in his images

are treacherous. The logical becomes illogical. Nothing is as it seems to be, nor does it play its assigned role in our belief system or, let alone, in our everyday experience. Despite all the serious intellectual play with signs and signifiers, Madoz's work is subtly hilarious.

What gives Madoz's art its kick is the vestigial power that somehow in this age of Photoshop still adheres to photography. It is one thing to have the painterly imagination to combine unlikely things or invent them outright, like for example flaming tubas in Magritte's *La Decouverte du feu* (The Discovery of Fire, circa 1934/35). It is another to do this in a photograph. His work is silver-gelatin based, black-and-white imagery. There is some dark-room magic at play in a few photographs, but mostly he builds his constructions and photographs them using traditional methods. There it is in the photograph, the viewer thinks, so it must be real.

Freedom of the imagination, the freedom to imagine the unlikely and to render it seductive and seemingly real, is, ultimately, what Madoz does in creating his photography. His improbable objects of desire are true fantasy made manifest by the magic of photography.

128 *Untitled*, 2007, b/w sulphur-toned photographs on Baryta fiber-based paper, 60 × 50 cm
129 *Untitled*, 2007, b/w sulphur-toned photographs on Baryta fiber-based paper, 50 × 60 cm

132 Galería Senda, Barcelona, 2007
134/135 From the series *Point de vue*, 2006,
Gicleé prints, each 170 x 110 cm

Typically, Anna Malagrida takes up the position of a voyeuse who is always peeking through windows from up close or afar to see what is going on behind the intervening panes of glass that represent the barrier between the public and the private sphere. Or so it would seem. The opacity or transparency of windows in a modern building and the lack of curtains or use of them is a reflection on the contemporary human condition. It has also been a subject of painting since Renaissance times, reaching its highpoints with Vermeer and Velázquez where mirrors and windows opened up perspectives into interior dimensions of the soul and offered up commentary from people beyond the frame or, in the case of partial reflections or desilvered, imperfect mirrors, a little of both at the same time.

In Scandinavian countries and in the Netherlands in particular, curtains were usually kept open in windows facing the street in order to demonstrate that there was no impropriety going on inside the house. Today, when many people put their entire lives, including their erotic exploits on the Internet for all to see, another statement is being made: life is performative and an audience is always implicated in that performance. Privacy, it would appear, is no longer desirable.

Malagrida has worked with this notion for some years and explored, albeit at first glance, the looks of those people looking at television, *Telespectadores* (Television Viewers, 1999), and *Interiores* (Interiors, 2000–02). The former series portrayed her friends bathed alone in the cool blue of their television sets, lost to themselves in the anomie of the big city. Interiores, on the other hand, tended to present the view through the looking glass, through the vast plate-glass, double-glazed windows of modern tower flats. The images are of people, usually alone but sometimes in pairs, living like bees in the honeycombs of their hive. Unlike bees, the modern urban human being is not hardwired to perform mass roles. Thus, Malagrida's subjects do not communicate with one another. By daylight they may go off to their jobs, interact with other people or not, and return to their fragmented, lonely existences. Some images do depict social or family events, but they are few and far between. Each such individual image becomes a stage set for one person's monologue like characters in Samuel Beckett's tougher plays. Where there are more figures, a narrative structure may be imagined, so strong is our desire as viewers to give her subjects life and meaning where they probably have none. Such are the crushing effects of life in the big cities in the rat race we call modern living.

Not all is what it seems, however. Malagrida has a sharp eye for detail and a sense of humor that puts life back into the most abandoned of scenes. In her more recent work shot on the fringes of Cadaqués, a Mediterranean town famous for its Dalí museum she depicts how humans have, temporarily at least, reclaimed and marked as their own a recently condemned apartment project. In Point de Vue (Point of View, 2006), takes as her point of departure a Club Mediterranée resort built during the anything-goes boom recently fading from memory. The buildings, constructed too close to the water's edge, represented the highpoint of go-go capitalism and its attempts to produce faits accomplis by bribing politicians and construction companies. In this case, Club Med was stopped and the buildings abandoned, presumably to be torn down.

The title Malagrida uses, *Point de Vue*, plays on a double meaning in French. At once referring to the position and perspective or viewpoint of the viewer, it also means little to view. As can be seen in the images taken from within the buildings—a reversal of Malagrida's usual approach—the structures are alarmingly close to the water's edge. In their abandonment, the buildings have been taken over by an unseen human presence like something out of one of J. G. Ballard's dystopias set on the Mediterranean coast. Dust has settled on the inside of the windows and salt spray and dirt on the outside. Various unseen people have left their marks, literally, on both surfaces by scrawling with their fingertips love notes, drawings, tags, and political graffiti. These artifacts of unseen authors reclaim the buildings into personal narratives not seen in the corporate structures of the big cities that are reflected in her previous work. These images are more powerful because they denote a willingness to control rather than be controlled by the structures and the systems that produce them. The subtlety of Malagrida's vision is expressed in the very transparency of her unseen subjects' human acts as they seek to reassert themselves against a crushing anonymity.

136/137 From the series *Point de vue*, 2006, Gicleé prints, each 170 x 110 cm

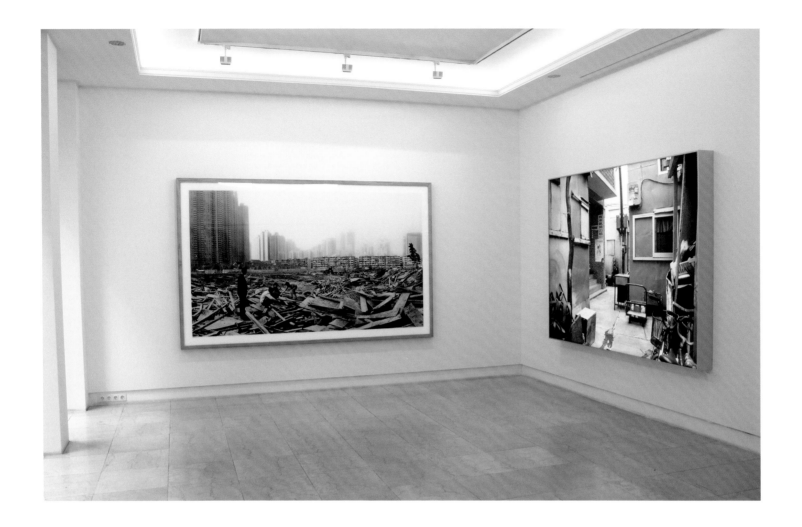

Fascination with the urban landscape in flux has been the dominant theme in the work of Ángel Marcos throughout his career. Even his early work, *Paisajes* (Landscapes, 1997), which depicted a more rural setting, included man-made artifacts. His work on New York and Cuba features much more urban work depicting change in progress as manifest in his images. His recent images from China taken in 2007 are an attempt to fix the rapid-fire transformation of Chinese society by fixing the mega-cities of Shanghai, Beijing, and Hong Kong onto photographic paper and to examine the internal contradictions of China's frenetic race to embrace economic development.

In the past fifteen years or so as China has been the low-cost workhouse of the world and many of its citizens have reaped the benefits of Deng Xiao Peng's exhortation, "To get rich is glorious," the booming cities of the east coast have completely altered the Chinese traditional landscape. Going, going, if not already gone are the traditional courtyard houses, the hutongs, and in their place are massive tower blocks or, in the new suburbs, villas that

would not be out of place in Southern California. Glittering office towers, enormous factories, and freeways mark the new face of China awash in a capitalist frenzy of neon and advertising screaming out the latest trends to be emulated and consumer goods to be purchased.

Marcos is, like many other western photographers, awed by the scale and pace of change in China. His photographs, however, contain artifacts of the older, more traditional China not yet submerged or eliminated in this new "great leap forward." In several of his images we see where the old wooden buildings have been taken down to make way for new towers like those looming in the background. Mao, in his rush to re-make China in the nineteen-fifties said, that "one must destroy in order to build; with the word destruction in mind, one is already building." The human cost involved was not a consideration. One can see this in another image where people camp in a desolate field at the edge of another set of towers. Millions of people have been displaced by the great dams and by the new construction of the

cities. Millions have flocked from the countryside to work in the factories or to construct the new buildings. Yet with the arbitrary ease of power, once the job is done—as with the construction of the Olympic venues—the workers are "invited to return home."

Marcos is aware of these contradictions. His photography of the "New China" almost invariably includes a human element, tiny figures scurrying about their lives in the shadowy smog beneath the towers. A traditional boat is transformed into a luminous advertisement for none other than Kentucky Fried Chicken, fast food having become a fashion statement for the nouveau riches of the big cities. Marcos uses the camera as an archeologist would when collecting evidence of a particular site. The camera allows him to fix details of change, sometimes venturing into the traditional alleyways and courtyards of soon-to-be-destroyed areas of the cities whose new buildings exemplify all that is apparently modern and powerful. He pays special attention to the vibrant mix of signs—billboards, posters, plasma screens—

that refract the chaos of change in today's China. (It is not surprising that his next project was an examination of Las Vegas, that nexus of American capitalism run rampant, with its glitter and dust.)

China today is in total flux. The authorities maintain their grip on power in the face of myriad decentering forces of new, moneyed elites and a growing middle class, the rise of the Internet and exposure to other ways of living through travel. The traditional harmony of China, its landscapes, and its social orders, are being shattered and overturned. Marcos has captured these moments of transition by fixing on paper the disappearance of what once was and the emergence of what will be. As if to echo Roland Barthes who argued that photography was always already implicated by death and disappearance, the scenes that Marcos shows will never be seen again.

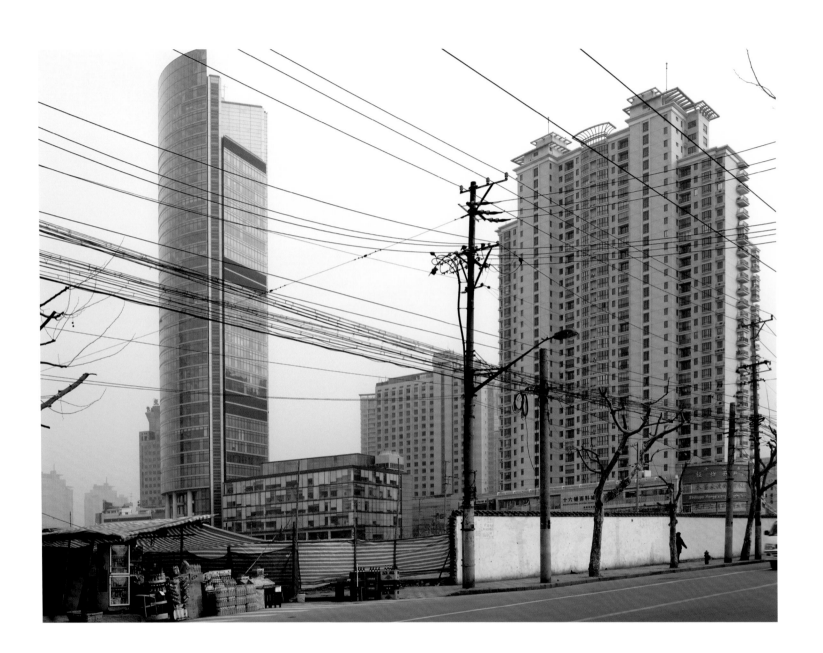

140 *China 2*, 2007, 180 x 235 cm/124 x 160 cm, laserchrome print on paper, mounted on Plexiglas
141 *China 6*, 2007, 180 x 235 cm/124 x 160 cm, laserchrome print on paper, mounted on Plexiglas

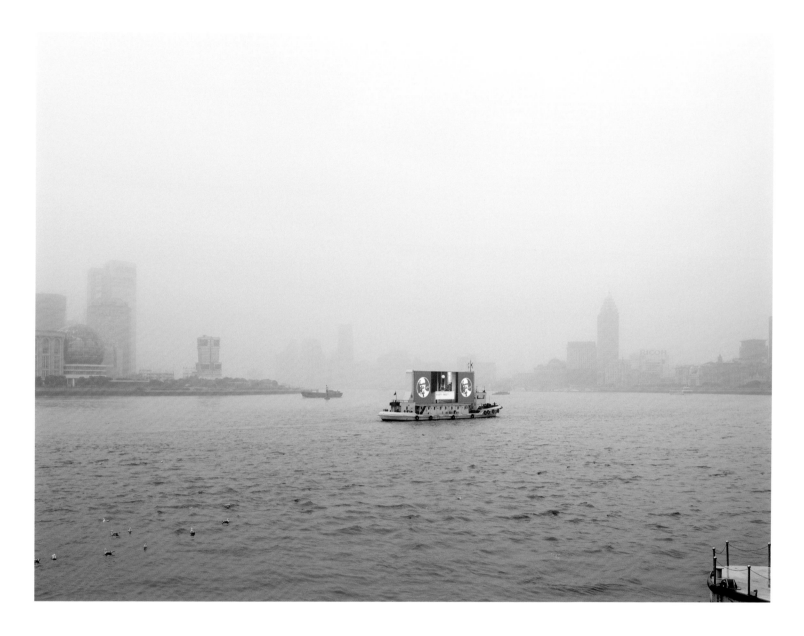

142 *China 19*, 2007, 180 x 300 cm/124 x 205 cm, laserchrome print on paper, mounted on Plexiglas
143 *China 24*, 2007, 180 x 300 cm/124 x 205 cm, laserchrome print on paper, mounted on Plexiglas

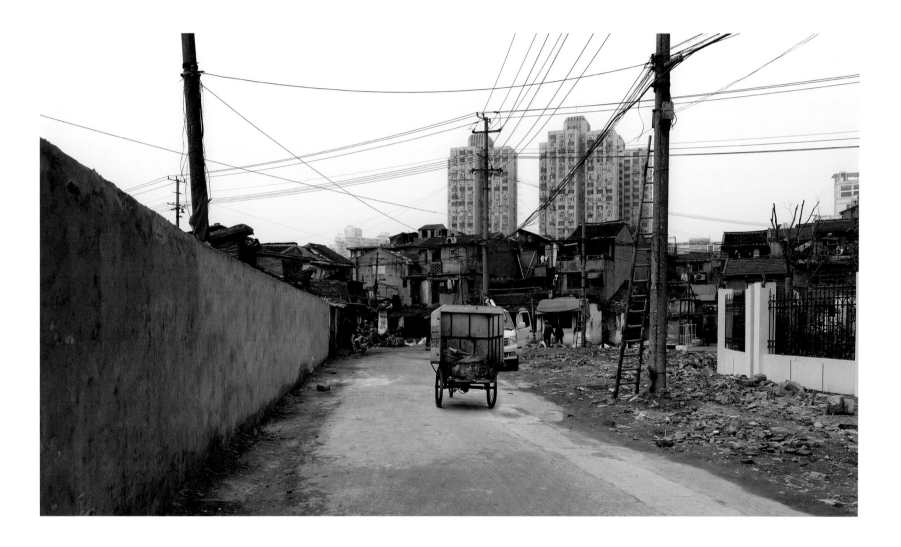

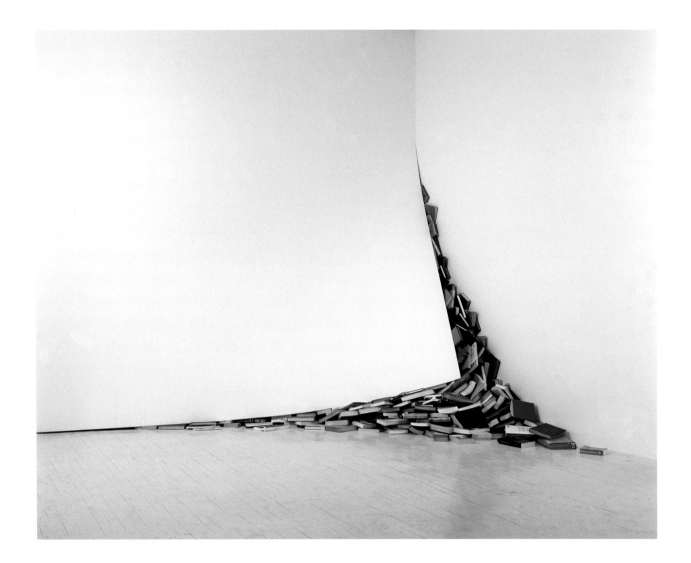

144 Galería Oliva Arauna, Madrid, 2000, photo: Mario Marquerie

"When it was proclaimed that the Library contained all books, the first impression was one of extravagant happiness. All men felt themselves to be the masters of an intact and secret treasure. There was no personal or world problem whose eloquent solution did not exist in some hexagon. The universe was justified, the universe suddenly usurped the unlimited dimensions of hope."

Jorge Luis Borges, *La Biblioteca de Babel* (1941)

For many years Alicia Martín has inhabited a literal artistic world. She has engaged in constructions and deconstructions of the sort that the late great Jorge Luis Borges inhabited in his mind and represented through his hauntingly intelligent, enigmatic, and labyrinthine texts. Borges posited worlds of words and worlds of books, an infinite library that was the sum of all

knowledge that ever was and ever will be. Within the phantasmagoria of his mind, he was the totality of the possibilities embodied by all of these wondrous books bursting forth with hidden knowledge and psychological insights.

Martín has put this concept to the test with her constructions of exploding bookshelves and libraries. Her installations consist of countless books arranged on seemingly endless shelves that appear to posit a sum of all knowledge as in Borges's short story, La Biblioteca de Babel. Other works involve collapsing or exploding domestic settings, tables and chairs, objects intimately related to the act of reading.

To cite from Borges further, "In truth, the library includes all verbal structures, all variations permitted by the twenty-five orthographical symbols,

but not a single example of absolute nonsense." Borges continues, "At that time it was also hoped that a clarification of humanity's basic mysteries—the origin of the library and of time—might be found. It is highly likely that these grave mysteries could be explained in words: if the language of philosophers is not sufficient, the multiform library will have produced the unprecedented language required, with its vocabularies and grammars." So far, so good. A library, infinite or not, is also a form of art object, an archive, and, ultimately, a Wunderkammer that somehow reflects the intelligence of the person accumulating all these vast details. Yet as in the Biblical story, those who searched for the universal in the Tower of Babel were struck down when their presumptive quest for infinite knowledge that only God possessed offended God. Thus in other installations Martín presents us with shelves collapsing under their own weight and of books bursting from their shelves and from labyrinths.

Man's relationship to the written word and to God is encoded in the Muslim reference to those religions relying on divine text of the direct revelation of God. We "People of the Book" are blessed and condemned at the same time to search for the divine in the written word. Yet this is a dangerous farce as Borges, himself a librarian, puts it bluntly: "You who read me, are you sure of understanding my language?"

The hubris of seeking infinite knowledge led to the collapse of the Tower of Babel. It leads to Martín's exploding bookshelves. It leads us to the Internet and the presumption that everything on Wikipedia is correct. With her infinitely clever installations, here elegantly but simply represented by photographs, Martín reminds us to use caution.

146 CONTEMPORANEOS VI, 2000, C-print/diasec, 60 x 80 cm
147 CONTEMPORANEOS IV, 2000, C-print/diasec, 124 x 150 cm
148/149 CONTEMPORANEOS IX, 2001, C-print, 124 x 320 cm

The video artist and photographer Mireya Masó has spent the past ten years examining man's interaction with nature and the landscape. Whether it is the direct observation of urban parks, animal sanctuaries, or the furthest reaches of Patagonia, she brings a critical eye and an unwavering camera to bear on society and its treatment of animals. Hers is an unsparing yet tender look.

Masó concentrates on parks in their many variations, not surprisingly because they represent our closest approximation to Paradise and the Garden of Eden. The word "paradise" comes from ancient Persian "pronounced پردیس,pardìs," and means "walled garden." Whether physically fenced-in like safari parks or simply denoted by lines on a map, a park represents a space controlled by man and thus is the site where man exerts control, for better or worse, over the natural world and the animals within it.

Mahatma Gandhi once said, "I hold that the more helpless a creature, the more entitled it is to protection by man from the cruelty of man." Masó takes this as the starting point of her investigations. An early work, *It's Not Just*

a *Question of Artificial Lighting or Daylight* (2001–02), looks at how parks, in this case in London, affect not just animals and the artificially sculpted environment, but also how we humans are changed by these structures. The symbolism of control and landscape, of dominion over the natural world as stated in the Bible, becomes clearer in two videos that take up more directly the position of animals in the man-made world.

Circus (2002) follows animals travelling from town to town where they perform in what are euphemistically called "animal acts." It is a tough body of work. The more recent *Elephant's Heaven* (2002–04), was photographed during Masó's stay at the Elephant Nature Park in Thailand where elephants, traumatized by work experiences or circuses, are rehabilitated. It is a sensitive body of work that further takes into account the local Karen people's more holistic approach to man and animals.

The Karen taught her their story of how they believe the elephant came to be. According to legend, a woman was transformed into an elephant after disobeying her husband. Forced to eat bamboo leaves, she gradually grew

fat and ate her family out of food. As punishment, the elephant-woman was sent into the forests to work lugging trees. The anthropomorphized elephant thus shares many human qualities including soulful eyes and great gentleness as well as the legendary memory and ability to recognize individuals.

The time Masó spent with the elephants and the obvious love and respect she has for them can be seen in the grace and delicacy with which she photographs the blind and tuskless as well as healthier animals. Her images also situate the elephants in the landscape itself and, taking advantage of their bulk and skin color, she uses perspective shots to suggestively convert their shape into hills from which trees and bushes grow. They are, she demonstrates, a living part of the earth and at one with it. She photographs the elephants in their social groups interacting with one another. She shows them bathing in rivers, at play, and otherwise roaming around freely.

The obviously holistic, healing culture of the Karen brings man and elephants together in a more natural harmony than exists elsewhere. Masó shows the

Karen to be better caregivers and custodians of nature and more humane than us other humans in the urbanized world with its ordered landscapes and cruel animal shows. Not for nothing did Gandhi also say that "The greatness of a nation and its moral progress can be judged by the way in which its animals are treated." We should heed his words, Masó seems to be saying with her videos.

Perhaps the single most important image that demonstrates the harmony between the rehabilitated elephants and their human neighbors is the beautiful image of an outstretched trunk of an elephant meeting the outstretched arm of a man. Poetically, Masó titles this still *Michelangelo* in reference to the famous image from the ceiling of the Sistine Chapel where God reaches out to Adam, the first man, still innocent in his Paradise before the Fall and before there were even walls around the Garden. Even Gandhi would have approved.

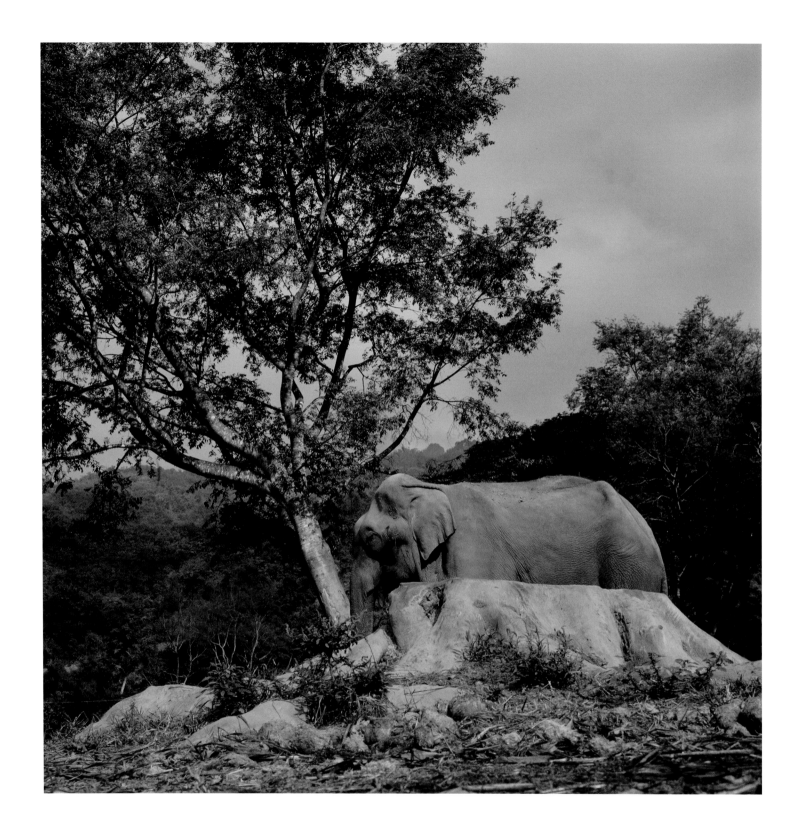

152 *Elephant's Heaven, Max*, 2005, C-print, 126 x 126 cm
153 *Elephant's Heaven, Baño de Tong Suk II*, 2005, C-print, 98 x 140 cm

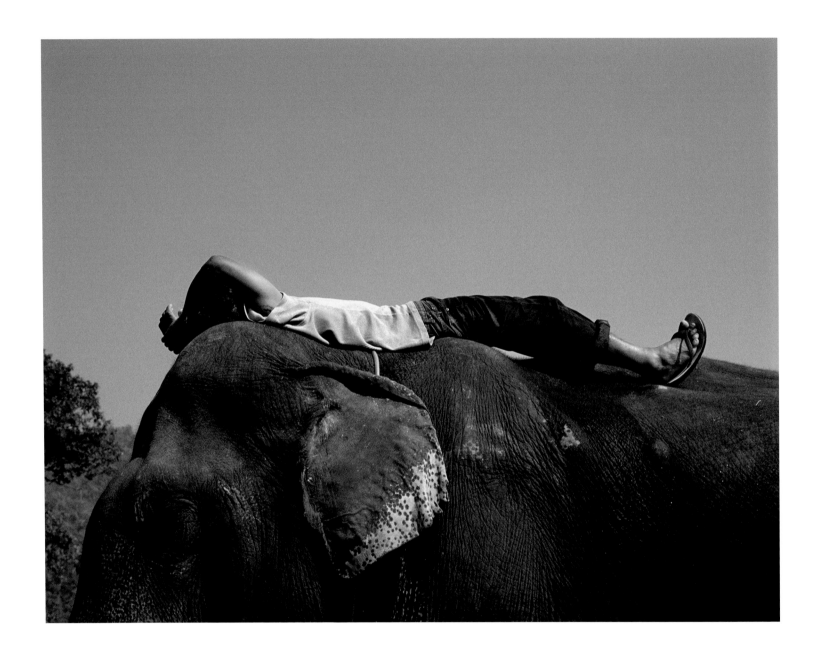

154 *Elephant's Heaven, Mahout,* 2005, C-print, 98 x 124 cm
155 *Elephant's Heaven, Jokia,* 2005, C-print, 126 x 126 cm

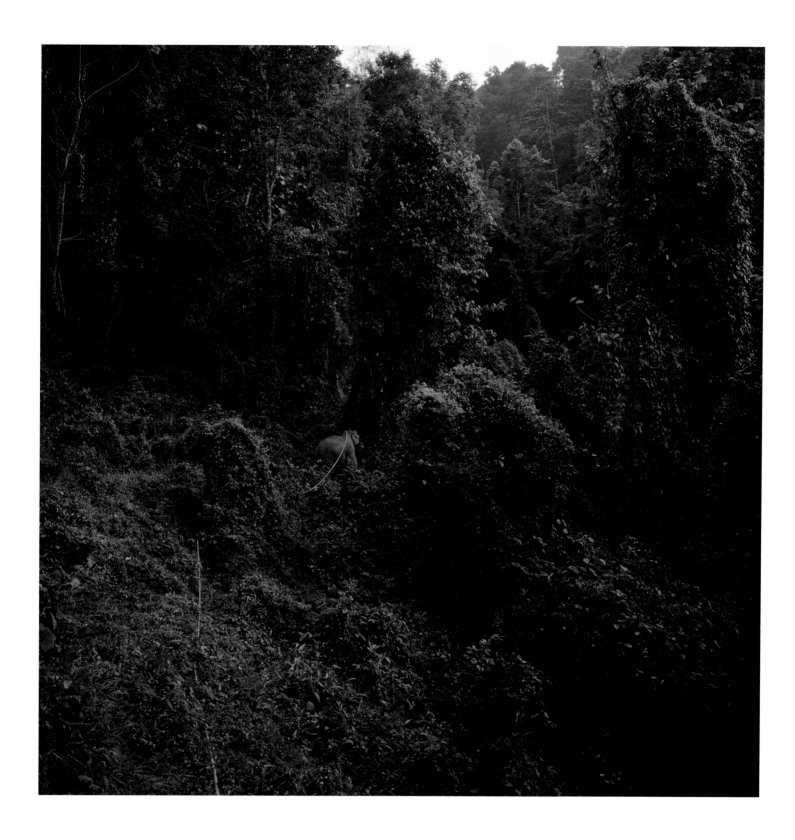

The very first photos by Nicéphore Niépce (circa 1826 and 1835) were views from windows on gardens. Thus from the beginning photography was concerned with the representation of nature and the man-made environment. The origins of photography also took place at the peak of the Romantic Movement in both poetry and painting whose foremost exponents were the English poet Percy Bysshe Shelley and the German painter Caspar David Friedrich. Friedrich, in particular, created a style of painting that has become known as the Romantic Sublime with its emphasis on rendering exalted, spiritual landscapes. It is worth remembering that the Romantic Moment flourished at an time when the Industrial Revolution was sweeping across Europe, transforming the landscape, and opening up travel to more people than ever before. It was a time when people feared that Mother Nature would soon be smothered in a pall of smoke and bound by railway networks. The poets and painters exalted this apparent last gasp of Nature,

travelled far, and celebrated it in word and image. Of the painters, none was more famous than Friedrich whose best-known works include *The Wanderer above the Sea of Mist* (1818) and *Polar Sea* (1824). What is not remembered is that Friedrich combined disparate elements from nature in his paintings to produce his sublime images. In other words, Friedrich's brilliantly evocative paintings used techniques that we use today in Photoshop to produce images that seem to us to be more beautiful, more sublime, and thus more truly natural.

José María Mellado is a poet of the photographic sublime. His images, generally, are taken at the intersections of man and nature and show factories, working or abandoned, ships, campgrounds, and various man-made structures. With a host of digital techniques at his command—he is the author of two books on digital photography, a frequent lecturer on the subject and

José María **Mellado**

currently president of the Royal Photographic Society of Spain—he produces images that transcend straight photography while retaining photography's apparent claim to verisimilitude.

Mellado transforms his images, of course, but with a certain understanding. "Yes, I transform them," he writes. "I am not interested in being faithful to reality. The natural landscape as such is beautiful, but I am not interested in that. In these transformations there are no limits. What I do not do is put in objects, people, or animals that were not there in actual reality." He subtly adjusts his colors, embellishes the tones for dramatic effect that can be described as more real than real, in other words, "hyper-real."

At the level of metaphor, Mellado's transformations both point out man's intervention in nature and take advantage of man-made techniques to pro-

duce his optically enhanced images. The incredible clouds over a geothermal plant in Iceland recall Friedrich's misty mountains. The red tubes in the foreground that will later be used to duct steam to heat homes and greenhouses are set in infinite depth of a field under a sky of romantic, swirling mist. In yet another scene from Iceland where the natural light is already striking, a seemingly lost road sign divides the invisible lanes of a lava road in the middle of the country. Mellado's interventions skirt the edge of the perceptible. We scarcely notice them. They affect us subliminally. His images are only made possible digitally, yet they are as real and powerful to us as anything the Romantics ever produced. Mellado proves that photography can really be "the new painting" and that he is a poet of the digital sublime who uses enhanced techniques to express his art where straight photography cannot.

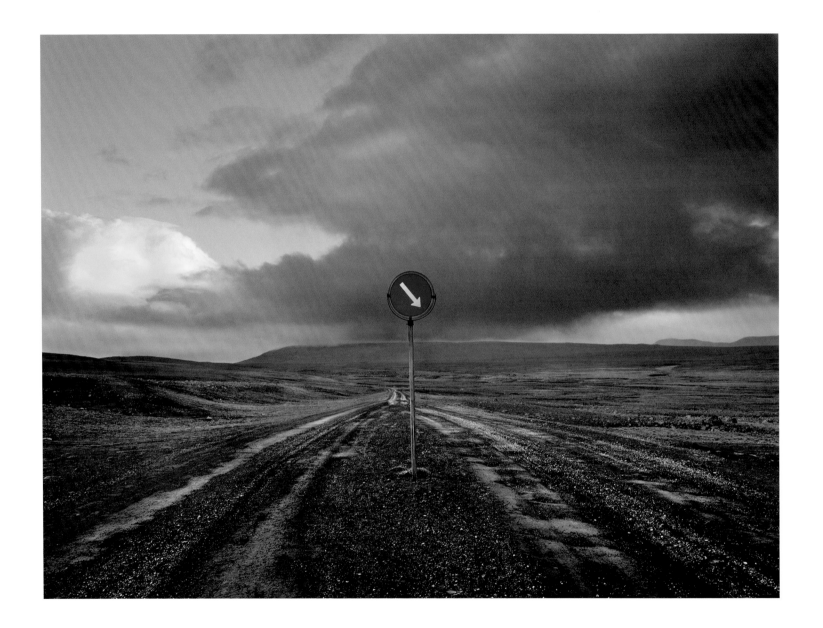

158 *Trail and Traffic Signal*, 2006, giclee print, 108 x 145 cm
159 *Net*, 2007, giclee print, 100 x 200 cm

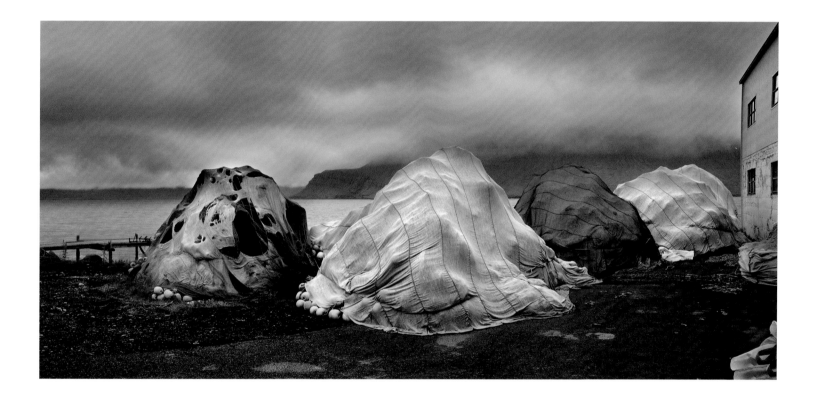

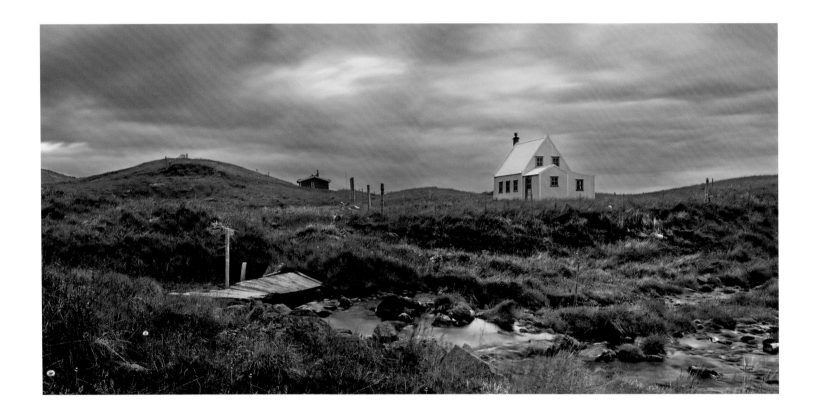

The obvious symbols of power, military bunkers, factories, and mines are a constant of photography and no strangers to that of Rosell Meseguer. Yet, for the most part, they represent easy targets of superficial photographic opportunity. The transitoriness of power is easily depicted and parodied by poets of the pen and poets of the camera. One need only think of Percy Bysshe Shelley's "Ozimandius":

I met a traveler from an antique land
Who said: "Two vast and trunkless legs of stone
Stand in the desert... Near them, on the sand,
Half sunk a shattered visage lies, whose frown,
And wrinkled lip, and sneer of cold command,
Tell that its sculptor well those passions read
Which yet survive, stamped on these lifeless things,
The hand that mocked them and the heart that fed;

And on the pedestal these words appear:
My name is Ozymandius, King of Kings,
Look on my works, ye Mighty, and despair!
Nothing beside remains. Round the decay
Of that colossal wreck, boundless and bare
The lone and level sands stretch far away."

Or of Miguel de Unamuno from "Por las tierras del Cid":
"The Reconquest!
Our Cids had things that made the stones speak!
And how the sacred stones of those moorlands speak to us!"

Things go deeper with Meseguer's poetic images, both personally and literally, and the image is reversed. Rather than looking at a given structure such as the bunkers that feature in her *Metodología de la Defensa, Batería de*

Rosell **Meseguer** *Orihuela, 1976

Cenizas (Battery of Ashes, 1999–2006), she internalizes the view and photographs from within the now abandoned bunkers and looks out onto the new horizons of modern Spain.

Born at the transitional point of Spanish democracy in Orihuela, Alicante, Meseguer grew up in Cartagena along the Mediterranean coast. As a child she visited the ancient salt mines of the region and the port area, as well as the abandoned bunkers that dated from the nineteen-thirties and forties. The salts, mined in galleries for their silver nitrates, were known for their light-sensitive properties in old, alchemical Spanish, as luna cornata or "horned moon." The inward-looking properties of descents into the mines are reflected in the reversal of Meseguer's "look" from within the bunkers along the coast.

These bunkers, that defended the "Old Spain" from unseen enemies, now look to a bright future, yet their interiority functions both as a metaphor for an inward-looking aesthetic and, in a way, as a kind of camera obscura that reveals an inverted image of the past. Meseguer's explorations of both the mines and the bunkers are thus intimately linked with a personal photographic vision. The tunnels of the Batería de Cenizas mimic the galleries of the salt mines and suggest the deep interiority of a defensive mindset of the desire to protect "the Self" (the state) against "the Other" coming across the sea. Now free of enemies real or imagined, the bunkers are a majestic tourist attraction.

Meseguer's photographic vision is interesting because this reversed angle lets her combine purely architectural photography with a deeply metaphorical meaning. She looks "out" rather than "at" while always looking "in" from the position of Spanish history and personal memory. The limitless horizon seen from the bunker becomes a symbol of the future.

164 *PROA*, 2003–08, C-print/aluminum, 70 x 100 cm

165 *INTERIOR BATERIA DE CENIZAS*, 2003–08, C-print/aluminum, 70 x 100 cm

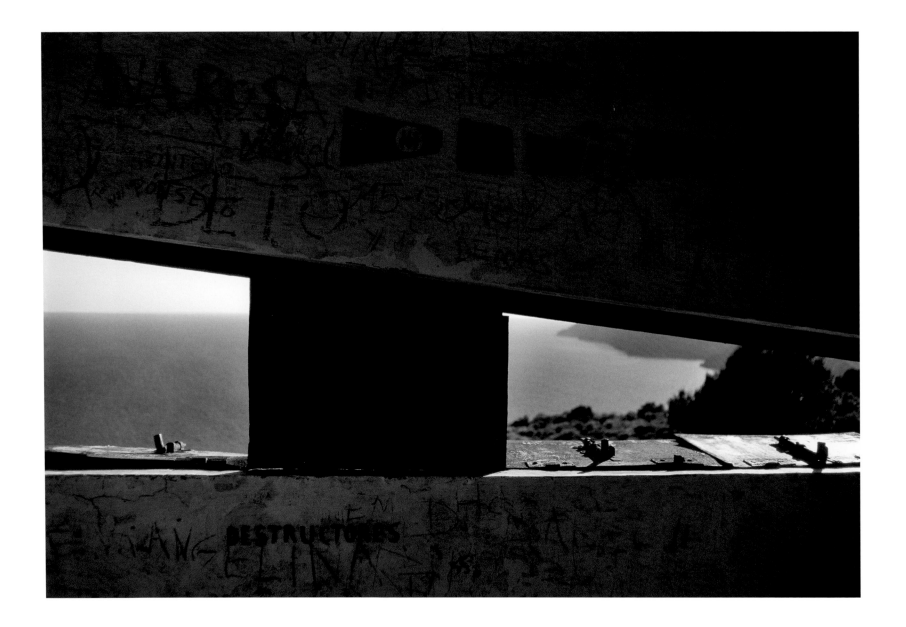

166 *SERIE MURALES VII*, 2003–08, C-print/aluminium, 70 x 100 cm
167 *SERIE MURALES IV*, 2003–08, C-print/aluminium, 70 x 100 cm

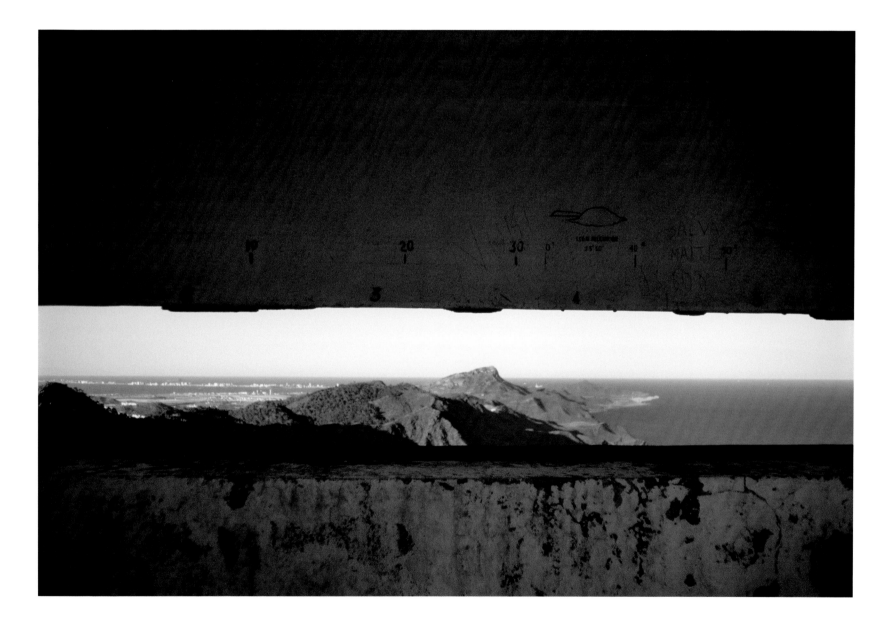

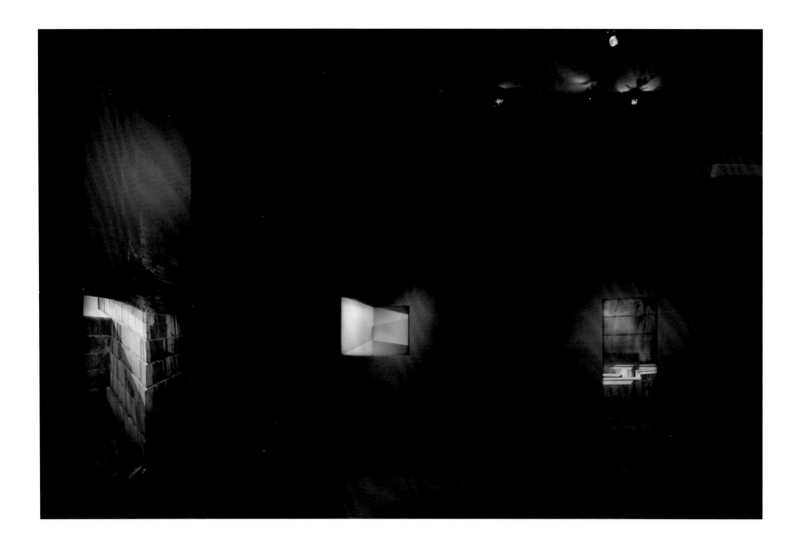

168 Artium Museum, Vitoria, 2006, photo: Gabriel Caneda

Architecture sets the patterns for urban living. Literally. It creates the city labyrinths that determine our routes from home to shopping to work to home again. In addition, it defines the buildings themselves in which we live and work and that we pass trough. Not only is the building the "machine for living" as Le Corbusier put it, but it also has a socio-political function. Take a housing project: it should provide affordable housing and an encouraging, social environment for workers and their families to live, or, at least, to sleep in order that they do not become cannon fodder for revolutionaries. That was the political agenda behind much of the architecture and city planning from the late nineteenth century until the present day. On the other hand, there is the aspirational architecture of museums and great civic projects that try to give a city a positive image city and attract tourists who will benefit the local economy and boost local morale. The best example for this is the new Guggenheim Museum in Bilbao where the town fathers and the Basque regional administration placed a major bet on the power of architec-

ture to save their city in northwest Spain. The new building designed by Frank Gehry has been a huge success and put Bilbao back on the map as a tourist destination and one of Spain's cultural Meccas.

Aitor Ortiz was the photographer during the construction of the Guggenheim Museum in Bilbao. He understands something about aspirational architecture and the enigmas behind the image of the structure. Ortiz's art is not limited to the mere photographic representation of buildings. Rather, Ortiz, who has almost exclusively photographed in Bilbao, is interested in architecture as metaphor and as a sculptural space.

Ortiz does not photograph dead-on in order to produce an empty vision. His use of perspective is deeper despite the fact that, at first glance, his buildings seem empty and cut-off from human activity. More often, Ortiz picks angles, concave corners of buildings that draw the viewer into their implicit

depth. Ortiz further manipulates his images by combining various details or optical impossibilities. He forces the viewer to wonder what is going on in these buildings. What is their potential? What is their purpose? Some may be recognizable—the Guggenheim—others are elsewhere in Bilbao.

Recognizability of buildings or various elements of buildings is at the heart of Ortiz's work, yet he distorts the apparent truth factor of photography for his own artistic ends. His images from the series *Destructuras* (Destructions, 1999 to the present) are typically more than 1 x 2 meters and are produced in black and white. They contain uncanny lighting elements or other details that do not make rational sense. Ortiz's computer-assisted skill enables him to transform the everyday, reified manifestations of politics—public buildings—into timeless enigmatic spaces more at home in science fiction movies than in actually lived spaces.

Ortiz notes that he deliberately extracts aspects of the real existing concrete structures, those architectural spaces, and transforms them into the symbolically "architectonic." He writes, "It is impossible to tell which state these spaces are in, whether they are in a phase of construction or deconstruction, they transmit a spiritual quality inherent in the architectonic structure, the feeling that nothing can be added nor taken away of its eternity."

Ortiz's work uses our awareness of our circumstances. We know who we are, and we seem to recognize where we are. Yet for the artist, that is mere seduction. Ortiz's images draw us into his own infinite universe filled with his own epigrammatic symbols. We think we know where we are, but we really don't. We are in Ortiz's own universe, in his own computer-generated but seemingly very familiar world, and we must reckon with it.

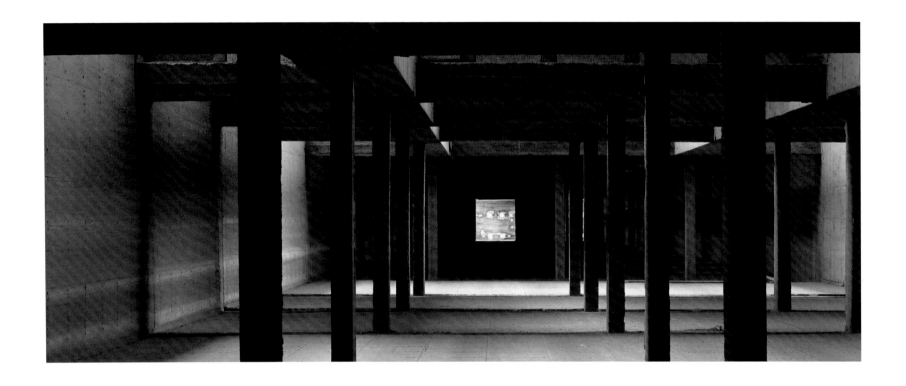

170 *Destructuras 09*, 2000, digital photograph/aluminum, 100 x 250 cm / 50 x 120 cm
171 *Destructuras 089*, 2000, digital photograph/aluminum, 250 x 100 cm / 125 x 50 cm

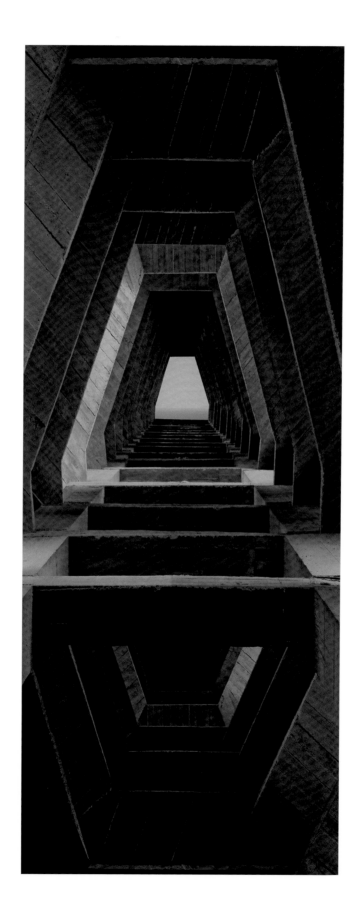

172 *Light walls 013,* 2006, digital photograph/aluminum, 200 x 242 cm / 124x 150 cm
173 *Light walls 021,* 2006, digital photograph/aluminum, 172 x 250 cm/103 x 150 cm

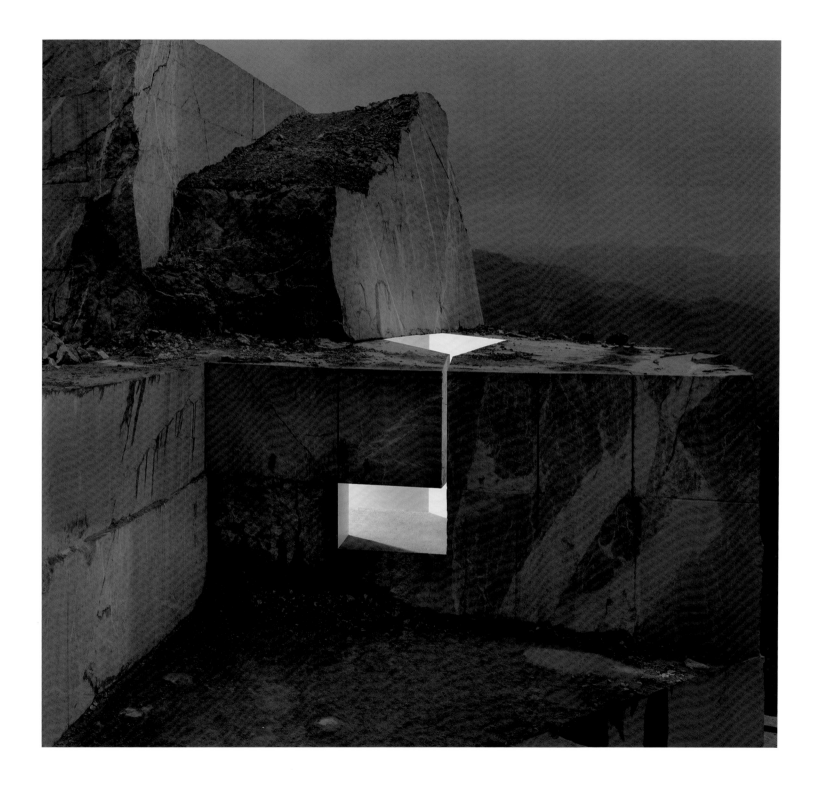

With his unusual, fantastical constructions and videos, Gonzalo Puch is at first glance an unlikely candidate to be an inspirational photographer. His work, especially his *Untitled Globus-Self-Portrait* series, would seem to translate badly into the two-dimensional medium of photography. His photographic works, however, transcend the restrictions imposed by the limits of the medium and distill the three-dimensionality of his constructions and the temporality of his performances and videos into subtly humorous and intellectually stimulating photographic images.

Taking *Globus* (2004) as a starting point, it is clear that Puch is not just creating his own world but, intellectually, his own universe of interlocked ideas, concepts, and metaphors that circle one another like planets and moons circle the sun which in its turn spirals through the galaxy. As can be seen in various pictures, Puch goes about assembling his images the way one

might logically decorate a room. A room of one's own is, of course, the site of one's own personal universe. He assembles cultural elements—books, maps, sculptures—natural ones—plants, fruits, and the like—and, typically, scientific ones involving spheres representing the planets, real or nonsensical formulae. The recurring motifs suggest an interdependence or an evolution as the ideas accumulate in different works to create new scenarios and new ideas.

As in his work focusing on the natural environment, Puch includes "Everyman-like" figures that appear to stand in for the artist or humanity in general. His figures are placed outside in wonderment, often seated directly in the water or in small boats. They chase clear bubbles or globe-like things reflected in many of his other constructed universes.

Gonzalo **Puch** *Sevilla, 1950

His constructions are often laid bare in a way that mixes humor, intensity, and a certain futility. In *Globus*, the artist himself lies on a floor in a room attempting to inflate a globe constructed of mismatched sections of maps. It is as though he is attempting to give the breath of life to his own universe. A basketball net emerges from a blackboard densely covered with unintelligible formulae. Ladders and other objects abound and implicate the artist—often seen in baby blue pajamas—in the constructions themselves. In one series, he becomes entangled in his creations and crashes to the ground like another unfortunate Icarus. In another image, a woman screws in a light bulb in a kitchen brimming with bric-a-brac while on the back wall a clock set in a frame representing the sun tells time. Let there be light . . . In other images the protagonist, alone or with someone else, struggles with paper strips. In the beginning was the word . . . The word, metaphorically here, constructs relations in space and between the individuals in the images. Some paper strips form cages, some structures, others furniture or diagrams. Still others bind the two figures together in some form of intertwined relationship—a marriage contract perhaps, a dialogue? Who can say?

The experimental worlds of Gonzalo Puch do not allow easy answers. They are hilarious but hermetic. Still, they suggest relationships between us, our fantasies, our culture, our scientific advances, and our natural environments in ways that are whimsical and enigmatic. Here photography distills a larger picture—a video or an actual sculpture—into a two-dimensional object that contains all the mystery of these larger works. Each is worth more than the official 1,000 words or ten minutes of HD-video, and that is the magic contained in Puch's untitled worlds.

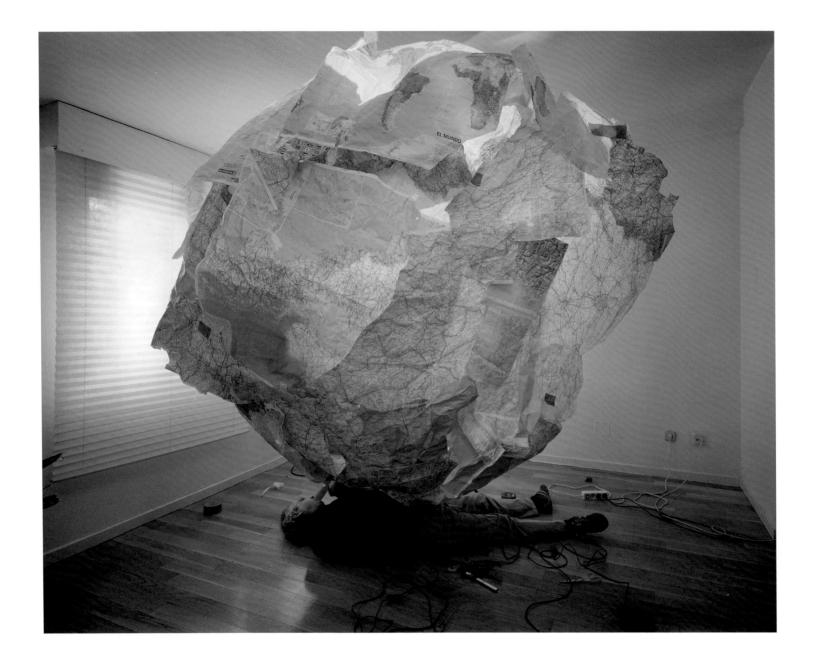

178 *Untitled*, 2004, digital color print, 160 x 204.94 cm
179 *Untitled*, 2002, color photograph, 154.8 x 108.8 cm

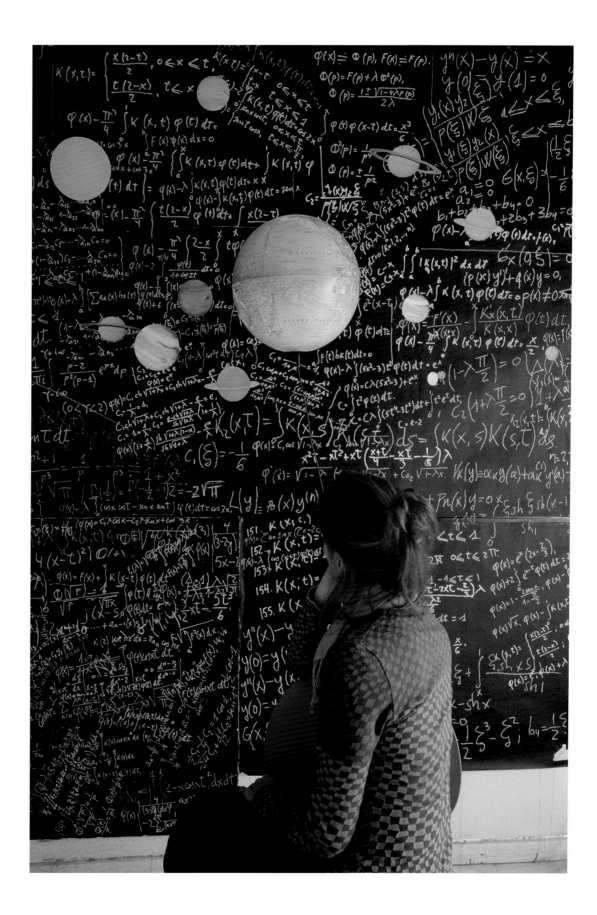

Trained as a performance artist as he is, it is not surprising that Rubén Ramos Balsa's approach to photography is both unusual and highly personal. For him, photography is something to be questioned, taken apart, and re-arranged. Through his manipulations of the fundamentals of the medium he produces an astonishing range of images and objects that stand traditional photography on its head.

Understood literally, the word "photography" comes from the Greek ÊÒˉ (phos) "light" and ÁÚ·Êˏ (graphis) "stylus." It is taken to mean writing with light. From the days of Nicéphore Niépce and William Henry Fox Talbot it has been based upon exposing paper, glass plates, or film sensitized with an emulsion of silver nitrates to light, developing it in a solution that leaves some of the silver in place, and then fixing the resulting image with various acids. Today, this is also accomplished with electro-optical systems using various forms of charge-coupled devices in computer chips. The film, plates, paper, or chips are typically housed in a small box, the camera, and the image acquired by controlling light passing through a lens. Images are

then printed on paper, some other surface, or projected on the screen of a computer monitor. That is one way of looking at photography, but that is not good enough for Ramos Balsa.

What constitutes a camera and whether a camera is really necessary are two points of departure for Ramos Balsa's experiments in performative photography. In one example, he uses a simple hen's egg as a form of pinhole camera. After emptying out the contents of the egg, he then coats its interior with a photosensitive emulsion and then exposes an image through the hole. He later uses the exposed surface as a projector to cast that image onto another surface. Interestingly, the albumen in the photo-emulsion replicates the traditional use of albumen derived from egg whites and gelatin in early photography.

Other non-traditional means of creating and showing images include using light bulbs with insects in them or with small projectors that turn the bulb into a slide viewer with images of flamenco dancers or castanet players. In

Sea, a small camera projects light through the surface of water in a glass onto a wall. The curvature of the glass and the optical properties of the water create the image of a sea shore.

Ruben Balsa is also concerned, as a performance artist invariably is, with time. A photographic exposure is determined by the amount of light accumulated on a photo-sensitive surface within a given time. Changes in the amount of time or in the intensity of the light affect the image. In *Solar Days*, he uses a pinhole camera to make an exposure lasting twenty-four hours, thus producing a complete record of an entire day. In *Diptychs of the Same Thing*, he places a straight, untouched image exposed over a long time with one in which he "subtracts" light by moving through the image while dressed completely in black in the same manner one may adjust an image in the darkroom by "dodging" the light. The effects are subtle and elegant and, of course, introduce the artist as an invisible performer in his photograph.

Still other games include taking advantage of the natural properties of photosynthesis that use lights and plants as both projector and film. The light affects the plant and changes its density and coloration through photosynthesis over time, and therefore the image projected through the plant changes. A further example is created by projecting a negative on to grass over time. The qualities of light passing through the negative affect the rate of growth of the grass, thereby forming a "natural" photographic print of the image on the negative. It is still, literally, photography in the sense that it is "writing with light." Another technique is to use different levels of sunscreen as negatives to have the sun print patterns on the human body much the way bathing suit straps produce tan lines.

Ramos Balsa's photography is unlike any other. It is the result of a deliberate deconstruction of photography itself through the interrogation of its principles and materials. As such, Ruben Balsa produces a photography that is a pure photography that performs itself.

184 *Pinholegg Camera*, 2003–2008, pinhole, egg, photo emulsion, b/w image, lens, 6–8 cm
185 *Pies de Plomo* (Tap dance light) from the series bulb, 2004–2007, bulb,
group of lenses, optical fiber, video projector, sound, dimensions variable

MEMORIA NECROLOGICA MEMORIA ORAL MEMORIA FUENTES DOCUMENTALES MEMORIA UNIVERSO MEMORIA BIOLOGICA MEMORIA BIT/VISUAL MEMORIA OBJETUAL

186 *PANEL 3 — (not found 2)*, 1998–2006, eighteen C-prints mounted on alumin 270 x 873 cm

Landscape or the limits of its representation are the critical theme of Montserrat Soto's photography and video work. She concerns herself with the position of man in the environment and the ability or inability to travel through that environment.

An early body of work, *Sin Titulo* (Untitled, 1996), is an exploration of empty hotel corridors. The later Vallas (Fences, 1997–2002) consists of images of various forms of fencing—man-made structures or barriers—that delineate a space between the photographer-viewer and that which is often unseen on the other side of the fence. The visual and physical interruption of the possibility of motion continues with her simple, almost Sugimoto-like images from various deserts (2002–07) with the horizon line usually placed at the mid-point of the photograph itself shot in infinite depth of field. These seemingly innocent vistas take on the character of forbidding remoteness and inaccessibility. In each case, a view that should permit the viewer's eyes to wander into infinity—to approach the distant unseen—is inevitably thwarted.

Access or the lack of it is the central point of several other bodies of work. Most notably *Silencios* (Silences, 1997) and *Paisaje Secreto* (Secret Land-scape, 1998–2003), explore worlds typically inaccessible to the general public: empty museum store rooms and the houses of art collectors. As she notes, these hermetic images function like objets trouvées and have meaning only for their owners. Another project, *Archivo de Archivos* (Archive of Archives, no date) examines the relationships between time, space, and organization of places of memory.

If these themes seem exclusionary, it is not without accident. The viewer is forced to contemplate the nature of meaning and space as well as the feeling of being explicitly kept away by one system of order or another. The desire to fill emptiness becomes the secret drive that pulls us through the void, yet we are always thwarted in our efforts.

Nowhere is this more vitally obvious and subtly political as in her work from Fuerteventura (2003), one of the Canary Islands, that is the destination of innumerable refugees from Africa and Asia seeking a better life. Commissioned by the Canary Islands Government, it is an eerie take on the impossibility of approaching this island that looms in the distance like Paradise. According to the Spanish government some 7,000 people landed on the Canaries in 2003, more than 1,000 are estimated to have died in the

crossing, an often storm-tossed one hundred nautical miles from the West African coast. By 2006, the figures had risen to more than 23,000 in nine months with some 1,500 landing at Fuerteventura. Approximately 1,500 are thought to have died.

Soto explores this issue with amazing subtlety. She places her camera in the water and shoots from offshore at the rocky island. She moves around the island, never approaching it, to produce a series of views entitled *Sin Titulo, Interior Mar* (Untitled, Within the Sea) that change their perspectives with the swells of the waves. It is the point of view a swimmer, or one whose boat has just sunk, faces while trying to make shore. The relentlessness of the rocks and waves—here, admittedly placid—and the impossibility of approaching the island are quiet testimony to those struggling and dying to make a better life.

Soto writes "These photographs of the desert landscapes of Fuerteventura present themselves as something new or the beginning of that which is behind there . . . that which is arid, hard, cruel, devastating, and above all solitary. [It] makes constant reference to the space left until arrival, but never for a moment does the photograph seem to get closer. It simply goes around

as if seeing something it does not recognize. It is the idea of the utopian island."

For those who make it alive and are not deported, Fuerteventura is the springboard to a better life through hard work, often in the *Invernaderos* (Greenhouses, 2002) that are the subjects of another work. For those who disappear beneath the waves or wash up dead upon the beach among the tourists, it is no such Utopia. Per definition Utopia is the place that does not exist, and as such represents an all but impossible, almost unattainable dream. Yet this Utopia seems for many to be worth the struggle through the void, economic and social, between Africa and Europe.

Soto continues, "Fuerteventura is perceived by many people who arrive here like this, but [my work] presents this aspect first: the arrived or rather the not yet arrived. The images try to show a future conquest." As always, Soto's camera is cautionary and lays out the space between ourselves and our goals. The rolling waves, cutting horizon lines, and the fences all speak of the difficulties of making a safe passage.

192 PhotoEspaña 2008, Canal de Isabel II, Madrid
194/195 *Acaso #78 (Pantalan)*, 2003, C-print, 93 x 170 cm
196/197 *Acaso #50 (Palafito)*, 2003, C-print, 93 x 170 cm
198/199 *Acaso #69 (Volando)*, 2003, C-print, 93 x 170 cm

One of Spain's best-known artists, Javier Vallhonrat has used photography to explore the interfaces of photography, painting, sculpture, and performance for more than twenty-five years. He has paid close attention to the role of the body both in its physical form and as a vehicle for metaphor. Not surprisingly, Vallhonrat also had an internationally successful career as a fashion photographer. Both his personal photography and his commercial work are based on the mise-en-scène as the starting point for critical analysis. He has written that "Photography allows us to position ourselves at an intermediate point—between the purely everyday and the instrumental. That is, it can be considered as an instrument of persuasion in a consumer society. . . . But at the same time, It allows us to act with a radically opposite intention: such as the drive to use the artistic project in order to make possible the experience of constructing the self."

This vision of photography has been at the root of Vallhonrat's work since he began in the early nineteen-eighties with studies of a performance piece with Marisa Teigell, a contemporary dancer, involving painted fabrics. It was a "project with the human body that allowed [him] to relate to a present and tangible reality and, at the same time, to another parallel de-contexturalized reality that made photography possible: a hybridization, crossbreeding, and rupture of the documentary context." It broke with the "formal purism" of traditional Spanish photography of the time and set the tone for his future explorations. The temporality and precariousness of the objects and situations he photographs (and more lately builds into videos) are for him the building blocks of narratives that he uses to explore truth and meaning in photography. From his second project, *Homenajes* (Homages, 1982/83) that explored the "murky area between photography and painting," he

went on to produce a trilogy consisting of *Autogramas* (Autograms, 1991), *Objectos Precarios* (Precarious Objects, 1993/94) and *Cajas* (Boxes, 1995). *Autogramas* consisted of a series of self-portraits exposed for the duration of the lit match that also illuminated the images. The burning match fuses both time and light to the silvered surface of the film. It represents a pure writing with light, and the strength, or weakness, of that fleeting illumination sculpts Vallhonrat's face into an ethereal three-dimensional sculpture situated in real-time if only for a brief moment. *Objectos Precarios* involved the photography of similarly fleeting moments of, for instance, water and ice, candles or balls dropping, in visual constructions held together for a short period that injected the dynamic of narrative tension between the moment of (literal) suspense and what happens next off-camera. It is the representation of "the precariousness of photographic time" and tests the limits of what may be represented by photography. *Cajas*, on the other hand, introduces construction on a more fundamental level. The boxes he builds represent the outline of an idea yet control its literal and physical dimensions while the photographs included within the frame represent the three-dimensionality of the physical object through the form of a two-dimensional image of its carefully shaded interior. This work lead directly to *Lugares Intermedios* (Intermediate Spaces,1998-89) and a video, *ETH* (2000) that involved the creation of highly realistic maquettes and dioramas and photographing them in the same manner of Thomas Demand or James Casebere. It is a game of proportion and representation of space played out through the medium of photography and sets the stage for his master series, *Acaso* (2001–03).

Acaso means "perhaps" in Spanish and continues Vallhonrat's exploration

of contingency and representation. This series incorporates ideas of illusion as a means of questioning the limits of photographic representation. It further reintroduces the body into his art photography and, with it, a new, more human, yet totally enigmatic and critical narrative.

Vallhonrat pulls out all the rhetorical and representational tricks photography has to offer. He writes in his introduction to the work, "Using the metaphor of place, *Acaso* explores individual identity and the concept of belonging. A place is a privileged space of memory and experience that nourishes the feeling of belonging . . . I explore, through objects, places, and actions, ideas such as belonging, identity, the construction process, and the transformation process. The actions, objects, and places shown in the images occupy a central position; they are the immediate subjects of visual representation. Nevertheless, the atmosphere is ghostly, a no-man's-land between reality, dreams, and the fantasy found in children's stories." As he puts it, "the raw material of the images in *Acaso* is emotion."

Acaso is a journey into Javier Vallhonrat's psyche, an excavation of his unconscious, and his flight through the world of symbolic images, dreams, and representations in photography. It is a world both two- and three-dimensional, real and artificial. The structures—houses, cabins, huts, tents, nests, caves—recur in different manifestations and some, indeed, from his previous works—represent places of reason, a face, a site of memory and belonging separate from that which is outside. The doors and windows permit communication, serve as eyes and mouths, yet they are inherently vulnerable. The very fragility of the structures, often of light plastics, glass, wood, or nylon, models the limits of intelligence (permanence) and the contingency

of passing time. Even the outlines of structures sketched in lights strung from wires delimit the edges of reason and of what is possible yet prepare the flight across the water and the continued drive to create some sort of meaning out of a realm of changing mysteries, the surface of a lake. A man in contemporary clothing finds precarious shelter perched on a platform above the water. For how long, who can say?

Vallhonrat's "Everyman" figure, not unlike that of Robert ParkeHarrison, willfully explores his world and attempts to construct meaning, permanence, and a sense of belonging yet seems undermined by the forces of nature and by his own reflected self. In this space of dreams, the fragments of memory and lost civilizations recur in a Borgesian game of scale and representation, beautiful and uncanny. Vallhonrat's world shape-shifts its way through perspective. Reflections in water exist where there are no objects to cast them. The maquette of a road tunnel gives way to a real tunnel and vice versa. Underground entrances lead into wormholes of subterranean memory. Boxed shapes above the surface reflect similar holes in floors or the ground. All is interpenetrated by uncertainty. A tunnel—the same one, perhaps, perhaps not—opens into light.

For Javier Vallhonrat, following Jorge Luis Borges, this enigma of the limits of representation is what drives us. "We no longer speak of having a 'vision' or 'perspective,' but of what we can create with the myriad possibilities of representing the world, knowing that no single representation is either true or a lie but that they coexist because all of them exist . . . I like shaking things up. . . . [I want to talk about] what fascinates me, and what has the potential for spreading the capacity for wonder. Is it possible?" Perhaps, perhaps yes.

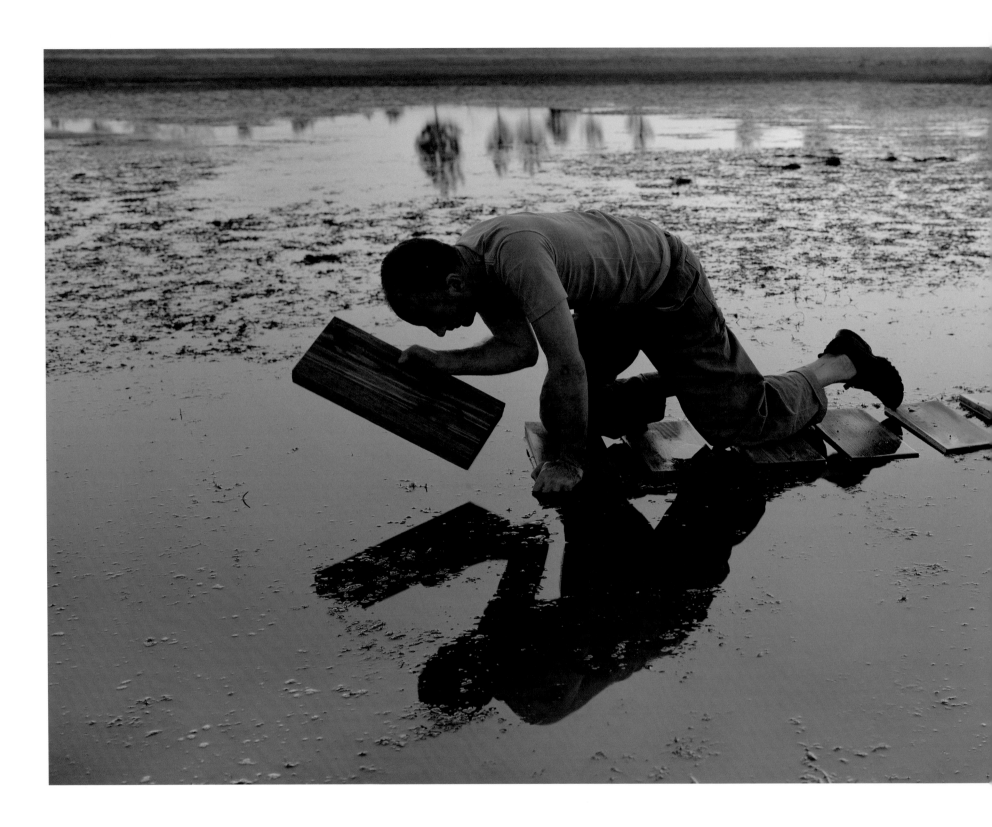

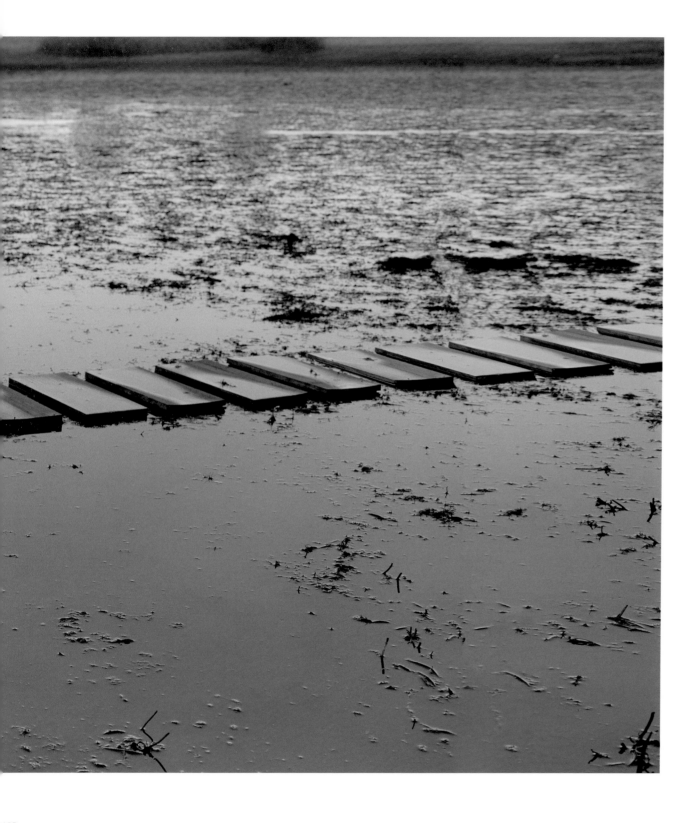

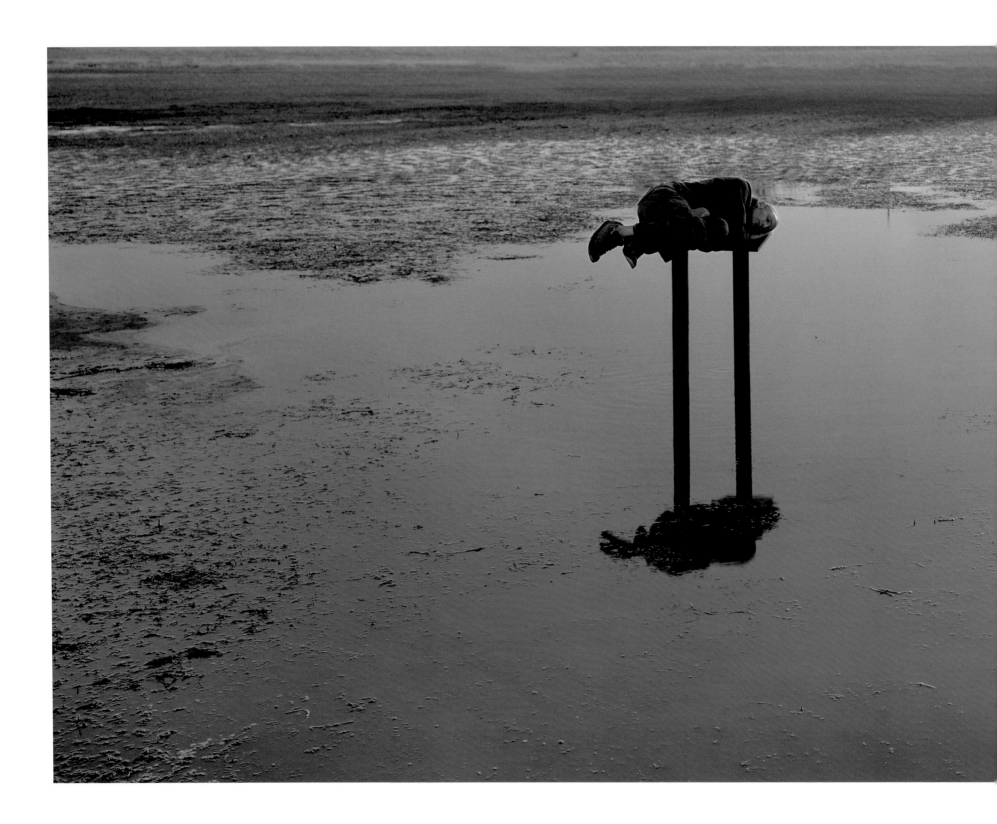

200 Galería Elba Benítez, Madrid, 2007, photo: Luis Asín

Photography is about many things but among others, it is about perspective. This is a multifaceted notion. The photographer chooses the subjects and selects the tools—cameras, lenses, lighting, and so on—that suit the job in mind. Additionally, the photographer must also choose where to stand in relation to his or her subject. The photographer's perspective determines both his or her point of view and, ultimately how the subject is to be represented.

Valentín Vallhonrat has made a career out of examining perspective and rendering it with intelligence and a simple line. His images of dioramas in natural history museums, *Sueño de Animal* (Dream of the Animal, 1989), for example, are nearly always photographed from the height of the animal's eyes. This enables Vallhonrat to explore the complex relationship between man and nature and how man chooses to represent nature. As the critic Santiago Olmo argues, "Dioramas seek to recreate the image of wildlife as a domesticated (stuffed) landscape where spectators can find an otherwise impossible close-up of the animals' private world." Thus Vallhonrat is playing a double game. He examines the didactic intent of the curators and taxidermists of the museum by showing on the one hand what they want us to see and, on the other, he mediates this look through various photographic techniques, notably lighting and toning, that force the viewer into questioning that mode of representation.

In his more recent work, *Vuelo de Ángel* (Angel's Flight, 2001–03) Vallhonrat shifts his attention to photographing replicas of important structures, places of spiritual or temporal power. He writes, "The buildings that are represented in these photographs bring with them the condition of a space of power, a space of spirituality, and they are used as symbols of identity, as differential characteristics. These photographs, which for their part are a register of these constructions, lack these attributes, but they let us relate to the attributions and the pre-existing image of these monuments that we have internalized. They let us relate to our own ideology."

Vallhonrat photographs these constructions bathed in a deep blue light of apparent dawn or dusk that appears to swell the buildings' volume and render them more theatrically imposing. The deep blue, created by lights or filters—what the French call *la nuit americaine* and the Americans "day for night" is a classic movie-making technique to simulate nocturnal scenes that are actually photographed during daytime—renders the buildings all but monochrome, darkly romantic, and very mysterious. The small figures seen to be scurrying along, climbing into the Great Hall of the People in Beijing's Forbidden City or assembling in front of the Yungang Buddha for example, appear like figures in a formidably built scale-model railroad.

In their deep-blue solitude the buildings cast no shadows. They emerge from darkness. They simply appear. We are meant to wait and to observe. Vallhonrat writes, "The gigantic Longmen Buddha closes his eyes to illusion while he sits in the lotus position. If we observe this image, we can find keys to the uses of photography and their responsibility in the construction of our description of the world and the knowledge/ignorance we have of it." The simulacra of famous buildings gradually seep into our consciousness. We recognize them slowly. A castle here, a cathedral there, the White House, the World Trade Center, the Coliseum, a pyramid, a temple, and so on all trigger memories from history books and postcard racks. They resemble what we have seen elsewhere in pictures or in actuality. The photographs show what we think we know.

Yet Vallhonrat performs another trick that alters our perceptions again. Vallhonrat chooses a particularly distancing perspective from which to stage his photographs. He writes, "The focal point of the scene is photographed, and the horizon tends to be placed at two-thirds or three-fourths of the way up. This means that complex shifts have to be made when the building is very high. In this regard, the position of the camera and the photographer are described as angel's flight." This perspective's spiritual dimension cannot be overlooked. Vallhonrat casts his angel's eye on these places of power and lets us, the spectators, see how he looks at these buildings removed from all other worldly considerations and centered in an unearthly blue light that is itself coming from above.

We look at these simulacra, as he puts it, "without illusions" because that is precisely what they are: illusions. We see them not merely as replicas of famous buildings but also as knowledge systems that are deeply embedded into the ways we think and organize our world. "The choice of substituting buildings as objects to photograph," he writes, "displays a desire to alert the viewers that they are accomplices, and to point out other options for our perception of what is real, and our capacity to discern and separate reality, discourse, and belief in our own experience." In other words, Vallhonrat shows us through his photographs that we see what we want to see. We abrogate our responsibility to criticize the structures of power and their simulations. We simply believe in the force majeure of the iconic image that the powers that be have created to control us. Vallhonrat's brilliant photography and visual language reveal that this mesmerizing hocus pocus is indeed conjured up "out of the blue."

202 *Sant Pere* from the series *Vuelo de ángel*, 2001, C-print/diasec, 111.5 x 132 cm
203 *Ciutat Prohibida*, from the series *Vuelo de ángel*, 2003, C-print/diasec, 111.5 x 132 cm

204 *Yungang Budah, from the series Vuelo de ángel*, 2001, , C-print/diasec, 111.5 x 132 cm
205 *Dover, from the series Vuelo de ángel*, 2003, C-print/diasec, 111.5 x 132 cm

Ignasi **Aballí**

La representación del tiempo y los límites de la representación en la fotografía en sí son el hilo conductor del arte de Ignasi Aballí. Durante años, ha trabajado fotografiando el reflejo de famosos cuadros en museos, por ejemplo, o la decoloración del cartón expuesto al sol. Más adelante, dialogó con representaciones de fotografía y medios de comunicación, especialmente con palabras e imágenes recortadas de periódicos y revistas que recopila y re-fotografía. Se trata de un proyecto singularmente constante que ha llevado a cabo con temas y variaciones a través de los medios de comunicación escritos, con gran aceptación internacional.

Su trabajo *Calendario 2003 Diario*, consiste en doce paneles que reproducen las portadas de los periódicos que leyó durante todo un año. Otra serie la forman instantáneas para jardines e imágenes de plantas venenosas instaladas en el Real Jardín Botánico de Madrid, el último lugar dónde uno esperaría encontrar *Malas Hierbas*. Intencionadamente, Aballí, deja las fotos decolorarse bajo el intenso sol del jardín, creando así una representación literal del paso del tiempo a medida que las imágenes se van desvaneciendo.

Otro ejemplo reciente de su trabajo es el compromiso con la representación de la fotografía, e irónicamente, con el aprendizaje de la fotografía en sí. En un amplio conjunto de su obra, *Manipulaciones* (2002-2003), expuesto en el Museo de Portimao del Algarbe, al sur de Portugal, durante PhotoEspaña 2008, Aballí presenta una serie de imágenes que representan las fases que un fotógrafo atraviesa para manipular una variedad de cámaras desde las clásicas de 35 mm. hasta los últimos modelos digitales "apunta y dispara" de Leica, con referencias a varios manuales de instrucciones. Es sobrio, curioso y aún así, terriblemente divertido, en su pretendida seriedad. Va contra los límites de lo que se puede mostrar fotográficamente como fotografía. La autocrítica de esta obra, su papel en el medio, posicionan este trabajo más cerca del mundo del "Arte Conceptual" que del de „la fotografía propiamente dicha", pero ya se ha visto, las fronteras entre estos dos mundos son cada vez más porosas.

En ningún otro trabajo, esto es tan interesante como en sus *Cantonades* (2003). Esta serie funciona como una tipología, como pura documentación, y como un diálogo metafórico y artístico con el texto, la pintura y la fotografía. Las 26 imágenes individuales recuerdan a las 26 letras del alfabeto inglés (el alfabeto español tiene un total de 29 letras). Estas imágenes son de las viviendas de protección oficial, casi idénticas a las de la postguerra, que rodean el distrito del museo en el centro de Ámsterdam, en el que muchas de las calles cercanas a los grandes museos, el Rijksmuseum, el Stedlijk y el Museo Van Gogh, toman sus nombres de célebres pintores de la historia Europea. Las esquinas de las calles están casi todas fotografiadas desde el mismo punto de vista, enfrentándose directamente a la esquina del edificio, de la que se extienden los dos muros dónde se encuentran los nombres de los pintores que dan nombre a las calles.

El método de Aballí lo sitúa directamente en la tradición de Berndt y Hilla Becher, ambos legendarios profesores de fotografía de la Academia de Bellas Artes de Düsseldorf, cuyas épicas series de edificios industriales idénticamente fotografiados definen mucho la estética de la fotografía de la posguerra. Las leves variaciones, una flor aquí, ladrillos de diferente color allí, e incluso algunas esquinas redondeadas; sugieren una cierta dimensión humana que existe en la conformidad holandesa. El juego de los nombres de las calles es notable por las relaciones entre pintores que sugiere, que automáticamente no nos habrían venido a la mente, además de aquellas otras más obvias. Jan Van Eyck y Brueghel, Memling y Jan Van Eyck, Rafael y Veronés tienen sentido a nivel intuitivo. Courbet y Miguel Ángel o Miguel Ángel y Millet, quizá menos. El juego, igual que el fútbol Brasileño, es precioso.

A primera vista las obras son herméticas a varios niveles. Son pura fotografía. Son tipologías. Juegan a este juego a niveles más bellos. ¿Qué ideas se sugieren por la simple representación gráfica del nombre de un pintor? ¿Qué sugiere en nuestra imaginación un Miguel Angel, Rubens, Tiziano o Velázquez? (a quien convenientemente han emparejado con Rubens los fundadores de la ciudad de Ámsterdam -ellos mismos un digno tema para un tal Rembrant van Rijn- y el comité de planificación artística de turno) El número de pinturas célebres es absolutamente ilimitado. Tal es el poder que la mera sugerencia de estos nombres nos evoca. Siguiendo la mencionada comisión encargada de nominar, lo que Aballí sugiere es un mundo de influencias, de relaciones directas o indirectas a través del tiempo. Piense en ello: ¿Qué tienen en común Hans Holbein (más probablemente el Joven, pintor del siglo XVI) y Bartolomé Esteban Murillo (siglo XVII) aparte de ser reconocidos pintores de la Corte? Su estilo de retratos, así como sus sujetos son totalmente diferentes a pesar de que ambos resultan extremadamente influyentes para ulteriores artistas. Se identifican a sí mismos de manera distinta en el campo religioso, uno optando por un estilo más frío y el otro en cambio, por una paleta más exuberante. Si bien, es posible mirar sus obras en una multitud de estilos.

Este es el poder de la obra de Aballí. Es capaz de tomar un conjunto artísticamente riguroso de trabajos, esquinas vistas directamente de frente y transformarlo en una reflexión acerca de las ideas y la historia de la pintura por la mera representación de los nombres de célebres artistas, cuyos nombres son los nombres de las calles de una silenciosa esquina de Ámsterdam. Aballí es capaz de llevar a cabo este juego multidimensional con la producción de 26 sencillas fotografías. Aballí eleva la fotografía contemporánea a un nivel metafórico, combinando conceptos y modos de representación que presionan contra los límites de la fotografía propiamente dicha. Su trabajo con la cámara se convierte en algo más que en, como dijo Edward Weston hace tiempo, "el objeto en sí". Se convierte en algo más que fotografía en sí. Este es el arte de Ignasi Aballí.

Eugenio **Ampudia**

Las nuevas tecnologías engendran nuevas posibilidades para los artistas. La pintura preparada en tubos permitía a los artistas de mediados del siglo XIX poder pintar en el exterior con más libertad que nunca. Nacieron los Impresionistas y la pintura de Plein Air [al aire libre] y a menudo incluyeron en sus obras escenas del tipo de industrias que hacían esta pintura posible, vean, por ejemplo, *Las Bañistas en Asnières* de George Seurat (1833-1834) con su humeante fábrica de fondo.

El advenimiento de la tecnología digital en forma de ordenadores, Photoshop e Internet, ha sido transformador para los artistas, creando nuevos géneros que se benefician del nuevo medio denominado "Arte Digital".

A lo largo de los últimos quince años, Eugenio Ampudia ha explorado las posibilidades que ofrece este "Arte Digital". Ampudia mismo es difícil de encasillar como artista, dado que trabaja un amplio abanico de disciplinas. "Me defino como un artista interesado en procesos y en estrategias, no

como un artista digital".

Ha creado performance y otras formas de interacciones o intervenciones que involucran a los espectadores, quienes se convierten en participantes conscientes o inconscientes, en proyectos como *Interlocutores válidos* (2001), un proyecto que hace uso de las posibilidades en un montón de harina esparcido por el suelo y una proyección de vídeo de huellas de personas supuestamente paseando por la harina. Otros proyectos como *Picasso* (sin fecha), hacen uso de la manipulación en un retrato de Picasso, que aparece cuando uno "mueve el ratón" sobre la imagen en un ordenador conectado a Internet. La famosa mirada de Picasso sigue el cursor, su frente se arruga y su nariz se mueve.

Lo esencial en su trabajo subraya algunas de sus principales inquietudes como artista que trabaja en las fronteras de este nuevo medio. Primero, no se produce un "objeto de arte" real, único. Picasso solo existe en la red. Tiene un factor de distribución ilimitado, en términos de accesibilidad, no obstante, no puede ser comprado o sostenido en la mano. Segundo, es interactivo y solo cobra vida cuando alguien llega a él desde Internet. En cierto sentido, existe completamente al margen del mundo del arte tradicional. No hay que comprar o vender, pero sí algo que experimentar estéticamente. Ello en sí mismo es una crítica de arte radical, a la par con el descubrimiento de *La Fuente* (1917) de Marcel Duchamp, quién declaró un urinario como objeto artístico, simplemente afirmando que lo era.

Otro video, *Estadio* (2002), muestra dos estilizados corredores persiguiéndose, en una carrera interminable. Varios términos de arte aparecen a lo largo de sus miembros movibles, escritos en un fluido estilo Pop-Art, popular caligrafía en las décadas de los 60 y 70. El primero de ellos parece ser el artista, el segundo con un signo de interrogación por cabeza parece considerar si criticar o coleccionar el arte. *En Juego* (2006) vuelve a hacer gala del sentido del humor de Ampudia, así como de una cierta dimensión política. Esta secuencia continua de video de tres minutos de duración recrea imágenes de un épico partido de fútbol entre Alemania y Brasil durante la Copa Mundial de 2002. Reemplazando el balón, sin embargo, por una copia de *El impacto de lo nuevo: el arte en el siglo XX*, un libro de gran influencia sobre crítica de arte. Los futbolistas, al igual que Ampudia, patean, literalmente, los conceptos e ideas críticas del arte. Se puede plantear la

siguiente cuestión: ¿Es esta una lucha por la dominación artística entre el "Nuevo Mundo", representado por Brasil, y el "Viejo Mundo" siendo este Alemania? Ampudia no ofrece ninguna respuesta, el video es inconcluso, pero Brasil machacó a Alemania y ganó la Copa Mundial ese año.

Otras dos piezas exploran las mitologías y los creadores de mitos del mundo del arte. *Chamán y Prado GP*, burlándose del legendario artista Joseph Beuys y tomando como escenario el museo más famoso de España, El Prado. Una video instalación *Chamán*, proyecta secuencias del reputado artista con sus característicos sombrero y chaleco avanzando resolutivamente a grandes zancadas hacia el espectador. La imagen se proyecta sobre una fina capa de agua nebulizada, que hace las veces de pantalla. Beuys, posiblemente el artista más influyente después de Duchamp, aparece titilante según se acerca. Al mismo tiempo, gracias a los caprichos del agua pulverizada, parece disolverse de nuevo en la incertidumbre o "desvanecerse en el tiempo". *Prado GP*, muestra un motociclista sobre su moto GP superpuesto sobre un video de un recorrido en el Prado. La moto baja en picado y vira bruscamente a través de las galerías del museo. Pasa volando ante turistas y célebres pinturas. ¿Se trata de un comentario acerca de cómo a menudo vamos a toda prisa a través de los museos, o es que Ampudia juega con el concepto de museo tanto como relicario para célebres Maestros Antiguos y como el sumo del buen gusto oficial? Ampudia no ofrece respuestas, se limita a plantear las cuestiones.

José Manuel **Ballester**

Le Corbusier, arquitecto anteriormente conocido como Charles-Édouard Jeanneret-Gris,solía definir sus edificios como "máquinas para vivir". Por extensión, apuntaba la crítica Ada Louise Huxtable, es más bien la ciudad la que es una "máquina para vivir", dado que por mucho que nosotros la moldeemos como constructores y como habitantes, es ella la que nos moldea a nosotros como seres humanos. Ante todo, la ciudad debe ser habitable.

La ciudad y sus edificios son el tema principal de trabajo de José Manuel Ballester y sus exploraciones en pintura y fotografía. Ballester titulado en Restauración de maestros antiguos flamencos e italianos, aporta a la fotografía una riqueza de conocimiento visual, de técnica y de la historia de

la representación de la arquitectura. "Si no podemos cambiar el mundo, al menos podemos cambiar nuestra manera de verlo", apunta Ballester.

Este es el mantra de su fotografía y pintura. Ballester ha madurado como artista en la confluencia de dos significantes tendencias fotográficas: el aumento del formato gigante como el símbolo aceptado del arte de la fotografía y el uso de la imaginería trucada por ordenador que también hace posible estas enormes fotografías que han llegado a representar la nueva pintura.

Se puede argumentar que Ballester se limita a seguir los pasos de reconocidos fotógrafos como Andreas Gursky, Thomas Struth and Candida Höfer de la Academia de Bellas Artes de Düsseldorf, (Alemania)y, por ejemplo, Jeff Wall en Canada, quienes han combinado elementos digitales en sus fotografías en un formato tanto masivo como masivamente exitoso en el mercado del arte. El argumento se viene abajo cuando se examina el contenido y la articulación del mismo en el trabajo de Ballester.

El verdadero contenido de la obra de Ballester es la ciudad y sus edificios. Está mucho más interesado en la dura maquinaria del espacio y la arquitectura más que en esas débiles maquinas denominadas personas. Sus imágenes son típicamente reduccionistas, rectángulos semejantes a Rothko de pasillos y puertas que se pierden en la distancia. En ocasiones des-satura los colores de sus instantáneas inyectándoles una profundidad sobrenatural. Nos preguntamos qué sucede en sus imágenes, qué ha ocurrido, que pasará a continuación, y, sobre todo, ¿Dónde se encuentran los protagonistas? Los extraños espacios flirtean con la imaginación y nos piden que ofrezcamos narrativas para aquellos que aún no se han paseado por sus urbanos y vacíos escenarios. En otras ocasiones, juega con los volúmenes o, a través de la manipulación digital, acentúa los colores como en las imágenes de un nocturno Times Square de Shenzhen, de formas imposibles antes de la llegada de la informática y Photoshop.

Su uso de la fotografía alude constantemente a su continua práctica pictórica. Sin lugar a duda, a menudo destaca sus imágenes sobre lienzo dificultando la tarea de determinar si estamos ante una fotografía o una pintura. El empleo que hace Ballester de la luz tenue, o la des-saturación del valor de los colores en la post-producción, aluden a Tiziano, a su control de espacios arquitectónicos interiores. Sus pasadizos pa-

recen atravesar espacios infinitos atemporales, en los terrores y placeres ocultos, o, quizás, nada de nada, nos espera.

Las manipulaciones de Ballester deliberadamente pictóricas son un aspecto importante de la práctica artística contemporánea, pero las cuestiones que plantea acerca de la arquitectura moderna y los espacios que habitamos lo apartan de aquellos que se limitan a representar espacios. La obra de Ballester es, indudablemente pictórica y a menudo melancólica. No refleja la objetiva realidad en sí. El verdadero artista nunca lo hace. En su lugar, el trabajo de Ballester es altamente subjetivo, casi híper-realista en sus detalles, sin embargo, representa una crítica a la sociedad moderna y la escala casi inhumana de la planificación de la ciudad, cuya política y economía producen los edificios que nos vemos obligados a habitar.

Ballester acepta este reto para hacernos conscientes de las ramificaciones de nuestro entorno. Citándole de nuevo "Si no podemos cambiar el mundo, al menos podemos cambiar nuestra manera de verlo". José Manuel Ballester nos presta sus ojos y su talento para que podamos ver aquello que a menudo pasamos por alto.

Sergio **Belinchón**

¿Quién puede olvidar las primeras escenas de esos clásicos del "Spaghetti Western" de las décadas de los 60 y 70, protagonizadas por Clint Eastwood y dirigidas por el maestro italiano, Sergio Leone? El hombre sin nombre, cabalgando hacía el pueblo con su poncho, su potro y su cigarrillo hacia algún pequeño pueblo, de adobe y madera agrietada, con su cantina, iglesia, pozo, y pensión, Santa Ana, San Miguel ¡Qué más da! Por un puñado de dólares o la legendaria El Bueno, El Feo y el Malo: ¿Quién puede olvidarlas? Sin lugar a duda Sergio Belinchón no.

Belinchón ha sido conocido por sus representaciones de entornos construidos, espacios estériles, aunque evocativamente fotografiados, en Roma o Berlín entre otros lugares que visitó entre 1999 y 2002. Más recientemente, sin embargo, se ha embarcado en una trilogía que explora no solo el espacio en sí y las huellas de presencia humana sino espacio y tiempo como metáfora. Con las series *Once upon a Time, Western y Paraíso* realizadas desde 2003 hasta la actualidad, Belinchón ha comenzado a explorar la memoria y representación en un diálogo con la fotografía y el video.

Ambas, *Once upon a Time y Western* están relacionadas simbólicamente. Anteriormente, Belinchón fotografiaba en Yenineisk, un pequeño pueblo de Liberia, que alberga un extraño parecido visual con los pequeños pueblos del Oeste de Estados Unidos, en los que normalmente, se ruedan los "Spaghetti Western". No obstante, lejos de rodar en Arizona, Texas o california, Leone prefirió filmar en Almería y crear pueblos enteros en los que Eastwood y compañía viviesen sus aventuras.

Estos pueblos, idéntica imagen unos de los otros, uno, un marco creado para sustituir anónimos pueblos de Estados Unidos y el otro, real, se caracterizan por el mismo estilo constructivo (salvo las construcciones de adobe en el caso de Yeninseisk). Fueron fundados aproximadamente en la misma época, a mediados del siglo XIX, en un momento en el que Estados Unidos y la Rusia Zarista, eran poderes en expansión estableciendo nuevas fronteras. Once upon a Time, consiste en una instalación de cerca de una treintena de imágenes tomadas en Rusia, que parecen haber sido sacadas de un tiempo pasado. Belinchón, sin embargo, incluye detalles modernos tales como líneas telefónicas, aires acondicionados, antenas de televisión y el ocasional coche Lada. Representan la frontera rusa de entonces y de ahora y evocan un pasado similar a los días del Lejano Oeste americano. Escribe Belinchón "jugar con las apariencias me interesa…Presentadas en viejos marcos, las fotografías tienen una apariencia de antigüedad, como si fuesen imágenes de hace cien años atrás. La impresión se ensalza con los propios edificios".

Este nivel de representación se refleja en las imágenes que toma Belinchón de Almería, que cumplen nuestras expectativas de lo que debería ser un pueblo de la frontera americana. Añade, que se refiere "no solo (a) los estudios creados especialmente para las películas, sino a todas las carreteras, casas y pueblos que filmó". Pero esperamos ver cowboys disparándose mutuamente y peleas de bar en las cantinas, exactamente como en *Por un puñado de dólares*. Belinchón lleva a cabo la manipulación de la apariencia y realidad a través de las "artimañas visuales" cómo el las denomina, de la manipulación digital y películas en Súper 8 distorsionadas. Actualmente, apenas utilizados estos decorados, desde luego se asemejan a algún pueblo perdido de Arizona que se está convirtiendo rápidamente en "un pueblo fantasma y

volviendo al paisaje". Estas imágenes y los decorados que fotografió parecen más reales que los reales. Somos capaces de reconocer lo que representan dado que los hemos visto anteriormente en películas que se han quedado grabadas en nuestra memoria.

Belinchón escribe proféticamente "Ya no viajamos para conocer, sino para reconocer". Deja clara su argumento en la tercera parte de su trilogía, *Paraíso*. Creada a partir de más de quince horas de material encontrado en Súper 8, filmado por dos viajeras de mediana edad en los años 60 y 70 y editado en aproximadamente 16 minutos. *Paraíso* presenta cinco viajes a Disneylandia, varios safaris, el mar y otros sitios. Un tanto manipulada, la película se interrumpe con imágenes de un Boeing 707 de Iberia, que separa cada capítulo. Las mujeres representan la primera generación de españoles que salieron de la pobreza de la posguerra a un nivel de prosperidad que hizo posibles los viajes internacionales. Viajan a los sitios sobre los cuales han leído en revistas o, quizás, visto en los noticiarios. Brevemente, interpretan el papel de turistas y van a los sitios famosos que reconocen de las películas. Se filman a sí mismas para confirmar que realmente han estado en esos lugares. Descolorida y parpadeante, la película es la memoria de la huella de un tiempo que se desvanece rápidamente en el pasado.

La trilogía de Sergio Belinchón es, en última instancia, un viaje a la imaginación visual. Los temas de representación y viaje están sacados y reorganizados por una secuencia narrativa y cita visual. Las imágenes que tenemos en mente son más potentes que la verdadera realidad que se vivió. Ahora reconocemos los sitios no porque ya hayamos estado ahí sino porque ya los hemos visto en las películas. Viajamos para confirmar lo que ya sabemos. Ver es creer, pero creer no tiene porque estar relacionado con la realidad. Las películas manipuladas, como los decorados de Almería y el pueblo de Yeniseisk, están tan descoloridas y distorsionadas que tan solo las huellas de la memoria parecen reales. Apenas podemos reconocer los lugares en las películas. Actualmente, con Photoshop al alcance de la mano, incluso la evidencia fotográfica es tan inestable y fugaz como la memoria que se desvanece. ¿Realmente estuvimos allí?, ¿Quién sabe? Ya no podemos asegurarlo. Erase una vez, así es como empiezan los mejores cuentos y así es con Sergio Belinchón.

Jordi **Bernadó**

La mirada de urraca de Jordi Bernadó es inusual en la fotografía contemporánea española que ha cultivado una fotografía de conceptos tanto intelectuales como reales. Bernadó fotografía lugares y objetos sin variar lo que se muestra ante su cámara. Hasta cierto punto, podríamos decir que se trata de un omnívoro visual, para él todo es susceptible de ser fotografiado. A pesar de ello es sumamente selectivo, busca lo raro, lo inadvertido, aquello que se oculta en un vasto mar de banalidad. Desde los restos arquitectónicos de la vida cotidiana, los edificios, los signos, las esculturas, arranca, cual urraca, pequeñas piedras preciosas que son los objetos que han atraído su mirada, revelándonos algo acerca de nuestro mundo y de su visión particular del mismo.

Bernadó quería ser arquitecto y después escritor, antes de toparse "accidentalmente" con la fotografía. Esto se refleja en su atracción fatal por la arquitectura y los signos que nos ofrece la cosmología de nuestras vidas, a través de la interacción de los signos y su representación. Esto se puede seguir a través de sus primeros trabajos en el recién unificado Berlín de la década de los 90, en los que la yuxtaposición de lo antiguo y lo nuevo, lo habitado y lo abandonado le sirven de escenario de intrigantes y estrafalarios paisajes urbanos.

A lo largo de los años siguientes viajó por el mundo acumulando series de vistas únicas, extrañas postales de ese tipo de lugares desconocidos pero familiares al mismo tiempo. Entre sus instantáneas encontramos las piscinas de las azoteas de Atlanta, Georgia y un llamativo decorado de hotel en Niza, (Francia) ¿A quién se le ocurrió colgar esa reproducción de Napoleón a caballo en esas paredes rojas de burdel sobre un espantoso diván verde, coronados ambos por esa chillona tela dorada? Otras imágenes muestran chicas gogó en Palma de Mallorca, una especie de superhéroe de bajo nivel, ¿El Capitán América?, esculturas de payasos recostados tomadas de un parque temático en Gerona (España). Asimismo están sus series tomadas en pueblos de extraños nombres, como *París, Texas*, ciudad famosa por la película del cineasta Wim Wenders y por su versión de la Torre Eiffel coronada por un sombrero de vaquero. Loving (Texas), Bagdad (Pensivania), Roma (Illinois) y Barcelona (Nueva York). Todos estos lugares poseen algo del objeto encontrado, el objet trouvé, todas ellas aparecen ante su cámara en todo su esplendor, regodeándose en la incongruencia de sus pequeños detalles.

Todos los significados, los signos, las esculturas, la inherente tensión entre el nombre de un lugar y su realidad visual, se convierten en hilarantes bromas visuales. Con sus praderas azotadas por el viento, sus reflectantes carreteras de asfalto y sus aparentemente abandonadas granjas, Tokio (Texas) es el lugar menos japonés imaginable. De la misma manera que esos pastos cuidadosamente cortados, probable morada de algún ciervo, con sus campos de trigo madurando y su árbol perfectamente centrado en la escena; no son símbolos que nos evoquen directamente la imagen del Manhattan de Nueva York y sin embargo, es Manhattan, pero uno situado mucho más al oeste, concretamente en Illinois.

Sin embargo, el sumo objeto encontrado, es el naufragio, el cual resulta una perfecta metáfora del estilo de este fotógrafo. En 1994, el American Star, un transatlántico en estado ruinoso, navegaba remolcado hacía Tailandia para ser convertido en un hotel flotante cuando se rompieron las amarras de su remolcador, encallando así en la Playa de Garcey, una pequeña y remota playa de la costa oeste de Fuerteventura. Actuando a la consagrada usanza de cualquier isleño, estos salvaron y sustrajeron todo cuanto les fue posible antes de que el barco se quebrase en dos. Los bienes encontrados en los camarotes, el mobiliario, las pinturas, naturalmente incluyendo todos aquellos de la época de dorada de este barco, cuando era conocido como el SS América, pianos, extintores, todo se dispersó por la isla. Existe, incluso, una cafetería en la capital, Puerto del Rosario, llamada La Cafetería del Naufragio, en la que se pueden ver restos del barco como ojos de buey, paneles o mobiliario.

La incongruencia de artefactos marinos utilizados en tierra, es para Bernadó, el tema perfecto. No solo porque el fotógrafo se topa con este pueblo, de la misma manera que los isleños se toparon con el barco que la corriente atrajo hasta sus costas, también porque ha sabido sustraer los detalles al igual que ellos sustrajeron los bienes del barco. Como una urraca y al igual que los isleños, Bernadó ha sabido escoger, los más brillantes, los más valiosos fragmentos de este acontecimiento único y los ha combinado en una impactante fotografía basada en objetos encontrados. No se varía nada. Simplemente, Bernadó estaba ahí, en el lugar adecuado y en el momento adecuado, igual que estuvieron los vecinos de Puerta del Rosario. Sus imágenes mismas brillan junto a los tesoros cuidadosamente ubicados, relucientes ojos de buey

de bronce, los pianos o incluso un bote salvavidas y una tumbona o dos; existiendo ahora en contextos totalmente diferentes.

Evidentemente los restos del barco, desde la proa hasta la chimenea, se han convertido en su propio espectáculo y postal, dignos de la atracción turística. Bajo un claro cielo azul, igualmente azul entre el azul del mar, reluce casi como lo hacía en aquella pintura rescatada, colgada ahora sobre una, también rescatada, barandilla, cercana a un ojo de buey en algún otro domicilio. Es la historia que se repite, primero como tragedia, ahora como farsa.

La mirada de urraca de Bernadó encontró su tesoro supremo: un corpus único de imágenes arrancadas de la cotidiana realidad.

Isidro **Blasco**

El arte de Isidro Blasco es absolutamente personal. Se identifica con una perspectiva fracturada que le permite multiplicidad de puntos de vista como en las construcciones Dadaístas de Kurt Schwitters o el Cubismo Analítico de Picasso. A pesar de haber estudiado arquitectura, su carrera artística tiene su origen en una experiencia apócrifa durante unas vacaciones veraniegas en su casa familiar en Bonalba, cerca de Alicante, a mediados de los años 90. Un primo lejano intentaba construir una extensión de la casa, realizando una verdadera chapuza, un rotundo desastre. Las paredes no se encontraban, la pila de agua se inclinaba, las puertas no tenían sentido. A Blasco le recordaban a una de las construcciones más osadas de Gaudi, la Cripta del Parque Güell de Barcelona. Apuntaba Isidro, "Estos muros me recordaban la Cripta en el Parque Güell de Gaudí, que no son ni siquiera rectos, se curvan en la parte exterior hacia dentro y convergen en un punto, como la punta de un cuchillo… [la manera] en que no relacionaba, la apariencia exterior de la construcción con la estructura interna del muro". A este gran momento le siguió un sueño igualmente apócrifo, en el que imaginó construir una anárquica estructura de piezas semejante.

"Todos estos paneles a mi alrededor parecían seguir una secuencia narrativa, salían de la pared como en un relieve. Pero pronto estaba claro que la división entre los paneles estaba casi completamente borrada […] Estaban mezclados, superponiéndose unos a otros […] Algunos paneles estaban

recortados de la pared, de ese modo el interior del muro quedaba expuesto. Ahora se podía ver la red estructural que lo formaba […] De repente mi cuerpo salió despedido de aquel lugar hacia arriba, hacia el cielo abierto. Desde allí podía contemplarlo todo a vista de pájaro. La construcción estaba realmente desintegrándose, como plegándose sobre si misma. Y allí estaba mi madre, de pie, contemplando lo que estaba pasando desde fuera y señalando con su mano. En el resultado final parecía querer mostrárseme aquello que no puede ser mostrado, o aquello que no puede ser pensado. Pues no era la casa lo que se mostraba, era precisamente aquella otra construcción que se interponía entre la casa y yo."

Esta extraordinaria visión fue seguida por su traslado a Nueva York en 1996, donde acabó viviendo en un loft en Brooklyn con varios artistas españoles más. El loft era también una chapuza, por lo que Blasco terminó por dormir en un destartalado espacio literalmente encima de la "cocina" ad hoc. Las estructuras eran de madera y otros materiales encontrados y aglomerados. Así, el loft se asemejaba a las fascinantes construcciones que estaban ahí fuera, en la propia ciudad. "Eran increíbles", escribe Isidro, "con las tuberías curvándose por todas partes y los techos y las paredes construidos en madera y pintadas de azul. Usan grandes trozos de madera para cualquier cosa y luego lo cubren todo con más madera, y ponen cintas de "no pasar", y pintan con spray muchos números y signos por las paredes y por los techos y por el suelo también".

La obra de Blasco es un resultado directo de estas experiencias de España y Nueva York. Combina disparatados objetos, madera, fibras y tuberías con fotografía. Comienza, típicamente, con una perspectiva vertical, una ventana o una escalera y añade imaginería fotográfica en una perspectiva múltiple y superpuesta, con reminiscencias tanto a la obra de Hannah Höch como a la de David Hockney. Sus interiores de cocinas, lavanderías y habitaciones son totalmente personales. Estas construcciones tienen esa inquietante y cambiante perspectiva de sus sueños. Sus exteriores, en cambio, provienen de sus peregrinaciones por Nueva York. Reúne sus imágenes de las fachadas de los edificios y rascacielos y de detalles cotidianos, de las bocas de incendios, cubos de basura y árboles para reproducir la experiencia de pasear por la gran ciudad, donde todo parece ocurrir simultáneamente y la sobrecarga sensorial es inevitable. "Respiro profundamente en las calles, en cualquier calle, y el aire frío penetra en mis pulmones, como si fuera la primera vez. Me da la sensación de que sólo el hecho de estar aquí es una liberación completa, sin padre ni madre y todo sucediendo mucho mas rápido", escribe Isidro.

Cómo tantos otros habitantes de Nueva York, su mundo se sumergió cuando el World Trade Center fue atacado el 11S. Su obra comenzó a hacerse más apocalíptica con imágenes de fuego y fragmentos que se asemejan a partes de las Torres Gemelas. Construcciones como las de *Thinking about That Place* (2004) y *The Middle of the End* (2006) resultan altamente evocadoras de la experiencia del 11S. De la misma manera pequeños detalles de *Stairs I y Stairs II* (2007) parecen contener motivos de los pedazos del destrozado exterior de las torres y, sin lugar a duda, la "Escalera" se tornó metafóricamente sagrada, como la vía de escape para aquellos huyendo de las torres antes de que estás colapsaran. La escalera exterior de los edificios ha sido incorporada como un memorial, en el diseño de la nueva Freedom Tower o Torre de la libertad que se está construyendo en el lugar del desastre.

Isidro Blasco se sirve de la fotografía para expandir su visión personal. Le permite combinar un, aparentemente, ilimitado número de elementos visuales que representan la simultaneidad de su visión con las múltiples perspectivas de sus construcciones. Él representa la atropellada experiencia de la vida moderna en la que todo ocurre de manera simultánea y en la que la vida te golpea constantemente y desde todas direcciones. Sus fotografías y construcciones son su forma de expresar esa experiencia.

Bleda y Rosa

La magdalena es a Proust, lo que el paisaje a María Bleda y José María Rosa, es el desencadenante de sus investigaciones sobre la memoria y las huellas. Durante años, la pareja artística, conocida como Bleda y Rosa, ha explorado lugares aparentemente vacíos, en una serie de trabajos que comenzaron con *Campos de Fútbol* (1992-1995), *Campos de Batalla* (1995-1996), y *Orígenes* (2004--). Su obra es sobria, elegante, simple y puramente documental, aunque intensamente evocadora de la manera en que fotografía y texto interactúan para dar significado a la presencia de la ausencia.

En su ensayo, *Campos de fútbol. La mirada después de la desolación*, Santiago del Olmo escribe "Hay pocas visiones que contengan mayor carga de desolación que la imagen vacía, rodeada de silencio, de los lugares previstos y concebidos para recibir acontecimiento de espectáculos, juegos, reuniones o cualquier acción colectiva de carácter social. La ausencia de vida equivale a la presencia más radical de la muerte". La intensidad de las escenas de lugares designados a acoger eventos, que permanecen marcados por esos mismos eventos, partidos, batallas, asentamientos humanos; en forma de cicatrices y huellas en el suelo a pesar de carecer de presencia humana visible, es la base del trabajo de Bleda y Rosa. Las oxidadas porterías, cuyas redes se pudren o son del todo inexistentes, las marcas de la inhóspita tierra son mudos testigos de los partidos que un día se jugaron allí. Imágenes como las de *El Ballestero* (1992), *Burriana I* (1994), y *Burriana II* (1994), son un caso aparte. Estos campos de fútbol, a menudo en las afueras de áreas de clase obrera, resisten ahora los intentos de la naturaleza por borrar los signos de una presencia humana transitoria. También los paisajes, igual que los cuerpos, quedan cicatrizados y marcados por una vida de trabajo, y ambos se convierten en un texto visible o palimpsesto de una historia que se desarrolló sobre sus superficies.

Esta tácita historia está marcada por su irremediable e invisible desaparición, hecha visible en las instantáneas de Bleda y Rosa. Algo que resulta especialmente efectivo en su serie documental sobre antiguos campos de batalla de España. Otros han escrito que la historia la escriben los vencedores. No siempre es este el caso, pues, a menudo, quedan algunos supervivientes, cuyas historias finalmente emergen para presentar un punto de vista diferente y otra, quizá igualmente poco fidedigna, versión de la historia. Es difícil ver en un paisaje determinado, reivindicado por la naturaleza, si algo tan crucial como una batalla tuvo lugar cientos o miles de años antes. El paisaje como la historia, es mutable y se rescribe con el paso del tiempo. Obras como la de *Sagunto, primavera 219 a. J.C., Covadonga 718 a. J.C., Alarcos, 19 de julio 1995, Campos de Bailén, año 1808, Mendaza, invierno de 1834*, son todas ilegibles como escenas históricas sin texto, pero con el texto se convierten en partes de la fundación narrativa de España. El acto de plasmar la imagen de un de-

terminado lugar, es un intento de arrancarlo de la fugacidad y de reinscribir un significado, fijando por medio de un título, una representación literal de lo que allí sucedió una vez. La interacción entre el título y la imagen transpone la mera imagen, como en el caso de Campos de Batalla, dípticos, a la histórica dimensión humana. Nominándolo y contextualizándolo, las palabras evocan la historia del acontecimiento. Donde solo había piedras y campos, los llantos y gritos de los soldados son ahora evocados. Con el acto de dar nombre a un lugar, declarando un paisaje determinado como el sitio dónde tuvo lugar un acontecimiento, Bleda y Rosa lo rescatan de la insignificancia.

En sus trabajos ulteriores, Bleda y Rosa ahondan más profundamente en el irrecuperable pasado. *Origen*, es un conjunto de obras que buscan incluir el rostro humano en los paisajes de nuestros comienzos como especie humana. *Homo neanderthalensis Valle de Neander, 2004, Hombre de Cro-Magnon, Les Eyzies de Tayac, 2004, Hombre de Java, Trinil, 2007*, todas ellas representan bellos o banales paisajes, tal y cómo los podemos ver, sin embargo, aparentemente, se trata de lugares de asentamiento de los primeros humanos. Como paisajes, parecen no haber sido marcados por los humanos (y sin lugar a duda los humanos son fabricantes de marcas, las herramientas básicas del lenguaje y por ende de la historia) y parecen estar fuera del tiempo. Pero con la aplicación del texto, se vuelven parte de la historia. Las palabras dan a luz al orden y transponen la simple fotografía de una inhóspita tierra en un documento histórico. Volviendo a Santiago del Olmo, las aparentemente vacías imágenes que Bleda y Rosa presentan, cumplen con las supuestas historias. Evocadas por sus títulos. La presencia de la ausencia que observamos en estas sencillas aunque cuidadosamente construidas imágenes está imbuida con un significado que puede verse, a veces, como inscrito en el paisaje, pero que se hace claro a través de sus títulos. El signo y el significante, la fotografía, se convierte en documento histórico. Este uso de la fotografía y el texto ubica a Bleda y Rosa al margen de la mayoría de los fotógrafos, forzando los límites de lo que puede ser representado por este medio. Brevemente, proporcionan significado donde la mayoría de nosotros, mirando un campo vacío, no encontraría ninguno. Logran un culturalmente significativo acto de magia, jugando con el poder de sugestión evocado por las palabras, que insuflan vida a imágenes iner-

tes. Al principio fue la palabra, y la palabra dio significado al universo. Lo mismo ocurre con la fotografía.

Cabello/Carceller

Tras haber estudiado Bellas Artes y Teoría del Arte en varias universidades de España y Escocia, Helena Cabello y Ana Carceller, en adelante, Cabello/Carceller se trasladaron a California para estudiar en el San Francisco Art Institute's Department of New Genres. El resultado de esta educación y exposición fue transformadora para su enfoque artístico.

Durante los últimos diez años Cabello/Carceller han producido una serie de revolucionarias fotografías y videos que han examinado los clichés en los roles de género y la construcción de las identidades masculina y femenina en el cine y la sociedad. En sus películas y fotografía han examinado cómo los entornos determinan los roles sociales fomentando e imponiendo varios tipos de interacción humana entre los géneros. Dichos lugares, fabricas, piscinas, bares, discotecas y cines son todos sitios donde chicos y chicas, hombres y mujeres aprenden a interactuar entre sí y a crear sus roles sociales tanto entre su género como con el género opuesto. Sustentado por estudios de género y teoría feminista, el trabajo de Cabello/Carceller constituye su debut como analista de una sociedad en transición, desde una sociedad más conservadora a una infinitamente más abierta a la identidad propia y a la libertad de elección.

Trabajos como lo de *Sin Titulo Utopía* (1998), *Alguna Parte* (2002) y *The End* (2004) examinan estos escenarios sociales y cómo codifican el comportamiento humano. Otros videos incluyendo *Un Beso* (1996) e la instalación *Identity Game* (1996) miran más directamente a cómo las identidades individual y genérica se forman en la sociedad. Ambos se caracterizan por múltiples autorretratos y la ambigüedad de la identificación de género. A menudo es imposible distinguir entre las identidades masculina y femenina. Cabello/Carceller escriben "En sociedades abiertamente hostiles hacia todos aquellos que no encajamos en "lo correcto", la construcción de un lugar real o mental donde habitar con unos grados aceptables de libertad se convierte en una conquista imprescindible. Cada cual edifica su utopía particular donde puede". Esta lucha por crear dicho espacio se convierte, en última estancia en un viaje particular de realización perso-

nal y este método de ensayo y error para navegar entre las elecciones y de la vida es el tema de otros dos de sus obras, *Return Ticket* (2000) y *Utopía Ida y Vuelta* (2002).

Un trabajo posterior, *Casting: James Dean, Rebelde sin causa* (2004), se convirtió en un gran punto de partida para el examen que más tarde harían Cabello/Carceller de las identidades de género y del rol social. En este video, dieciséis mujeres, seleccionadas en una convocatoria abierta de casting, representan el papel de James Dean en uno de sus más estilizados, y salvajemente imitados, momentos de "comportamiento masculino" en el cine, la famosa escena en la comisaría de la película de 1955 de Nicholas Ray, en la que Dean reafirma su identidad como un pájaro que emprende el vuelo, ante sus padres y la policía. Ellas describen su proyecto de esta manera "Como parte de este trabajo hemos iniciado una investigación que recorre los aspectos más contradictorios de la masculinidad y que ayuda a deconstruir el modelo de belleza exportado por Hollywood, un modelo que ha seducido a muchas otras sociedades. Nuestro proyecto se apropia de estereotipos que intervienen en la construcción de esa masculinidad global. Para ello nos centramos en ejemplos procedentes del cine, al que consideramos una de las escuelas de modos de comportamiento más importantes de nuestra cultura". Casting James Dean, establece el escenario para la obra más importante que Cabello/Carceller han producido hasta la fecha, *Ejercicios de Poder* (2005-2006).

Alojadas en una fábrica abandonada, la Tabacalera en San Sebastián, Cabello/Carceller recrean escenas de dos clásicos hollywoodienses, en los que dos actores específicos interpretan papeles definitorios de género, Liam Neeson en La Lista de Schindler y Fred MacMurray con Jack Lemmon en *El Apartamento*. La fábrica abandonada era un lugar en el que la mujer ocupaba casi todos los roles de la fabricación, produciendo productos de tabaco. "Las Cigarreras", sin embargo, tenían poco o ningún poder en una fábrica en la que los hombres tomaban las decisiones importantes. Las oficinas y pasillos siguen igual que estaban cuando fueron abandonados. Los papeles de Neeson, MacMurray y Lemmon son interpretados por dos jóvenes actrices, "mujeres masculinizadas" como las describe Pia Ogea en un artículo. La luz, la puesta en escena tiene reminiscencias del clásico cine negro con sus alargadas sombras y espacios vacíos creando tensión. Ogea apunta "los personajes y los escenarios de *Ejercicios de*

poder reflejan comportamientos sociales, un concepto de jerarquía del poder y un sistema de trabajo caducos, pero en ciertos casos aún vigente". El video de 8'15" de duración se acompaña por cuatro grandes imágenes Estas imágenes, continua Ogea "reproducen al igual que el video, la estética del cine y la fotografía de finales de los años 40 y principios de los 50. La ambigüedad del personaje y del espacio conducen al espectador a pensar en la posibilidad de que se hayan producido y se estén produciendo cambios en los códigos de conducta de los modelos que los protagonistas del vídeo representan, así como en el sistema en el que se desarrollan estos tipos de ejercicios del poder".

Cabello/Carceller completan su trilogía de Ejercicios de Poder con *After Apocalypse Now: Martin Sheen (The Soldier)* en la que una mujer filipina hace el papel de anti-héroe de Sheen. Esto deconstruye muchas barreras, entre ellas masculino/femenino y colonial/post-colonial.

Al igual que en todo su trabajo, Cabello/Carceler utilizan el video y la fotografía para cuestionar "los medios hegemónicos de la representación" y (sugerir) alternativas a ellos". Para ellas "(Esta) investigación es la consecuencia de una experiencia personal en un contexto social y artístico conservador que trataba de etiquetarnos y simplificar nuestro trabajo, una práctica común cuando se trata de artistas que tratan abiertamente extraños contenidos o que admiten una influencia de las teorías feministas en su trabajo. Estas son algunas de las razones de por qué hemos decidido comprometernos con prácticas ambiguas que intentarían escapar a las definiciones fáciles sin evitar el conflicto". Cabello/Carceller son pioneras en España en un viaje asimismo emprendido por personas como Pedro Almodóvar. Es un viaje de desarrollo y exploración personal y la creación de nuevas formas de identidad. Es un viaje sin fin.

Carmen **Calvo**

Resulta imposible comprender el trabajo de Carmen Calvo como artista, sin verla en relación con la situación de España y su Valencia nativa durante los años 50 y 60, según se desintegraba paulatinamente el régimen de Franco y España se abría al mundo. La Valencia de aquella época se encontraba culturalmente estancada, no obstante no era inmune a las seducciones de cambio personal y político que recorrían

Europa y América con su culminación en *Les Événements du Mai* en París y la breve Primavera de Praga en 1968. "Desde nuestros comienzos estuvimos en contacto con las personas que nos abrieron los ojos a lo que sucedía en el exterior en movimientos como Equipo Crónica. A través de ellos conocimos a Saura, Millares, Adami, Arroyo, Erró...todos ellos artistas que visitaron Valencia. El panorama nacional estaba en un punto muerto. Viendo una obra teatral, *Las Sirvientas*, por ejemplo, o una película como *El último Tango en París*, no era una pequeña escaramuza, sino una gran batalla. Esto es lo que nos marcó: nuestras experiencias, nuestras oportunidades". Los años 70 vieron nacer a la Fundación Juan March (1974), a la Fundación Joan Miró (1975), a la Fundació la Caixa, y al Centro Nacional de Exposiciones, así como una explosión de revistas devotas de artes e ideas, además de grupos como *La Movida* Madrileña. 1976 también fue testigo de la muerte de Franco y la aparición de la democracia. Durante este período, Carmen Calvo salió del autárquico mundo del panorama cultural valenciano y, según España se abría, exploró una variedad de movimientos artísticos, tanto europeos como internacionales, trabajando además con una gran variedad de medios.

Es esta disposición a enfrentarse a los límites impuestos por la tradición y las cualidades físicas del medio, la materialidad de la arcilla o de la fotografía en blanco y negro, por ejemplo, lo que marca su trabajo. Desde sus primeras piezas hasta la actualidad, ha sido, a falta de un término mejor, una artista multi-media, trabajando con todo tipo de técnicas basadas en el collage. Pintar con arcilla, tal y cómo lo hizo en los años 70, desafiaba no solo la jerarquía del óleo como la más alta forma de arte, sino que subvertía su uso como material escultórico.

Sus collage del período que precedió a la primera mitad de los años 90 debió mucho a Picasso y a Juan Gris, así como a artistas como Hannah Höch y Robert Rauschenberg, con sus disparatados elementos y jerarquías internas. Hacia finales de los años 90, sin embargo, Carmen empezó a explorar la fotografía como un medio viable para la expresión y, al mismo tiempo, comenzó a explorar el feminismo más directamente en su trabajo. Cada vez más, fue trabajando con imágenes anónimas y objects trouvées y con imágenes de niños o grupos familiares. Algunos los fotografiaba o re-fotografiaba. Muchas de estas imágenes son de las décadas que van de

los años 20 a los 50, también de mujeres actuales en poses y escenarios tradicionales, socialmente codificados. Trabajos como *Alegría es uno de los adornos más vulgares* (2000) incluyen la fotografía de una niña, pintada a mano con un muñeco semi-vestido y con los ojos vendados, colgado de una cuerda sobre el rostro de la niña. Otra, *No hagas tu como aquel* (2001) incluye la imagen de una máscara superpuesta a la imagen de una joven, aparentemente, sacada de un libro de disfraces infantil, en el que se viste a las figuras con las prendas recortadas. Calvo está cuestionando no solo los códigos de la vestimenta, también las creaciones o desafíos a los estereotipos. Esta forma de teatro es análoga a su propio desarrollo, al margen de las limitaciones de 1950, quizá la voz autoritaria de un padre, ¿de Franco? Sugiere los límites. Al mismo tiempo Calvo las subvierte, por la casi ridícula naturaleza de su construcción.

Su reciente collage *Mi alma está cansada de la vida* (2004) es una fotografía pintada, quizá encontrada, quizá creada, de una novia siendo desvelada por su madre. Ambas mujeres tienen los rostros crudamente pintados y la estancia está parcialmente aguada con pintura de un azul suave. Es una pieza difícil de observar, por las implicaciones que hay tras las intervenciones de Calvo. Uno parece asumir que la novia considera ahora su vida ya arruinada para siempre y que lo que debería ser un momento feliz, es ahora el comienzo de un largo y lento fin. En cierta manera, parece retomar *¡Cielos grises de cristal!* (2000) que presenta la fotografía de una novia enmascarada con un vestido, hecho en collage con una tarjeta, quizá una invitación de boda, en la que aparece de pie mientras sostiene la soga de un verdugo, como si fuese a ahorcarse a sí misma saltando de la tarjeta que parece una caja.

Otras imágenes presentan arañazos, fotografías pintadas, el uso de cabello o tela, símbolos típicamente femeninos, en sus collages. Las series de Sao Paulo (2007) incluye muñecas desmembradas en escenarios sexuales o fetichistas, del tipo de Hans Bellmer, que subvierten la iconografía tradicional de *San Pablo*. *Betty Boo* (2007) impone máscaras que parecen de dibujos animados y similares a Betty Boop, sobre lo que parece el retrato de graduación de un joven de los años 50. *Ma Boheme* (2008) muestra mujeres clásicamente ataviadas con las mantillas negras, sobre las cuales queda al descubierto el tejido toscamente entrelazado. ¿Puede esto sugerir los

"nudos que unen" de las relaciones sociales entrelazadas u otra cosa? Calvo lo deja abierto a la interpretación.

Daniel **Canogar**

La intersección entre óptica, electrónica y el cuerpo humano ha estado en la raíz del arte de Daniel Canogar durante más de veinte años. Licenciado en Comunicación Audiovisual, en Madrid, estudió después fotografía en el Centro Internacional de Fotografía de Nueva York. Su propuesta es multidisciplinar y se mantiene centrada en cómo la tecnología afecta nuestros medios de comprensión del mundo y nuestra percepción de nosotros mismos.

El gesto fotográfico más importante de Canogar fue cuestionar el modo de la representación fotográfica, tradicionalmente representada por una imagen bidimensional colgada de una pared o vista en una revista. Desde sus comienzos se ha interesado por el arte de la instalación, que incorpora al espectador como un jugador activo de las piezas de arte que varían según uno se mueve por entre las mismas. "Siempre he buscado alterar los formatos tradicionales fotográficos. A través de proyecciones e instalaciones he querido reventar el marco fotográfico y sumergir al público en imágenes. Estas obras investigan cómo la identidad del sujeto queda alterada en el espacio del espectáculo", escribe Canogar.

La inserción de un espectador en ese espacio, tanto si se trata de un ser humano como de un dispositivo electro-óptico, es vital para entender sus instalaciones. Con la llegada de los cables de fibra óptica en la década de los 90, comenzó, metafóricamente, a explorar el cuerpo y su representación mediática, En *Cara* (1993), Canogar comienza con las mitologías de creación moderna del Doctor-Científico-Artista. La obra es una instalación con tres fotolitos, lámpares y varios cables de cobre que emplea para exponer un minimalista autorretrato. "Los cables que atraviesan este autorretrato tienen una función práctica (llevan electricidad a las lámpares) al tiempo que plástica. Reflexiones sobre la construcción de la identidad, la electricidad corpórea y el mito de Frankenstein influyeron en la elaboración de la pieza", explica Canogar. Al igual que en el ficticio Dr. Frankenstein, el descubrimiento del cuerpo humano, esencialmente, como un sistema eléctrico, con sus propias redes nerviosas internas controladas por un ordenador, el cerebro, le condujeron a osados nuevos mundos.

Varios proyectos durante la década de los años 90 y comienzos del 2000, tales como *Horror Vacui* (1999), *Digital Hide 2* (2002) y *Otras Geologías* (2005), son exploraciones en este nuevo terreno. Así lo expresa Canogar "La tecnología digital, y como ésta ha cambiado la forma de percibir la realidad, es otra de mis investigaciones centrales. El exceso de información visual, el barroquismo del medio electrónico y la dificultad que tiene el ser humano en procesar el exceso de información lanzado por los medios son ideas presentes en obras como "Horror Vacui", "Digital Hide" y la serie "Otras Geologías". En ellas, la imagen se multiplica víricamente y desborda el espacio de representación".

Otras Geologías destaca, particularmente, porque marca un punto de inflexión para sus obras posteriores. Recopila una extensa serie de imágenes de la parte Este de Madrid, en un momento de crecimiento explosivo. Los escombros de la construcción surgieron con el escombro de la construcción. Para él, "El vecindario parecía una zona bélica". Asimismo, se interesó por la acumulación de residuos formados a partir del detritus de viejas tecnologías: cadáveres informáticos, unidades de disco, monitores y, ante todo, cables de red. "Otras geologías es una reflexión sobre el exceso visual, y las dificultades que esta inflación icónica genera para el quehacer artístico, un problema con el que los artistas pop también tuvieron que lidiar" y añade, "Tuve claro desde el principio que la representación del exceso debería ser formalmente excesiva. Los residuos al final son una excusa para intentar dar respuesta a un problema visual que me preocupa especialmente: ¿Cómo podemos simbolizar una realidad que nos bombardea incesantemente con información? Los medios de comunicación de masas nos someten diaria-mente a una catarata de imágenes que apenas podemos absorber. Tengo la certidumbre de que una sociedad que no consigue procesar su entorno se vuelve psicótica. El arte tiene aquí una función especialmente terapéutica."

A medida que se iba desarrollando *Otras Geologías*, Canogar estaba embelesado con la fibra óptica como representativa del crecimiento de la interconectividad de nuestro mundo y como símbolo de nuestras redes neuronales. "Las fibras ópticas que utilizo en mis instalaciones son empleadas en las exploraciones endoscópicas del interior del cuerpo, y su presencia en mi obra creativa ha determinado en gran medida la naturaleza de las imágenes que proyecto [...] Aparecen cuerpos que se ofrecen a la mirada, otros que se protegen". Los trabajos que vinieron a continuación, empezando por *Leap of Faith* (2002) y *Arañas I y II* (2008), combinan fibra óptica con proyecciones, en instalaciones tridimensionales. Cuando el espectador se mueve entre estos "enredos" o "telas de araña" que Canogar ha creado, se interrumpe la imagen proyectada a través de los cables. El efecto es misterioso. Las instalaciones de Canogar ofrecen espacios activos en los que "En lugar de ser un espectador pasivo, el público activa la instalación tapando y destapando imágenes mientras camina por el espacio. El espectador no sólo se convierte en una pantalla, sino que también descubre su propia sombra cuando interrumpe un haz de luz."

Con obras como las de *Enredos* (2008) y *Arañas I y II* (2008) Daniel Canogar logra romper con el marco tradicional de la representación fotográfica. La inclusión de los nuevos medios y tecnologías en sus trabajos, con el fin de demostrar que "en la actualidad, asistimos a una reescritura del cuerpo bajo el paradigma de lo digital. ¿Qué es lo que significa tener un cuerpo en la era electrónica, una era virtual en la que poseer carne parece ser una contradicción? [...] Detener el flujo digital me permite estudiar con detenimiento el cuerpo electrónico, investigar sus contradicciones, sus deseos, sus límites. En la recuperación de gestos primarios como levantar un brazo, frotarse las manos o cerrar los ojos, no solo descubro las nuevas fronteras de un cuerpo virtual, también recupero el misterio inherente al milagro de tener un organismo". Daniel Canogar nos enfrenta con el Osado Nuevo Mundo de la tecnología moderna y el modo en que nos enfrentamos a ella. ¿Hacia dónde nos dirigimos desde aquí?, ¿En qué dirección?, ¿Hacia qué futuro? Nadie puede adivinarlo.

Naia **del Castillo**

La construcción y la articulación de la feminidad es el principal tema de las obras de Naia del Castillo. En una España que ha evolucionado desde una sociedad tradicional con estrictas ideas respecto al papel de la mujer en la sociedad y el hogar, a un estado moderno con leyes progresistas y un gobierno formado por más mujeres que hombres, incluyendo una Ministra de Defensa embarazada, el asunto es tan oportuno como interesante en todas sus manifestaciones.

Titulada Bellas Artes y especializada en escultura, Naia del Castillo fotografía sus construcciones con un explícito énfasis en el valor simbólico. "Utilizo la escultura para crear nuevas realidades, para alterar los códigos que conocemos" A su manera explora y explota los símbolos, las imágenes o figuras tradicionales femeninas para sus propios fines. "No intento dar una visión feminista en mis trabajos sino que yo al ser mujer mi visión es de mujer y parto de este punto" La suya es una visión personal más que un manifiesto general. Coherente con lo que dice "El ser humano es el nexo principal de todo", hace.

Sus títulos enfatizan la contingencia de la mujer *Atrapados, Retratos y Diálogos, Sin título-Horas de Oficina, Sobre la Seducción, Ofrendas y Posesiones, Las dos hermanas y el más reciente Todo parece limitado*, testimonian su rango de exploración.

La joyería y vestidos que crea para sus piezas poseen un valor simbólico no, simplemente, como objetos en sí mismos, sino en cómo altera su función básica para servir a sus propósitos. *Espacio doméstico: Silla* (2000), por ejemplo, de *Atrapados*, está representado por un vestido, una falda envolvente, más bien, que se encuentra enigmáticamente unida a la silla. El material del cojín es el mismo que el de la falda. Llevando el vestido, la mujer se ve, automáticamente, atada al hogar y condenada a la domesticidad. Vista sin rostro, es el "Estereotipo de Mujer". En *Espacio doméstico: Cama* (2001) una mujer, de nuevo sin rostro, está literalmente cosida a las blancas sábanas que cubren la cama. En *Sin título-Horas de Oficina* (2000), la cabeza cubierta de una mujer forma parte de la chaqueta de un hombre. Su pose, haciendo eco de una famosa imagen de August Sander, se relaciona con la tradicional dependencia de la mujer, igual que en la frase "Detrás de un gran hombre hay una mujer".

Es en sus Retratos, las series de *Sobre la Seducción y Ofrendas y Posesiones* donde del Castillo, verdaderamente, comienza a examinar el rol psicológico de la mujer, sus propias visiones y las visiones que articulan para el hombre. Una serie de retratos del año 2000 muestran bustos de mujeres cuyos cabellos envuelven sus rostros, ocultando totalmente sus identidades. Aquí las mujeres se reducen al simbolismo del encanto seductor de un lustroso y largo cabello. Cubriéndolas con su propio cabello, nos ciega a las modelos mientras que, a su vez, las ciega a sí mismas. El símbolo sexual se

entrega a sí mismo y se reduce a impotencia.

Las herramientas tradicionales de la seducción, cosméticos, joyas y moda destacan en su trabajo. En *El árbol del joyero* (2006), una serie de botones en un suntuoso vestido rojo intenso, contienen imágenes fotográficas, la mano de una mujer ofreciendo una erotizada flor; una urraca, conocidas por su atracción hacia los objetos brillantes, ocultando el torso desnudo de una mujer, abre su pico sobre el pezón de la misma; la mano de una mujer juega sugestivamente con una papaya cortada y una imagen en la que una mujer se descubre mientras una de sus manos encuentra la de un hombre sobre su pezón derecho y la otra se oculta tras su cintura, como reflejada en un espejo. Seducción completa. En la misma imagen, de nuevo un torso fotografiado sin rostro, la mano izquierda de la mujer sostiene junto al botón con la imagen de la urraca, un "pequeño arbolito" hecho a base de muchos anillos fundidos.

En *Las dos Hermanas* (2005), dos mujeres cuyos cabellos se entrelazan, comparten un suntuoso vestido azul de seda. El vestido, una confección poco práctica, se vuelve menos práctico con las pequeñas almohadas cosidas en sus faldas. El vestido en sí se ve como un objeto escultórico en otra imagen, visto como instalación, se mantiene erguido por lo que parecen ser pinchos de cocina.

En, prácticamente, todas sus obras, Naia del Castillo trabaja con el juego circular de la seducción. Es una cinta de Moebius, dando y recibiendo. Un lado no puede existir sin el otro. Igual que España, ha evolucionado pasando de la representación de la mujer anclada en los roles tradicionales, a una posición en la que son jugadoras igualadas en el baile humano, que es la sociedad contemporánea.

Jordi **Colomer**

Licenciado en Historia del Arte y arquitectura, Jordi Colomer ha trabajado ampliamente en escultura y video durante los últimos veinte años. Con frecuencia, presenta mediante video y performance sus escultóricas creaciones, porque el video le permite controlar la presentación. En una entrevista una vez dijo que "la realidad, una vez capturada y trasladada a un medio de expresión, irremediablemente se convierte en ficción, de la misma manera que la fama, una vez que agarra a un ser humano transforma a esa persona

en una personaje de ficción". Esto llega a ser vitalmente importante en un irónico gesto, tal y como Colomer destaca en otra entrevista con William Jeffett del Museo Salvador Dalí de San Petersburgo (Florida), "la idea de Walter Benjamin quién habló de arquitectura y cine como las artes en las que el espectador o el usuario se encuentra dentro del trabajo. Al final, creo que todo esto es una cuestión de escala: si el elemento es mayor o menor que las personas mismas y no solo en términos materiales".

En *Anarchitekton* (2002-2004) podemos ver los elaborados juegos de Colomer en acción. El extraño título, adopta una idea del artista suprematista ruso, Kasimir Malevitch cuyos "Architektons" de 1920-1927 eran maquetas de yeso de edificios imaginarios ejemplificando sus ideas políticas y arquitectónicas. De una manera similar, los Dadaístas y Surrealistas escenificaban bailes con bailarines que llevaban, por ejemplo, los nuevos rascacielos de Manhattan. Colomer presenta una versión mucho más anarquista de la arquitectura revolucionaria de Malevitch.

Con su caprichoso aunque riguroso punto de vista de la sociedad contemporánea, Colomer escenifica piezas de performance de un "Prototipo de Hombre", interpretado por un artista español, Idroj Sanicne, quién lleva a modo de pancartas o iconos religiosos, esculturas a escala reducida sobre carton representando edificios reales y actuando delante de los mismos. Anarchitekton se ha presentado en Barcelona, Brasilia, Bucharest y Osaka y plantea varias críticas a la sociedad contemporánea y el papel que juegan la política y la arquitectura en espacios públicos.

Colomer recurre a la tradición cinematográfica del cine Expresionista en sus juegos de escala, más particularmente, al célebre melodrama romántico de F.W Murnau de 1927, Amanecer, una de las últimas películas mudas y ganadora de un Oscar, empleado por Colomer para su reciente video-performance "Babelkamer" (2007). Posicionando cuidadosamente al actor que lleva la icónica imagen de un edificio determinado y controlando fotográficamente la profundidad de campo, Colomer es capaz de obtener su imagen representacional, de igual a igual con los edificios que aparecen en el fondo.

Anarchitekton, despega en Barcelona, en la que según declara el propio Colomer "La Arquitectura es omnipresente... la política se traduce en un gesto arquitectónico". Colomer

comienza observando la naturaleza política de los edificios rehabilitados en la zona de la *Diagonal*, un barrio de Barcelona con sus decorativos edificios tipo "Internacional Estándar". Estos fueron contrastados con otras dos áreas de la ciudad construidas en estilo "Modernista" durante el boom de los años 60 para acomodar oleadas de inmigrantes. En muchos casos los videos muestran viandantes interactuando con Idroj, preguntándose si se trata de una protesta contra la nueva construcción o una performance. Es ambas cosas. Al igual que en los años 20 en la Unión Soviética, las manifestaciones coreografiadas estaban igualmente cargadas de simbolismo y situaban al espectador/participante entre una manifestación y una fiesta.

En Brasilia, la capital de Brasil diseñada por Oscar Niemeyer y construida de "la nada" en el centro del país hace cincuenta años, Idroj brinca con réplicas de edificios que representan torres de apartamentos construidas en ciudades cerca de Brasilia y el edificio del Congreso. Habitualmente Idroj es fotografiado fuera de escala paseando-bailando a lo largo de lo que los brasileños llaman "Caminhos do Desejo". Idroj lleva el famoso edificio de Niemeyer al periférico barrio de Aguas Claras y emprende el camino de vuelta mostrando un anónimo bloque frente al célebre Palacio de Congresos Nacional.

En Bucarest Colomer se concentró en la locura arquitectónica de los 80 durante los años de Ceauṣescu. El dictador rumano desplazó a cientos de miles de personas, destruyó pueblos enteros y recreó, cual Dios, Bucarest, la capital a su imagen y semejanza como el cuerpo simbólico de su poder. A su vez, Rumania llevó a cabo un complicado juego Este-Oeste al final de la Guerra Fría, invitando a la inversión estadounidense con el fin de demostrar su independencia de la Unión Soviética. Esta farsa tomó como su símbolo la introducción de Coca-Cola como la pancarta del capitalismo norteamericano. Aquí, Idroj, llevaba ambos, el simbólico "esqueleto" de los edificios inacabados de Ceauṣescu, imposiblemente fantásticos, edificios tales como la "Casa de la Gente" y una botella de Coca-Cola deliberadamente vacía. La gente local reía y tocaba sus bocinas.

En Osaka, una ciudad que nunca duerme, Idroj está menos presente según deambula entre, lo que la conservadora de arte Marie-Ange Brayer denomina un "bosque de señales", añade también "El modelo puede incluso parecer más 'real'

que la arquitectura, que desaparece tras las imágenes y la palpitación de las luces. A diferencia de los otros videos en los que Idroj es el protagonista, aquí la gente de Osaka invade la imagen, transmitiendo el ritmo de su propio flujo incesante".

Estas imágenes abren un cierto punto de vista sobre la sociedad contemporánea y el rol que juega en ella la arquitectura. Mediante el uso de su cómico "Estereotipo de hombre", Idroj Sanicne, Jordi Colomer nos sitúa en inusual posición de examinar nuestra propia situación en el mundo que habitamos, por medio del uso de la farsa y performance filmada de forma muy astuta. El espectador se identifica con el actor, tal y como Colomer teorizaba, aunque nos fu erza a mirar aquello que hemos forjado y cómo la arquitectura nos ha modelado. El proyecto está vigente.

Joan **Fontcuberta**

En 1996 Joan Fontcuberta fue elegido como el primer director artístico invitado del Festival Internacional de Fotografía de Arles (Francia), sucediendo así al fundador Lucien Clergue, tras un reinado que había durado 27 años. Escogió como tema *Réels, Fictives, Virtual* (realidades, ficciones y lo virtual) temas que siempre han estado en el corazón de su propuesta.

Fontcuberta creció en Barcelona en los años 50 y 60, en una familia en la que prácticamente todos sus miembros se dedicaban a la industria de la publicidad de un modo u otro. Fue consciente desde una temprana edad de que "la fotografía es una fábrica de ilusiones, el desarrollo de una imagen, estrategia de persuasión, la aparición de pantallas mediadoras, las diferencias entre los objetos y sus sombras". Era la época del General Franco, en la que el régimen mantenía un gran dominio sobre los sistemas de información, a través del control de los medios por parte del Estado. "Mi sensibilidad se ha desarrollado como una función de las dificultades para obtener información, de la sospecha, siempre presente, sobre la información que se nos daba y la conciencia de el hecho de que mucha de la información había sido manipulada, filtrada, censurada" escribe Fontcuberta. La experiencia autobiográfica y sus estudios universitarios de semiótica (el estudio de la ciencia de los signos) han fundamentado toda su carrera artística.

Sus proyectos más tempranos tratan el uso de la fotografía como proveedora de "evidencia" visual para apoyar la veracidad de un hecho. Tomó como su punto de partida un trabajo de 1978 llamado Evidence realizado por Mike Mandel y Larry Sultan, artistas californianos. Este proyecto reunía imágenes de varios archivos, de los cuerpos de Policía y Bomberos de Los Ángeles, de la NASA y de diferentes laboratorios químicos. Dentro de sus sistemas de información, individualmente son inteligibles. Mandel y Sultan aplicaron el principio Surrealista de desplazamiento y re-inscribieron las imágenes en un contexto completamente nuevo, sin ningún orden formal ni explicación. Según señala Fontcuberta, estas imágenes se volvieron "evidencia solo por su propia ambigüedad". Este libro ejerció una influencia extraordinaria sobre él.

Con la llegada de Internet, Photoshop y otras tecnologías digitales no solo es fácil crear "evidencias" u otras cosas que no existen, además la forma en la que se inscribe esta información en la manera en que la pensamos y la experimentamos, se ha convertido en el punto central de los últimos trabajos de Fontcuberta. Como a menudo se ha dicho, vivimos en una época de información y estamos inundados por un mar de datos, incluyendo imágenes.

Hay más imágenes disponibles que nunca antes y la cantidad aumenta a grandes zancadas con cada generación de tecnología. Estos datos, palabras o imágenes todavía son, para el ordenador, puros datos: "ceros y unos". Son los últimos significantes de libre flotación, amados por los semióticos. Sin embargo, es casi imposible imaginar una vida sin ordenadores, Internet, más concretamente Wikipedia y Google el "buscador" de Internet que empleamos para encontrar información y darle sentido. Con todas mis disculpas a Bill Gates y Steve Jobs, el ordenador es un arma contundente. Sus algoritmos, tan solo, pueden manejar un cierto número de parámetros que están programados en su interior. Por extensión, la salida generada por un ordenador solo es válida como meros datos, que se encuentran en la entrada de la máquina. La mencionada basura que entra y sale se mantiene tan válida hoy como cuando George Fuechsel, uno de los primeros investigadores de IBM, acuñó la frase a finales de los años 50. La conversión de este axioma es más importante para la era de Internet: si los datos de algo en particular no son introducidos en un ordenador, entonces, en lo que al

ordenador concierne, eso no existe.

Como siempre, Fontcuberta enfoca este reto desde el punto de vista de una crítica sistemática valiéndose del medio del arte. En *Googlegramas* (2004-) se plantea la interacción entre fotografía y sistemas informáticos. Las imágenes se forman a partir de un programa de libre distribución en Internet, de foto-mosaicos. Introduciendo el archivo de una imagen en un ordenador y varios criterios de búsqueda, la función de búsqueda de imágenes de Google encontrará aproximadamente entre 6.000 y 10.000 imágenes de bancos de datos Internet y las unirá en un facsímile de la imagen original, creando así un "Googlegrama". Estas imágenes se unen en base a valores de color y densidad que duplican los píxeles de la original escaneada. Como resultado estas imágenes generadas por ordenador son autónomas. Forman, no obstante, unos críticos sistemas de control, y a priori, del modo en qué organizamos la sociedad y están organizados esos sistemas. Diversos Googlegramas, ejemplifican la notable versatilidad de la singular idea post-moderna de Fontcuberta, *Kale Borroka* (2007) se originó en una imagen tomada de los medios de unos disturbios callejeros en el País Vasco. Esta es una composición de 10.000 imágenes disponibles en Internet que responden a las palabras "conflicto" y "diálogo" en español y euskera, que Fontcuberta introdujo como criterio de búsqueda. En la impactante *Crucifixión* (2006), Haj Ali, ciudadano iraquí, recrea la tortura que sufrió ante un equipo de televisión. Ambos están compuestos por 10.000 imágenes de la red que responden, según Fontcuberta, a las siguientes palabras seleccionadas del relato evangélico de la Pasión de Cristo, como criterio de búsqueda: "crucifixión", "sacrificio", "mártir", "tormento", "tortura", "sufrimiento", "ejecución", "flagelación", "Ecce Homo", y "Redención". *El Muro* (2006) representa el "Muro de separación" entre Cisjordania e Israel. Los términos de búsqueda que produjeron las, aproximadamente, 10.000 imágenes responden a criterios de búsqueda basados en los nombres de todos los campos de concentración nazis de la Segunda Guerra Mundial. Una mirada a los detalles de las imágenes resultantes reveladora, imágenes de mapas, instantáneas personales, memoriales y fotografías históricas y turísticas. *Septiembre 11* (2005) un avión de las United Airlines, UA 175, a punto de estrellarse con la Torre Sur del World Trade Center, se crea a partir de imágenes encontradas, introduciendo las palabras

"Dios", "Yahvé" y "Alá" en inglés, francés y español. Los detalles desvelan lugares sagrados, fotos y libros sagrados. Finalmente, un Googlegrama que parece sumar toda la obra de Joan Fontcuberta hasta la fecha, es *Origen* (2006), la imagen de calavera merovingia, creada a partir de los siguientes criterios: "origen", "evolución", "diseño", "forma", "función", "arte", "arquitectura", y "creatividad". Según apunta Fontcuerta, la calavera fue estéticamente modificada mientras su dueño seguía en vida, intensifica la notable naturaleza de las intervenciones artísticas entonces y ahora. "La idea que persigo es que viendo mi trabajo como una pantalla cada persona proyecta en ella su propia individualidad. Me gusta crear un diálogo: esto es para mí el verdadero objetivo al que un artista debería aspirar…Creo que debe haber una posibilidad para el diálogo y reacción del espectador, con cualquier clase de espectador, porque hay que tener en cuenta que el diálogo ocurre a distintos niveles con vocabularios diferentes." Todo lo que Joan Fontcuberta ha hecho durante los últimos cuarenta años a través de todos sus giros y cambios artísticos se encuentra en *Origen*. Las fotografías que toma, *Googlegramas* incluido, "son solo un medio para ilustrar y hacer explícitas esas ideas". "Evolución", "diseño", "forma", "función", "arte", "arquitectura", y "creatividad", estos son solo sistemas de orden que tomar aparte, interrogar y reincorporar a algo bello y enigmático, que al mismo tiempo nos desafía a cuestionarnos qué es aquello que miramos. Esa vacua calavera de Origen enseña a no tomar nada de manera superficial sin cuestionarnos los conceptos que esconde y este es el argumento de Fontcuberta.

Alicia **Framis**

A lo largo de los últimos diez años aproximadamente la ambulante Alicia Framis ha vivido y trabajado a lo largo y ancho del mundo. Ha aterrizado en París, Ámsterdam, Berlín y más recientemente en Shangai. Se ha embarcado en una asombrosa variedad de proyectos artísticos tanto a nivel individual como en grupo, incluyendo video, escultura, performance, arquitectura, diseño de ropa y fotografía (a menudo incluyendo dos o tres técnicas dentro de un mismo trabajo).

De existir una constante, es toda esta creación de arte, es su manifiesto compromiso de ayudar a los otros, especialmente mujeres y niños . Framis ha concebido centros sociales para

gente pobre, modernamente diseñados, estructuras que funcionan con energía solar donde la gente puede reunirse, y tomando como modelo a Tracey Emin, trajes que se convierten en tienda de campaña diseñados para que dos personas puedan dormir juntas. No obstante, más que nada, su trabajo se ha dirigido a llamar la atención sobre las vidas de aquellos más necesitados.

Desde sus primeros trabajos como *Daughters without daughters* [Hijas sin hijas] (1997) en el que la artista re-imaginaba la situación de las mujeres sin tener hijos, pasando por *Cupboard fot Three Refugees* [Un armario para tres refugiados] (1998) "diseñado para servir de cobijo funcional para tres refugiados, esta estructura parecida a un juguete, flota entre la seguridad del mundo de las muñecas y los puntos negros de la vida real… [la cual] habla de las condiciones de vida de los emigrantes, así como de las intencionadas omisiones que existen en la educación de los niños", o vistas de la anomia en grandes ciudades, *Loneliness in the City* [Soledad en la ciudad] (2000), pasó a proyectos que consistían en acciones sociales dirigidas a combatir temas como el racismo y el sexismo.

Con *Anti-Dog* [Anti-Perro] (2002-2003), trataba los temores que inmigrantes y mujeres experimentan caminando por áreas "controladas" por los racistas skin-head y sus amenazantes perros. Ella misma escribe que "cuando vivía en Berlín, me comentaron que había una parte concreta de la ciudad llamada Marzahn por la que no podría caminar sola siendo mujer de piel oscura, porque los skin-head con sus enormes y agresivos perros controlaban las calles de esa zona. Sintió una enorme necesidad de acercarse, pero con protección contra los perros" Esto llevó tanto a la creación de un tipo de ropa brillante y acolchada como a una campaña publicitaria utilizando el arte de la performance que montaba en numerosas ciudades incluyendo Birmingham, Ámsterdam, Helsingborg, Madrid, Barcelona, París y Venecia.

Su creciente interés por la moda y por la política de inmigración y asimilación se convirtió en una característica de otras acciones. *234 New Flags for Holland* [234 Banderas nuevas para Holanda](2006), era un intento de expresar la polivalente naturaleza de una sociedad multicultural como la de los Países Bajos. Después de haber vivido intermitentemente durante diez años en los Países Bajos, "Siento que ahora soy hispano-holandesa. La bandera que ahora corresponde con

mi verdadera nacionalidad debería ser la fusión española con diez años de mentalidad, comida, agua, comportamiento, pensamientos e inversión holandesa. Por lo tanto decidí diseñar una bandera que se adecuara mejor a mi ser. Ya no soy cien por cien española y sé que mucha de la gente que conocí en Holanda se encontraba en la misma situación que yo. Se sienten irlando-holandeses, americano-holandeses o franco-holandeses…La bandera holandesa ya no representa su verdadero ser, ni sus creencias políticas, sociales, espirituales o emocionales". Una bandera debería adaptarse a las necesidades de todo el mundo e integrar el pasado de cada uno. Un proyecto similar fue el de *100 Ways to Wear a Flag* [100 maneras de llevar una bandera] (2007).

Sus dos trabajos más destacados aluden al status de los niños. Trabajos anteriores y complementarios, *Nenes amb Sort y Lucky Girls* [Niñas con suerte] (ambos de 2007), representan los prototípicos cajones de arena que toman la forma de las palabras de sus respectivos títulos y están llenos de arena de China para celebrar la adopción de niñas chinas, por parte de gente de Barcelona, su ciudad natal. Es un lugar público de juego, un monumento a los que adoptan y los adoptados y más directamente la arena china metafóricamente, permite a las niñas "mantener contacto directo con su tierra natal". *Not for Sale* [No está en venta] (2007), es la hazaña de Alicia Framis. El trabajo se comenzó en Bangkok, dónde comenzó retratando sonrientes niños, desnudos de cintura para arriba con una, a veces, difícil de leer, etiqueta colgada al cuello que decía "Not for Sale". Los aparentemente inocentes retratos trataban las situaciones de riesgo en las que a menudo se encuentran los niños. Tanto una hija que es casada a los 14 años para saldar una deuda familiar, o peor aún empujada a la esclavitud sexual, o un niño enviado a trabajar en la construcción, en una mina de carbón o vendido a la prostitución, vivimos, opina Framis "en un mundo en el que se venden niños". La frase, "Not for Sale", recupera y defiende la dignidad de los niños.

Framis trata la situación a través de varias estrategias. Sus retratos se imprimen a la escala de unas imágenes propagandísticas que encontró del Presidente Mao en China y del Rey Bhumibol Adulyadej en Tailandia. Las alegres sonrisas de Mao y del Rey se reflejan en las sonrisas de los niños a quienes se ha fotografiado de una manera similar, desde un poquito más abajo situados sobre un pedestal metafórico.

Las amistosas sonrisas son irónicamente complementadas por el sencillo collar de "Not for Sale", una etiqueta antiprecio. Framis continuó esta acción con una performance en Madrid durante Madrid Abierto 2008 que presentaba una especie de pase de moda, para recaudar fondos para la Little Foundation. Los niños que solo vestían unos pantalones, llevaban collares de "Not for Sale" que habían sido diseñados por diversos joyeros españoles así como por joyeros de Tailandia y Shangai. Los niños desfilaban por una pasarela diseñada con materiales textiles pintados por el artista Michael Lin, que empleó para ello motivos de prendas tradicionales asiáticas. Las múltiples estrategias se refuerzan mutuamente y se funden fluidamente con el interés de Framis por la moda y la arquitectura en sí y sus usos. *Not for Sale* es un proyecto en curso. Enfatiza el deseo de que, en sus propias palabras, "Ningún niño, independientemente de su lugar de origen o condiciones sociales, puede ser vendido".

Con *Not for Sale*, Framis pone de relieve todo su gran talento a través de diversas disciplinas, en un impactante mensaje político acerca de los derechos y de la dignidad de los niños de todo el mundo.

Germán **Gómez**

La primera mentira de la fotografía se aloja en lo que se considera su verdad más importante: "La cámara nunca miente". Lo que ves es lo que hay, eso dicen. Esto beneficia al arte. La denominada verdad de la fotografía, ha sido el punto de partida de innumerables artistas, que juegan con lo que el espectador cree que representa una fotografía. Por supuesto, esto es sobre todo válido en la fotografía documental y el periodismo gráfico, en los que estamos conducidos a asumir que lo que aparece en la fotografía realmente sucedió y así fue representado por la cámara a través de los medios de la química óptica (o electro-óptica) sin retoques o Photoshop. Algunos artistas, empleando la fotografía, han explotado esta afirmación para dar verosimilitud descaradamente. Germán Gómez es un artista a quién le gustan ambas posibilidades. Licenciado en Historia del Arte y Educación Especial, está obsesivamente interesado en la representación y el retrato, especialmente el autorretrato. Sus instantáneas, no obstante, nunca le muestran a él. En lugar de ello, toma la idea, siguiendo a novelistas, de que toda ficción es, esencial-

mente, autobiografía.

En una entrevista con Alejandro Castellote, Gómez escribe: "Todo mi trabajo es un autorretrato, desde las series de Educación Especial, pasando por *Compuestos* (2004) y por supuesto en este proyecto [Fichados Tatuados (2005-06)], que ya desde su concepción está ideado como un autorretrato". En él sigue el ejemplo de su profesora, la célebre reportera gráfica y fotógrafa documental Cristina García Rodero, quién casi le ordenó "Tomar fotografías de lo que conoces, de lo que realmente es importante para ti".

Gómez comenzó a sentir fascinación por la identidad y la representación a través de las obras de Caravaggio. A este respecto escribió, "Que Caravaggio sea uno de mis pintores favoritos, no es fortuito… Estudiando Historia del Arte un día me sentí especialmente conmocionado por un cuadro, al llegar a casa se lo describí a mi madre y ella me hizo recordar que "esa" [énfasis en la entrevista original con Castellote] Vocación de San Mateo de Caravaggio, que descubrió en la época en la que vivió en Roma […] colgó en su habitación una reproducción de ésta, por lo que parte de mi infancia conviví con esa imagen tan inquietante. Pero no solo esto, a medida que descubría cosas del pintor cada vez me sentía más atraído por su obra. Chicos de la calle, mendigos o incluso prostitutas hacían de modelos para los personajes de su cuadros, ¡cuadros de temas bíblicos! tanto incorporaba su vida a su obra que se dice que el modelo del San Juan Bautista con el carnero era uno de sus amantes. Al evitar cualquier rastro de idealización y hacer del realismo su bandera, pretendió ante todo que ninguna de sus obras nos dejara indiferentes y todo esto unido a sus "delincuencias", ha hecho que cuando quise juntar dos de mis pasiones, la pintura y los niños, eligiese a este –como tú muy bien dices-conflictivo artista".

Con este punto de partida en mente, Gómez se embarcó en una serie de series fotográficas que le condujeron directamente al tema de la representación, identidad y el espectro de la masculinidad. En su mayoría, Gómez fotografía hombres y re-contextualiza las imágenes a través de superponer piezas cortadas, literalmente cosidas, y proyecciones sin manipulaciones digitales. En *Compuestos*, combina retratos de cincuenta hombres de su círculo y compuso así las imágenes. Describe el proyecto como "un autorretrato en el que no aparece mi rostro sino el de cincuenta hombres que prestan

no solo su cara sino también su cuerpo, para ser soporte de mi vida. Que no sea mi rostro el que aparece creo que le da amplitud al trabajo." Su serie ulterior *Del susurro al grito* (2006), se inspira en una canción de 1984 de The Icicle Works "Nosotros estamos, nosotros estamos, siempre indefensos/tomamos para siempre/ un susurro para un grito". Ello también hablaba del sufrimiento de muchos de sus amigos y, en general, de la condición humana. La multifacética naturaleza de la identidad, que se encuentra en el corazón de la obra de Gómez, tiene raíces psicoanalíticas, en el sentido de que construimos nuestras identidades no solo desde nuestra identificación personal pero, siguiendo a Freud, de nuestras percepciones de nosotros mismos y de cómo nos perciben los otros. De esta manera las imágenes superpuestas de los *Gritos* o los *Fichados Tatuados* con sus determinantes narrativas disfrazados de fichajes policiales no hacen, necesariamente, referencia a los sujetos de sus retratos.

La identidad no es siempre aquella que mantenemos; a menudo se ve impuesta por las reglas de la sociedad y las normas y valores sociales. Existen aquellos que no pueden o eligen no integrarse en la norma. En su trabajo de 2003 *Igualito que su madre*, Gómez fotografía travestis con maquillajes y peinados femeninos. Estos sencillos retratos son solo retratos de bustos pero para el espectador, al menos representan esas personas que navegan en las fronteras del género y de la identidad. Sus características sexuales secundarias, bigotes o torsos peludos, contrastan con la feminidad de su artificio, la cuidada artificiosidad de la imagen de una mujer, arreglada para salir. Estos son verdaderos retratos, que muestran una imagen que no representa lo que la sociedad, normalmente, demandaría a los miembros del género masculino. Gómez nos da una imagen de cómo esas personas desearían verse a sí mismas, como gente real con todo la firmeza de carácter de su propia identidad en el rostro, literalmente, dentro de las normas sociales.

En una entrevista con Javier Díaz-Guardiola, Gómez cita a Agrado, un personaje transexual "Todo Sobre Mi Madre" , la película de Pedro Almodóvar, "Una es más autentica cuanto más se parece a lo que ha soñado ser". Escribe Germán Gómez, "No puedo concebir la fotografía sin que sea autobiográfica. Fotografío como si escribiera un diario, y mi lenguaje ha sido siempre el del retrato. Y en éste me interesa y me intimida especialmente lo profundo del ojo. Apropiarme

de la mirada ha sido y es el hilo que relaciona mi fotografía y mi vida". Si la fotografía siempre miente, como lo hace, entonces, la verdad de una fotografía es invariablemente ficción. Lo que ves, no es, sino más bien, lo que queremos ver. Todos sus retratos son autorretratos y la ficción autobiográfica en la composición final de las imágenes son el verdadero Germán Gómez.

Pierre **Gonnord**

Los rostros de las personas retratadas por Pierre Gonnord observan fijamente al espectador desde la negra oscuridad de sus negros fondos, con toda la intensidad de aquellos que retrataron Francisco de Goya, Diego Rodríguez de Silva y Velázquez, Bartolomé Esteban Murillo o Francisco de Zurbarán. Gonnord es único en la fotografía contemporánea española por su intensa concentración en los rostros de sus modelos. Se ha interesado constantemente en fotografiar gentes marginadas, más recientemente deambulantes de las calles de Madrid, ciudad en la que vive desde 1988 y gitanos que habitan en Andalucía.

Gonnord es el heredero moderno de un interés por el retrato que ha dominado el arte español, especialmente en Madrid y Sevilla a lo largo de los siglos XVI y XVII, siglos durante los cuáles floreció en España una forma de arte Barroco en el que las Cortes promovían el género del retrato y el género religioso.

Las personas retratadas por Gonnord comparten algo de la intensidad de los santos que aparecían en aquellas pinturas, con su aire de tormento y, quizá, de locura. Las personas que nos muestra Gonnord, muchas de las cuales han vivido en la calle, reflejan en sus rostros el estigma de una vida al filo. Aún así, Gonnord es capaz de mantener en ellos su identidad personal y silenciosa dignidad.

La identidad y la dignidad se encuentran en el corazón de la obra de Gonnord, a pesar de seleccionar a sus personajes atraído por un algo de su persona aún sin conocerlos. "Escojo a mis contemporáneos en el anonimato de las grandes ciudades porque sus rostros, bajo la piel, narran historias únicas, excepcionales, de nuestra era. En ocasiones hostiles, casi siempre frágiles y muy a menudo heridos bajo la opacidad de sus máscaras, representan realidades sociales específicas y, a veces, otro concepto de belleza." Gonnord, intenta, según sus propias palabras "llegar bajo la piel". Pretende no solo

representar rostros que ve, sino "alcanzar lo inclasificable, individuos eternos, para cuestionar cosas que se han ido repitiendo una y otra vez desde que el tiempo comenzó".

El género del retrato en la fotografía está inevitablemente marcado por la sociología. Al igual que August Sander y su intento por plasmar un retrato colectivo de su tiempo, "Antlizt der Zeit", los modelos de Gonnord cruzan el umbral del tema tratado para desvelarnos también nuestro mundo: "Me gustaría animar a cruzar la frontera. Busco en los puntos de encuentro de la escena urbana: calles, plazas, cafeterías, estaciones, universidades…y más aún en las periferias, lugares aislados del mundo, y en otros escenarios más marginados, tales como prisiones, hospitales, centros de acogida, centros de rehabilitación, monasterios o circos. Porque nuestra sociedad está ahí también."

Este último punto es vital para comprender el acercamiento y profundo sentimiento de Gonnord hacía sus retratados. Las imágenes que creamos inevitablemente desvelan nuestra propia historia autobiográfica. Gonnord es plenamente consciente de ello, él mismo escribe: "Cada día, en el ritual de la fotografía, estoy creando, poquito a poco, mi autorretrato. No obstante, intento evitar escribir mi diario, escuchando a otros respirar y dejando una huella sobre lo efímero. Es al mismo tiempo un acto de rebeldía contra el olvido. Para él es una necesidad vital…"darles visibilidad".

Los sujetos de Gonnord no son santos actuales, en el sentido literal de la palabra, sin embargo, podrían serlo, y ellos, al igual que nosotros, forman parte de este mismo mundo. No se deben ignorar. Lejos de caer en el sentimentalismo, el uso de Gonnord del simbolismo de la pintura tradicional española, eleva a sus retratados a una forma de sublimidad cotidiana.

Dionisio **González**

Dionisio González mezcla las técnicas de la fotografía tradicional con la composición digital para producir un interesante cuerpo de trabajo que atrae la atención y, metafóricamente hablando, hace visibles a los invisibles habitantes de los barrios chabolistas o favelas de Brasil.

Las favelas, son una acumulación ad hoc de chabolas y casas construidas sin aprobación o planificación oficial, que coexisten en íntima proximidad a la ciudad de Sao Paulo.

Los habitantes de estos "asentamientos ilegales" o "zonas temporalmente autónomas", según las denominaría el radical filósofo social, Hakim Bey, se contabilizan en cientos o miles e incluyen una mezcla de trabajadores, desempleados y miembros de bandas callejeras, que viven al margen de la "sociedad oficial". Densamente pobladas y a menudo sin electricidad, cañerías o los servicios de alcantarillado que habitualmente ofrece una ciudad, las favelas se han convertido recientemente en el punto clave con el que el gobierno intenta "limpiar su imagen", para luchar contra el crimen y la miseria y para ofrecer casas y empleos en mejores condiciones para aquellos que viven en esta destartalada red en constante evolución.

Durante varios años González, estuvo documentando estas estructuras a través de la fotografía y el video, capturando su colorista diversidad. Más recientemente, sin embargo, con los intentos por parte del gobierno de eliminar por la fuerza a los ocupantes ilegales, y rehabilitar la zona con edificios de estructura vertical, el Proyecto Cingapura, que tuvo pero, aparentemente, no retuvo su fuerza, comenzó a explorar varias alternativas de demolición y expulsión. En sus propias palabras: "Dado que la mayoría de las favelas están desapareciendo tras las "Tropas de Choque" militares y la entrada posterior de la infraestructura de la demolición: tractores y palas mecánicas. La intención del artista sería la recuperación de esos espacios de la memoria histórica reciente. Si el Proyecto Cingapura (proyecto de demolición del chabolismo y verticalización de ese espacio como hábitat de los irregulares) tenderá a anular parte de estas territorializaciones ilegales; ¿porqué no proponer alternativas a esa supresión?".

Efectivamente, ¿por qué no? Con el proyecto que denomina *Cartografías para a remocao*, González re-imagina las favelas, mediante las técnicas analógicas y digitales.

El interés del artista por las arquitecturas humanas y la intervención fotográfica creció a partir de una serie de proyectos anteriores que comenzó con *Rooms* (1998) que consistía en la creación de unas estructuras, "cajas" dentro de las cuáles fotografiaba personas. Estas imágenes se montaban luego y se representaban como instalaciones, dando como resultado lo que la crítica de arte Rosa Olivares describe como una "colmena humana". A este proyecto le siguió *Situ Acciones* (2001) que presentaba la manipulación digital de imágenes de destartalados edificios de Cuba. Ambas ideas se unen

a su acercamiento a las intensamente densas favelas de Sao Paulo, similares a las colmenas.

González enfoca su radical Cartografía desde una postura humanista, reconociendo primero que el enfoque del gobierno del traslado urbano no tuvo en cuenta los deseos y anhelos de los propios habitantes de las favelas. Para él, el Proyecto Cingapura fue, "fallido porque, entre tantas otras irregularidades, fue un proyecto que no desplegó un plan de arquitectura y urbanismo, que no discutió la intervención con sus moradores y que abandonó las viviendas ya ejecutadas al deterioro, deterioro insular dado que la favela crecía en torno a una edificabilidad vertical proscrita entre las barracas." Por un lado están aquellos habitantes que desean permanecer al margen de la sociedad, existiendo en ese estado de cambio imaginado en las "Zonas" de Bey. Para Bey, la sociedad en continuo movimiento, sin permanencia y con sus propias reglas internas representa un ideal. Por otro lado, el estado busca crear "orden y progreso", tal y como se insiste en el lema de Brasil, reducir la pobreza y el crimen, convirtiendo a los habitantes en pagadores de impuestos. Este orden requiere inevitablemente catalogación, definición de las líneas de propiedad, asignación de nombres y números para poder convertir las "Zonas" en distritos delimitados, sujetos a impuestos.

Retomando las palabras de Bey, González escribe "También había una intención emboscada: la de que todos los sin tierra, los sin ley, los tapados, los invisibles al sistema quedaran, por fin, catalogados, es decir; que se les prescribiera un cierto tipo de moralidad, dado que se les abastecía de un uso de su espacio predefinido."

En lugar de ello, González preferiría ver una actualización del Proyecto Cingapura "una propuesta personal de arquitectura sostenible", que altera pero acepta "a las barracas o chabolas preexistentes pero de forma sensible a los hábitos y costumbres de sus moradores; moradores que, por otra parte, han vivido en esos asentamientos durante décadas. Esto supondría cambiar" áreas de exclusión social en mapas de inclusión ciudadana" y mantener una „natural" motilidad atenta a ese crecimiento urbanístico no planificado". Se trata de una radical visión orgánica de la comunidad.

González proporciona imágenes de su revolucionario asentamiento que fotográficamente describen una "intervención personal que mimeticen o atiendan a dichos recursos favela-

dos respetando su aleatoriedad y disparidad pero higienizándolos y consolidándolos estructuralmente en torno a una indiferenciación, que les es propia, de lo público y lo privado." De este modo González opone las estructuras verticales propuestas por el gobierno mediante una serie de imágenes de hasta 9 metros de longitud, panorámicas digitalmente manipuladas, que incorporan mejoras en infraestructura. Utiliza el Photoshop mostrando modernas comodidades, cubículos, y contenedores para vivir, materiales de construcción más sólidos etc. Sus imágenes son horizontales e infinitamente dilatables como reflejo de su anhelo por ver una sociedad en movimiento, aunque, una más sana y sostenible.

Sus obras representan una arquitectura de "motilidad "natural' atenta a ese crecimiento urbanístico no planificado". En última instancia, su manifiesto visual, si se llevase a cabo "posibilitaría que se generase un tejido empresarial en torno a barrios marginales con escasas vías de sostenibilidad. A su vez se conocería a cada barrio por el edificio o conjunto de ellos que lo conceptuase sin dañar su modo de vida pero incrementando su inserción social, sería, en cierto modo, su emblema, su señero e incluso su identificador estético." Es un fotógrafo, artístico, político. Para él "Este intraviaje… ha sido realizado fotográficamente con injerencias digitales desde una idea tan simple como perfectamente ejecutable". Se plantea la cuestión, Efectivamente ¿por qué no?

Desde un punto de vista idealista, las panorámicas imágenes de Dionisio González son el estandarte para una revolución arquitectural, socialmente sostenible, que llevar a cabo en las favelas.

Cristina **Lucas**

Cristina Lucas llega a la fotografía como artista de performance y videógrafa, sirviéndose de este medio para documentar sus performance y empleando la fotografía con el fin de cuestionar las estructuras patriarcales de las imágenes.

En, prácticamente, todo su trabajo cuestiona la aceptada sabiduría de la imagen, tal y cómo se transmite en los cuentos infantiles, u otros modos de ordenar el mundo. Su estrategia, en general, es invertir los géneros. Toma escenarios clásicos o parábolas que hayan sido, profundamente, incrustados en la mente Occidental y sustituye mujeres por hombres en las historias.

En relatos como el bíblico Caín y Abel, Cristina penetra hasta el corazón del asunto insertando a "Las hijas de Eva" en el escenario básico del conflicto fraticida entre pastores y nómadas, narrado en el Génesis 4:1-16, en el Corán 5:26-32 y en el Libro de Moisés 5:16-41.

En la versión de Lucas, *Caín y las hijas de Eva* (2008), también son hermanos pero avanzan en la historia por caminos tan distintos que nadie puede saber si acabarán cruzándose de nuevo. "Me refiero a ese dualismo de la historia, por un lado la oficial, que es la bélica y masculina de los grandes relatos, y la femenina, del día a día más cercano". Caín acaba con su hermano y este primer conflicto le convierte en el dueño del paraíso". Para Cristina esto es significativo porque "Sin duda este antecedente da paso a todas las demás guerras en las que está en juego el territorio y desde aquel primer momento hasta nuestros días son muchas las cartografías y los Caínes que han conquistado y dibujado sus paraísos a costa del de los otros" De este modo, Caín se asegura su puesto, marca su territorio, se impone por la fuerza. Él es el primer asesino y el nuevo gobernante del Paraíso post-caída. Se convierte en suyo el Jardín del Edén…

Lucas inserta, como ya se ha señalado, lo femenino en el cuento sirviéndose de estereotipos femeninos, el enigmático retrato de una mujer llamada "Cristina", varias Bailarinas y varias mujeres en jardines botánicos, metafóricamente, situadas en el Jardín del Edén. Cristina Lucas da un giro a su análisis aludiendo a cuentos infantiles más modernos. La imagen de "Cristina" presenta a la protagonista tirándose del cabello hacia arriba, mientras se mantiene en pie sobre las puntas de sus pies. En ella está haciendo referencia a las clásicas historias del Baron von Münchhausen y Rapunzel, de los Hermanos Grimm, los célebres filólogos alemanes.

La alusión simultánea a ambas historias es notablemente ingeniosa y sutil. Cristina escribe al respecto, "He tomado como referencia dos fábulas, la del Barón de Münchhausen, quien, quedando atrapado en el lodo, se tiró tanto de la coleta, que logro sacarse a si mismo y a su caballo de aquella ciénaga; pero también la de la querida princesa Rapunzel atrapada en la torre con sus largos cabellos pero, esta vez, Rapunzel no espera a que el príncipe le trepe por sus trenzas, sino que se salva tirándose ella misma". Es una doble fábula, nuevamente codificada como narrativa feminista sobre el metafórico otorgamiento de poderes, hazlo tú misma.

Otras dos piezas entrelazadas *Pantone* (2007), un video de 41 minutos de duración y *Las Licencias Políticas* (2007), una serie de pinturas, que se subtitulan como *Una Historia de Cainismo*. Aquí Lucas se sirve de Pantome, el sistema de control adorado por los diseñadores gráficos, para colorear un mapa político mundial, en el que se registra cada invasión documentada desde 500 a.C. "Cada cambio de tamaño implica una invasión, cada cambio de color un cambio de identidad y así, segundo a segundo, las manchas de colores se modifican, conformando nuestro mundo presente", explica Cristina, "Se trata de unas composiciones cartográficas que son apreciadas de modo distinto dependiendo de la procedencia del espectador".

Habla (2008) es un video de siete minutos de duración que toma como punto de partida el famoso Moisés de Miguel Ángel. En la historia tradicional, al finalizar su escultura, Miguel Ángel, le golpeó en la rodilla ordenándole que hablase. La protagonista femenina, Cristina Lucas, interpretándose a sí misma y, simbólicamente, a Miguel Ángel también, exige a la escultura explicar el sistema patriarcal de las tres religiones. Frustrada a causa del silencio del Moisés, asalta la escultura con un martillo, golpeándole la rodilla primero y pidiendo explicaciones. Frente al inquebrantable silencio del Patriarca, se sube en la estatua y apalea su cabeza con el martillo. La joven reconstruye la audacia de Miguel Ángel y, en un giro freudiano, el parricidio de Edipo.

Las imágenes de los trabajos de Cristina Lucas son sublimes y ridículas, pero convincentes en su cuestionamiento de los sistemas patriarcales que controlan el mundo y que han existido a lo largo de milenios para subyugar a la mujer. Por la fuerza del argumento, así como el acceso a las herramientas, las hijas de Eva, y por ende Cristina Lucas y su marco de mujeres enojadas, obtienen su simbólica venganza.

Chema **Madoz**

No existe fotógrafo alguno en ningún lugar que pueda llegar a tocar la inteligente sencillez de las bromas visuales que crea Chema Madoz. Con sus construcciones de juegos ópticos, delicadamente fotografiados, Madoz recoge la herencia que dejaron el Dadaísmo y Surrealismo de Marcel Duchamp, Man Ray, Rene Magritte y Meret Oppenheim. De la manera más fina y elegante, su trabajo responde a preguntas que

no se han llegado a plantear, ni siquiera se han llegado a imaginar.

La obra de Madoz se basa en esta adivinanza: aquí está, ¿cómo ha llegado a ser? El hecho de que el artista no titule sus obras hace que la responsabilidad de dar sentido a lo que está ocurriendo en cada imagen individual, recaiga sobre el espectador. Lo imposible, o al menos lo improbable, se combinan. Hablando sin rodeos, es justo ahí donde reside la diversión y la atracción de su arte. Al igual que Man Ray y uno de sus primeros readymades, *Cadeau* (Regalo) de 1921, la plancha con clavos incrustados en su base, Madoz inventa objetos inverosímiles, una yuxtaposición de letras que deletrean "copa" formando en realidad la imagen de ese vaso, una pistola grapadora que se mide con una regla cuyos milímetros son marcados por grapas, un camino cuyas piedras son en realidad charcos, una hoguera que se forma a base de lo que claramente son lápices, por ejemplo. Al igual que las imágenes más conocidas de Magritte, las nubes baguette flotantes, *La Légende dorée* [La leyenda dorada], (1958), o la de la sirena invertida, *L'Invention Collective* [La invención colectiva] (1935), un cuerpo de mujer cuya cabeza y parte superior del cuerpo son las de un pez, responden a preguntas similares: ¿Qué parecería si…? Para este asunto, *Le Déjeuner en Fourrure* [El desayuno forrado en piel] (1936), (también fotografiado por Man Ray), es, como las sandalias, totalmente inútil, pero extremadamente divertido de observar. Otro ejemplo clave del juego visual de Madoz es un reloj en el que todas las horas apuntan a las 5.

Efectivamente, los instrumentos de la racionalidad, relojes, transportadores de dibujo, compases y relojes de sol son subvertidos con un humor brillante, para producir los chistes más sutiles. Algo así como si M.S.Escher hubiese trabajado con Groucho Marx. El tema de las variaciones de los relojes de sol de Madoz es un caso aparte. En uno utiliza el tacón de un zapato de mujer como gnomon. Para otro utiliza un rastrillo. Otra serie muestra cinco relojes de sol presentados como en un hotel internacional con los nombres de sus respectivas ciudades bajo cada uno de ellos: Helsinki, Nueva York, Roma, París y Los Ángeles. Todos ellos apuntan a la una de la tarde, una lógica imposibilidad.

Llegando más allá de las ideas surrealistas sobre construcciones imposibles, Madoz se recrea con elegancia en el juego visual de replantear los objetos, transponiéndolos fuera de su

contexto lógico para introducirlos en uno nuevo que adquiere una lógica visual propia. En una imagen anterior, un pasamanos se sustituye por un bastón que continúa ofreciendo seguridad y estabilidad, pero bajo nuevas circunstancias. En otra famosa serie, unos tirantes sustituyen la firme espalda de una clásica silla de madera. Aquí la forma del elástico recuerda a la de la fina artesanía de la madera. Probablemente, la silla es igualmente útil, pero el propósito original de los tirantes, sujetar los pantalones, se ha subvertido y alimenta a los dioses de la estética que se contentan con esta perversión de la lógica. De la misma manera, en otra imagen, lo que parecen ser remaches de seguridad de placas, aparentemente de acero, al observarse con detenimiento, se revelan como agua, o más bien, gotitas de gelatina. Lo establecido se revela para ser libre.

Donde mejor se observa el interés de Madoz por el uso irracional de los objetos racionales, es en su imagen de una lupa que reposa sobre la página derecha de un libro que cita tanto a Ferdinand de Saussure, uno de los fundadores de la semiótica o ciencia que estudia los signos, como, inevitablemente, a Magritte cuya famosa obra de la pipa, titulada *Ceci n'est pas une pipe*, (Esto no es una pipa) (1928-29) también se conoce como *La Traición de las Imágenes*. En la parte izquierda del libro, las letras y palabras parecen haber sido quemadas por el efecto de la lente. Las palabras aumentadas de la página derecha, sin embargo, hacen referencia a la idea de Saussure sobre la arbitrariedad de los signos. Una leyenda por encima dice lo siguiente: "Una palabra empleada para un objeto puede ser otra palabra también. El objeto puede ser remplazado por la palabra. La intercambiabilidad y la reemplazabilidad destruyen la credibilidad de los signos establecidos en ambos lados." Esta es la verdadera raíz del juego de Madoz. Donde replanteaba objetos ahora replantea significados. Los objetos de sus imágenes son traicioneros. Lo lógico se vuelve ilógico. Nada es lo que parece, ni juega el papel asignado en nuestro sistema, y mucho menos, en nuestra experiencia cotidiana. A pesar de la seriedad del intelectual juego de signos y significados, la obra de Madoz es sutilmente divertidísima.

Lo que resulta tan atrayente del arte de Madoz es esa capacidad vestigial, que de alguna manera, en esta era del Photoshop, aún se mantiene fiel a la fotografía. Una cosa es tener la pictórica imaginación de combinar objetos inverosímiles o crearlos; por ejemplo, la tuba en llamas de la *La decouverte du feu* [El descubrimiento del fuego] (1934-1935) de Magritte. Otra cosa es hacer esto mismo en una fotografía. Su obra se basa en la gelatina de plata para crear imágenes en blanco y negro. Algunas de las fotografías poseen ese algo de la magia del cuarto oscuro, pero mayormente crea sus construcciones y las fotografía empleando métodos tradicionales. Está ahí en la fotografía, piensa el espectador, por lo tanto debe ser real.

La libertad de la imaginación, la libertad para imaginar lo inverosímil y convertirlo en algo seductor y aparentemente real es, en última instancia, lo que hace Chema Madoz en sus creaciones fotográficas. Sus insólitos objetos de deseo son fantasías reales, expresadas mediante la magia de la fotografía.

Anna **Malagrida**

Típicamente, Anna Malagrida adopta la posición de una voyeuse, alguien que siempre está mirando a hurtadillas a través de las ventanas de cerca o en la distancia, para ver todo aquello que sucede tras el cristal, una barrera entre la esfera pública y la privada. O eso podría parecer. La opacidad o transparencia de las ventanas de un edificio moderno y la ausencia de cortinas o uso de las mismas, es un reflejo de la condición humana actual. También ha sido un símbolo en la pintura desde los tiempos del Renacimiento, alcanzando su punto culminante con Johannes Vermeer y Diego Velázquez en cuyas pinturas espejos y ventanas abrían perspectivas a dimensiones interiores del alma y ofrecían comentarios de personas más allá del marco o, en el caso de reflejos parciales o deslustrados, imperfectos espejos, un poquito de cada, simultáneamente.

En los países Escandinavos y en los Países Bajos, en particular, las cortinas normalmente se dejaban abiertas a la vía pública, con el fin de demostrar que ninguna indecencia estaba ocurriendo en la casa. Hoy en día, cuando mucha gente cuelga su vida entera, incluyendo sus proezas eróticas, en Internet, a disposición de todo el que quiera verlo, otra afirmación se ha establecido: la vida es una performance en la que siempre hay implicada una audiencia. La Privacidad, parece ser, ya no es deseable.

Malagrida ha trabajado con esta idea durante algunos años y ha explorado, aunque a primera vista, la imagen de gente ante la pantalla de la televisión, *Telespectadores* (1999) e *Interiores* (2000-2002). La primera serie retrataba a sus amigos en soledad, sumergidos en el frío azul de sus aparatos de televisión, perdidos en sí mismos, en la anomia de la gran ciudad. *Interiores*, por otro lado, tendía a presentar la vista a través de espejos, de vastos cristales o de dobles ventanas de los edificios modernos. Las imágenes son de personas, generalmente solas, aunque a veces en pareja, viviendo como abejas en las celdas de su colmena. Al contrario que las abejas, el ser humano urbano y moderno no está predeterminado para desempeñar roles masivos.

De este modo, los sujetos de Malagrida no se comunican entre ellos. Durante el día puede que vayan al trabajo, interactúen con otras personas, o no, y regresen a sus fragmentadas solitarias existencias. Algunas imágenes sí muestran eventos sociales o familiares, pero son escasas. Cada una de estas instantáneas se convierte en escenario para el monólogo de un solo individuo, como los personajes de las obras más duras de Beckett. En las instantáneas donde se muestran varias figuras, puede imaginarse una estructura narrativa, tan fuerte es nuestro deseo como espectadores de insuflar vida y sentido a sus personajes, cuando probablemente no tengan ninguno; siendo estos los aplastantes efectos de la vida de las grandes ciudades, de la frenética carrera que denominamos vida moderna.

Sin embargo, no todo es lo que parece. Anna Malagrida tiene una mirada aguda para el detalle y un sentido del humor que devuelve la vida a las escenas más, literalmente, abandonadas. En su trabajo más reciente, realizado en Cadaqués, pueblo mediterráneo conocido por la Casa-Museo de Dalí, ddescribe como individuos han, temporalmente al menos, reclamado y marcado como suyo una construcción de apartamentos. En *Point de Vue* [Punto de Vista] (2006), toma como punto de partida el Club Mediterranée, complejo turístico construido durante el boom del todo vale, recientemente cayendo en el olvido. Los edificios, erigidos demasiado próximos al mar, representaban el punto culminante del capitalismo agresivo y sus intentos de producir *faits accomplis*, por medio del soborno a políticos y empresas constructoras. En este caso, se detuvo la construcción del Club Med y se abandonaron los edificios, presumiblemente para ser demolidos.

El título que Malagrida utiliza, Point de Vue, juega un doble sentido en francés. Por un lado refiriéndose a la posición y perspectiva o punto de vista del espectador y significando, asimismo, poco que ver. Como puede observarse en las imágenes tomadas desde el interior de los edificios (enfoque inverso al habitual de Malagrida), las estructuras están alarmantemente cercanas al agua. En su abandono, los edificios han sido tomados por una presencia humana oculta, como algo sacado de una de las distopías situadas en la costa Mediterránea de J.G. Ballard. El polvo se ha asentado en el interior de las ventanas y sal, spray y suciedad en el exterior. Varias personas anónimas han dejado sus marcas, literalmente, en ambas superficies, garabateando con las yemas de los dedos mensajes amorosos, dibujos, pintadas y graffiti políticos. Estos artefactos de autores desconocidos reclaman los edificios en narrativas personales, no vistas en las estructuras corporativas de las grandes ciudades, que se reflejan en sus trabajos previos. Estas imágenes son más impactantes porque denotan una voluntad de controlar más que de ser controlada por las estructuras y los sistemas que las producen. La sutileza de la visión de Anna Malagrida se expresa en la transparencia de los actos humanos, de sus ocultos sujetos a medida que buscan reafirmarse contra el aplastante anonimato.

Ángel **Marcos**

La fascinación por el paisaje urbano en desarrollo ha sido el tema predominante en la obra de Ángel Marcos a lo largo de su carrera. Incluso uno de sus primeros trabajos *Paisajes* (1997), que representaba un escenario más rural, incluía artefactos fabricados por la mano del hombre. Sus obras de Nueva York y Cuba ponen de relieve un trabajo mucho más urbano, describiendo un cambio en curso tal y cómo muestran sus imágenes. Sus instantáneas más recientes de China, tomadas en 2007, son un intento de fijar en papel fotográfico la velocidad vertiginosa a la que está cambiando la sociedad china, centrándose en las mega ciudades de Shangai, Beijing y Hong Kong y examinando las contradicciones internas de la carrera frenética que está llevando a cabo China para abrazar el desarrollo económico.

En los últimos quince años aproximadamente, China ha sido la casa de trabajo de bajo coste mundial y muchos de sus habitantes han cosechado los beneficios de la proclama de Deng Xiao Peng. "Hacerse rico es glorioso", el boom de las ciudades de la costa Este han alterado el paisaje tradicional chino por completo. Desapareciendo, desapareciendo, sino ya desaparecidas están las tradicionales casas con patio chinas, los *hutongs* y en su lugar los masivos edificios de apartamentos o en los nuevos suburbios, las villas que no estarían fuera de lugar en el Sur de California. Relucientes torres de oficinas, enormes fábricas y avenidas marcan el nuevo rostro de una China inundada en un frenesí capitalista de publicidad de neón, que grita las últimas modas para ser emuladas y los últimos productos para ser comprados.

Ángel Marcos, como tantos otros fotógrafos occidentales, se siente impresionado por la escala y ritmo del cambio en China. Sus instantáneas, sin embargo, contienen artefactos de la China antigua más tradicional, aún no sumergida o eliminada de este nuevo "Gran Avance". En varias de sus imágenes vemos como los antiguos edificios de madera han sido desmantelados, para hacer sitio a los nuevos edificios como esos que aparecen en el fondo. Mao en su prisa por re-hacer China en los años 50 dijo "se debe destruir para construir; con la palabra destrucción en la mente ya estamos construyendo". El coste humano que implicaba no se tuvo en consideración. Esto puede verse en otra de sus imágenes, en la que gente acampa en un campo desierto al margen de otra conjunto de torres. Millones de personas han sido desplazados al lado de las grandes presas y de las nuevas construcciones de las ciudades. Millones han acudido desde el campo para trabajar en las fábricas o para la construcción de los nuevos edificios. Pero con la arbitraria facilidad del poder, una vez se acaba el trabajo (del mismo modo que ocurrió con la construcción de las instalaciones olímpicas), los trabajadores "son invitados a volver a casa".

Marcos es consciente de estas contradicciones. Sus fotografías de la "Nueva China", casi invariablemente incluyen algún elemento humano, diminutas figuras corretean entre la tóxica neblina bajo las torres. Un barco tradicional se transforma en un luminoso anuncio, nada más y nada menos, que para Kentucky Fried Chicken, cuya comida rápida se ha convertido en una declarada moda para los nuevos ricos de las grandes ciudades. Marcos utiliza su cámara como haría un arqueólogo, recopilando evidencias de una situación particular. La cámara le permite congelar detalles del cambio, a ve-

ces, aventurándose en las tradicionales avenidas y patios de áreas, que pronto serán destruidas, de ciudades cuyos nuevos edificios ejemplifican todo aquello que es aparentemente moderno y poderoso. Presta especial atención a la vibrante mezcla de señales (vallas publicitarias, carteles, pantallas de plasma) que reflejan el caos del cambio en la China actual. (No es de extrañar, que su siguiente proyecto fuese un examen de Las vegas, ese nexus del capitalismo norte americano que corre desenfrenado, con su brillo y su polvo).

Actualmente, China se encuentra en un estado de cambio total. Las autoridades se aferran al poder en medio de la multitud de fuerzas disgregadoras de las nuevas élites del dinero y de una creciente clase media, el auge de Internet y el contacto con otras formas de vida que suponen los viajes. La armonía tradicional de China, sus paisajes y su orden social se están haciendo añicos. Ángel Marcos ha capturado estos momentos de transición congelando en papel la desaparición de lo que un día fue y la aparición de lo que un día será. Como haciendo eco a Roland Barthes quien dijo que la fotografía siempre estuvo implicada con la muerte y la desaparición, las escenas que ángel Marcos presenta nunca más volverán a verse.

Alicia **Martín**

"Cuando fue proclamado que la Biblioteca contenía todos los libros, la primera impresión era de una extravagante felicidad. Todos los hombres se sentían como los dueños de un intacto y secreto tesoro. No había ningún mundo personal o mundial cuya elocuente solución no existiese en algún hexágono. El universo estaba justificado, el universo de repente usurpaba las ilimitadas dimensiones de la esperanza".
Jorge Luis Borges, *La Biblioteca de Babel* (1941)

Durante muchos años, Alicia Martín habitó un mundo artístico literal. Ha emprendido construcciones y deconstrucciones del tipo que un gran Jorge Luis Borges tardío albergaba en su mente y representaba a través de sus arrebatadoramente inteligentes, enigmáticos y laberínticos textos. Borges propuso mundos de palabras y mundos de libros, una biblioteca infinita que era la suma de todo el conocimiento que siempre fue y que siempre será. Dentro de la fantasmagoría de su mente él era la totalidad de las posibilidades personificadas por todos esos maravillosos libros atestados de ocultos cono-

cimientos y perspicacia psicológica.

Alicia Martín ha puesto este concepto a prueba con sus construcciones de atestadas estanterías y bibliotecas. Sus instalaciones consisten en innumerables libros dispuestos en, aparentemente, infinitas estanterías, que parecen proponer la suma de todo el conocimiento, igual que en la breve historia de Borges, *La Biblioteca de Babel*. Otros trabajos tratan el colapso o la explosión de escenarios domésticos, sillas y mesas, objetos íntimamente relacionados con el acto de leer. Citando a Borges, "La verdad es que la Biblioteca incluye todas las estructuras verbales, todas las variaciones posibles permitidas por los veinticinco símbolos ortográficos, pero ni un solo ejemplo de sinsentido absoluto" y continúa "En esa época también estaba la esperanza de que la clarificación de los misterios humanos básicos (el origen de la Biblioteca y del tiempo) se pudiese encontrar. Es plausible que estos sepultados misterios pudiesen ser explicados en palabras: si el lenguaje de los filósofos no es suficiente, la multiforme Biblioteca habrá producido el lenguaje precedente requerido, con su vocabulario y su gramática". Hasta el momento todo bien.

Una Biblioteca, infinita o no, es también una forma de objeto artístico, un archivo y en última instancia, un Wunderkammer que de alguna manera refleja la inteligencia de la persona que acumula todos esos vastos detalles. Pero igual que en la historia bíblica, aquellos que buscaron lo universal en la Torre de Babel fueron abatidos por su presuntuosa búsqueda del conocimiento infinito que solo Dios poseía, ofendieron a Dios. Así, en otras instalaciones Martín nos presenta estanterías colapsando bajo su propio peso y libros atestando estanterías y laberintos.

La relación del hombre para con la palabra escrita y para con Dios se encuentra codificada en el Islam, referencia para esas religiones basadas en un texto divino revelado directamente por Dios. Nosotros "Personas del Libro" estamos bendecidos y condenados a su vez a buscar la divinidad en la palabra escrita. Sin embargo, esto es una farsa peligrosa tal y como Borges, él mismo bibliotecario, explica sin rodeos: "Tú que me lees, ¿estás Tú seguro de entender mi lenguaje?"

La arrogancia de buscar el conocimiento infinito llevó al colapso de la Torre de Babel. Conduce las atestadas estanterías de Martín. Nos dirige a nosotros a Internet y a la presunción de que todo lo que aparece en Wikipedia es correcto.

Con sus instalaciones infinitamente inteligentes, aquí elegante pero sencillamente representadas por medio de fotografías, Alicia Martín plantea esta fábula aleccionadora.

Mireya **Masó**

La video artista y fotógrafa Mireya Masó ha pasado los últimos diez años examinado la interacción del hombre con la naturaleza. Tanto si se trata de una observación directa en parques urbanos, santuarios de animales o la más lejana Patagonia, aporta su ojo crítico apoyado por su firme cámara, a la sociedad y su manera de tratar a los animales. La suya es una mirada incansable pero tierna.

Masó se concentra en los parques en sus múltiples variaciones, no es de extrañar, dado que estos representan nuestra aproximación más cercana al Paraíso y al Jardín del Edén. La palabra "paraíso" proviene del antiguo persa "Û—œ?", pronunciado "Pardis" y significa "jardín amurallado". Ya sea físicamente vallados como los Safaris o simplemente indicados por líneas en un mapa, un parque representa un área controlada por el hombre y por lo tanto es el lugar dónde el hombre ejerce control, para mejor o para peor, por encima del mundo natural y sus animales.

Mahatma Gandhi dijo en una ocasión "cuanto más indefensa sea un criatura, más merecedora es de protección por parte del hombre frente a la crueldad del hombre". Masó toma esta cita como el punto de partida de sus investigaciones. Uno de sus primeros trabajos *It's Not Just a Question of Artificial Lighting or Daylight* (2001-2002), estudia cómo los parques, concretamente los de Londres en este caso, afectan no solo a los animales y su entorno creado artificialmente, sino también a cómo estas estructuras cambian a los humanos. El simbolismo del control y del paisaje, del dominio sobre el mundo natural según se indica en la Biblia, se hace más claro en dos videos que abordan, más directamente, la posición del animal en un mundo hecho por el hombre.

Circo (2002) trata sobre animales que viajan de pueblo en pueblo en los que actúan, en lo que, eufemísticamente, denominan "actos animales". Es un severo conjunto de obras. Más reciente es *Cielo de Elefantes* (2002-2004), serie realizada durante la estancia de Masó en el Elephant Nature Park de Tailandia, en el que los elefantes traumatizados por experiencias de trabajo o circos, eran rehabilitados. Es un tra-

bajo que posee una gran sensibilidad, que además tiene en cuenta el enfoque, más holístico, de los habitantes de Karen hacia el hombre y los animales.

Los Karen le enseñaron su historia de cómo creen que el elefante llego a ser. Según la leyenda, una mujer fue transformada en elefante tras desobedecer a su marido. Forzada a comer hojas de bambú, fue engordando gradualmente dejando a su familia sin comida. Como castigo, la mujer-elefante fue enviada a los bosques para trabajar transportando árboles. Así, el antropomorfo elefante, comparte muchas de las cualidades humanas, incluyendo una mirada conmovedora, una gran gentileza además de su legendaria memoria y habilidad para reconocer individuos.

EL tiempo que Masó estuvo con los elefantes y el evidente amor y respeto que por ellos siente, queda patente en la gracia y delicadeza con la que fotografía a estos animales, ciegos y sin colmillos así como muy sanos. Sus obras también sitúan a los elefantes en el paisaje y aprovechando su gran volumen y color de piel, utiliza la perspectiva para, sugestivamente, convertir sus formas en colinas de las que crecen árboles y arbustos. Son, como ella demuestra, una parte viva de la Tierra con la que están en armonía. Fotografía elefantes en sus grupos sociales, interactuando entre ellos. Nos los muestra bañándose en ríos, jugando o de otra manera, vagando en libertad.

La cultura de los Karen, indiscutiblemente holística y saludable, une al hombre y al elefante en una armonía más natural de la que pueda existir en cualquier otra parte. Masó muestra como los Karen son una gente más cuidadosa y protectora con la naturaleza, más humanos que muchos de nosotros, humanos del mundo urbano con sus paisajes ordenados y sus crueles espectáculos de animales. Por algo dijo también Gandhi aquello de "la grandeza de una nación y su progreso moral puede ser juzgado por el modo en que sus animales son tratados". Deberíamos tener en cuenta sus palabras, parece querer decirnos Masó con sus videos.

Posiblemente, la fotografía más reveladora de la armonía que existe entre los elefantes rehabilitados y sus vecinos humanos, es la bella imagen de la extendida trompa de un elefante encontrándose con el extendido brazo de un humano. Poéticamente, Masó le da el título de *Miguel Ángel*, haciendo referencia a la célebre imagen del techo de la Capilla Sextina, en la que Dios alarga la mano hacía a Adán,

el primer hombre, aún inocente en su Paraíso, antes de la Caída y antes de que hubiese muros rodeando el Jardín. Incluso Gandhi habría estado de acuerdo.

José María **Mellado**

Las primeras fotos de Nicéphore Niépce (ca. 1826) y (1835) eran vistas desde la ventana del jardín de su creador. Así, desde sus comienzos, la fotografía se interesó por la representación de la naturaleza y del medio ambiente artificial. Los orígenes de la fotografía también tuvieron lugar en el apogeo del Romanticismo tanto en poesía como en pintura cuyos máximos exponentes fueron el poeta inglés Percy Brysse Shelley y el pintor alemán Caspar David Friedrich. Friedrich, en particular, creó un estilo pictórico que se llegó a conocer como el Romanticismo Sublime, con su énfasis en la interpretación de la exaltación y espiritualidad del paisaje. Es digno de recordar que los Románticos trabajaban en una época en la que la Revolución Industrial se extendía Europa, transformando el paisaje y posibilitando los viajes a mucha más gente que nunca antes. Era una época en la que la gente temía que la Madre Naturaleza pronto se vería asfixiada por una capa de humo y envuelta por redes ferroviarias. Los poetas y pintores exaltaron este supuesto último suspiro de la Naturaleza, viajaron a tierras lejanas y lo celebraron con imágenes y palabras. Entre los pintores ninguno alcanzó la fama de Friedrich cuyas obras más destacadas fueron *Caminante ante un Mar de Niebla* (1818) y *El Mar de Hielo* (El Naufragio del Esperanza) (1824). Lo que no se recuerda es que Friedrich combinaba disparatados elementos en sus pinturas de naturaleza para conseguir sus sublimes imágenes. En otras palabras, Friedrich en sus intensamente evocadoras imágenes, empleaba técnicas que hoy en día utilizamos en Photoshop para producir imágenes que a nuestra vista sean más bellas, más sublimes y por lo tanto más verdaderamente naturales.

José María Mellado es un poeta de la sublimidad fotográfica. Sus imágenes, en general, son tomadas en las intersecciones entre el hombre y la naturaleza, mostrando fábricas, barcos en activo o abandonados, campings y varias estructuras hechas por el hombre. Con un ejército de técnicas digitales a su mando, es el autor de dos libros sobre fotografía digital, conferenciante habitual sobre este tema y actualmente Presidente de la Real Sociedad Fotográfica, produce imágenes que trascienden la fotografía convencional mientras que retiene el aparente reclamo de verosimilitud de la fotografía.

Mellado transforma sus imágenes, por supuesto, pero con una cierta comprensión, "Sí, las transformo. No estoy interesado en ser fiel a la naturaleza. El paisaje natural como tal es bello, pero no es eso en lo que estoy interesado. En estas transformaciones no hay límites. Lo que no hago es incluir objetos, personas o animales que no se encontrasen en la realidad". Ajusta sutilmente sus colores, embellece los tonos para obtener una efecto dramático que puede ser descrito cómo más real que la realidad, dicho de otra manera "híper-real".

A nivel metafórico, las transformaciones de Mellado, por un lado, destacan la intervención del hombre en la naturaleza y, por otro, se aprovechan de las técnicas del hombre para obtener sus ópticamente mejoradas imágenes. Estas increíbles nubes sobre una planta geotérmica en Islandia recuerdan a las neblinosas montañas de Friedrich. Los rojos tubos del primer plano que más adelante serán usados para conducir el vapor que calentará los hogares e invernaderos se sitúan en una profundidad de campo infinita, bajo un Romántico cielo, un remolino de niebla. Redes de pesca bajo lonas toman la dramática forma de unas montañas. Una casa bajo las grises nubes de una tormenta parecen salidas de la mano de A. C. Wyeth, ese maestro americano del sublime moderno. Un barco hundido en el legendario Lago Ness de Escocia está poéticamente reflejado en las tranquilas aguas del lago cual sueño perdido. En otra imagen de Islandia dónde la luz natural es de por sí sorprendente, la señal de lo que parece una carretera perdida, divide las invisibles líneas de una carretera de lava en medio del país. Las intervenciones de Mellado bordean el filo de lo perceptible. Apenas nos damos cuenta de ellas. Nos afectan subliminalmente. Sus imágenes solo se hacen posibles digitalmente, a pesar de ello nos resultan tan reales e impactantes como cualquier obra producida por el Romanticismo. José María Mellado demuestra que la fotografía realmente puede ser "la nueva pintura" además de que es un poeta de lo sublime digital que se sirve de técnicas ensalzadoras para expresar su arte en una manera en la que la fotografía convencional no puede.

Rosell **Meseguer**

Los indiscutibles símbolos de poder, búnkeres militares, fábricas y minas son una constante en la fotografía, algo que no es ajeno a Rosell Meseguer. Cierto es, que en gran medida, representan objetivos fáciles para una oportunidad fotográfica superficial. La transitoriedad del poder es fácilmente descrita y parodiada por poetas de pluma y poetas de cámara. Uno solo tiene que pensar en el Ozimandias de Percy Bysshe Shelley.

Conocí a un viajero de antiguas tierras
que dijo: dos grandes piernas de piedra
sin tronco, están en el desierto. Cerca, medio hundido
en la arena, yace un rostro destrozado. Cuyo ceño,
y labios fruncidos, y despectivos aires de dominio,
cuentan que su escultor bien leídas las pasiones
que aún sobreviven, sellólas sobre estas cosas sin vida
con la mano y corazón de aquel que las tallaba.
Y en el pedestal aparecen estas palabras:
"Me llamo Ozimandias, Rey de Reyes.
¡Contempla mis obras, tú, Poderoso y desespera!"
Nada permanece. Alrededor de la decadencia
de esta inmensa ruina, ilimitada y desnuda
se extiende lejana la arena solitaria.

O en Por las tierras del Cid, Paisajes del alma de Miguel de Unamuno:

"¡La Reconquista!
Nuestro Cid tenía cosas que hacían hablar a las piedras
¡Y ahora las piedras sagradas de esos páramos nos hablan!

Las cosas van más allá en las poéticas imágenes de Meseguer, tanto personal como literalmente, y la imagen se invierte. Más que mirar a una determinada estructura, como los búnkeres que aparecen en su *Metodología de la Defensa, Batería de cenizas* (1999-2006), ella interioriza la vista y fotografía desde los ahora abandonados búnkeres, mirando hacia los nuevos horizontes de la España moderna.

Nacida en el punto de transición de la democracia española, en Orihuela, (Alicante), Meseguer creció en Cartagena, en la costa mediterránea. De niña visitó las minas de sal y el puerto de la zona, además de los búnkeres abandonados que datan de los años 30 y 40. La sal que se extraía de las galerías con sus nitratos de plata, era conocida en la antigua alquimia española por sus propiedades sensibles a la luz, como en *Luna Cornata* o Luna cornuda. Las propiedades de la introspección

de los descensos a las minas, se reflejan en la mirada invertida de Meseguer, desde los búnkeres hacía la costa.

Estos Bunker que defendían la "Antigua España" de enemigos ocultos, miran ahora hacia un futuro brillante, si bien su interior funciona tanto como una metáfora de introspección estética, como, en cierta manera, una especie de cámara oscura, que revela una imagen invertida del pasado. Sus exploraciones tanto en las minas como en los búnkeres están, por lo tanto, íntimamente ligadas a una visión personal de la fotografía. Los túneles de *Bateria de Cenizas* imitan las galerías de las minas de sal y sugieren la profunda interioridad de un pensamiento defensivo, del deseo de proteger "el Ser" (el Estado) contra "el Otro" que se aproxima desde el Mar. Actualmente libres de enemigos reales o imaginarios, los Bunker son una majestuosa atracción turística.

La visión fotográfica de Meseguer resulta interesante porque este ángulo invertido le permite combinar una fotografía puramente arquitectónica con un profundo significado metafórico. Ella mira más "a" que "hacia" mirando siempre "dentro" desde la posición de la Historia española y la memoria personal. El ilimitado horizonte visto desde el búnker se convierte en símbolo del futuro.

Aitor **Ortiz**

La arquitectura establece las pautas de de la vida urbana. Literalmente. Crea los laberintos de la ciudad que definen nuestros caminos de casa al supermercado, al trabajo y vuelta a casa. Asimismo, define los edificios en los que habitamos, trabajamos y transitamos. El edificio no se limita a ser "la máquina para vivir" según la definición de Le Corbusier, sino que posee además una función socio-política. Un proyecto de viviendas: debería ofrecer viviendas asequibles y un alentador entorno social en el que los trabajadores y sus familias puedan vivir o al menos dormir, con el fin de que no se conviertan en carne de cañón para los revolucionarios. Ese era la agenda política tras mucha de la arquitectura y planificación urbanística desde finales de siglo XIX hasta la actualidad. Por otro lado, está la pretenciosa arquitectura de museos y grandes proyectos cívicos que intentan ofrecer una imagen positiva de la ciudad y ante todo atraer el turismo, que beneficiará la economía local y de otro modo aumentará la moral local. El mejor ejemplo de ello es el Museo Guggenheim de Bilbao,

los líderes de la administración regional vasca apostaron su mejor carta al poder de la arquitectura para salvar su ciudad, situada en el noroeste de España. El nuevo edificio, diseñado por Frank Gehry, ha sido un gran éxito para Bilbao, que ha regresado a los mapas turísticos como una de las Mecas culturales de España.

Aitor Ortiz fue quién se ocupo de fotografiar la construcción del Museo Guggenheim de Bilbao. Algo entiende de arquitectura pretenciosa y los enigmas que oculta la imagen de la estructura. El arte de Ortiz no está marcado por la mera representación de los edificios. En realidad, Ortiz, que ha fotografiado en Bilbao casi exclusivamente, se interesa por la arquitectura como metáfora y espacio escultórico.

Ortiz no siempre encuadra directamente con la intención de producir una visión vacua. Su empleo de la perspectiva es más profundo, a pesar del hecho de que a primera vista sus edificios puedan parecer vacíos y aislados de la actividad humana. Más a menudo, Ortiz escoge ángulos, esquinas cóncavas de edificios que atraen la atención del espectador en su implícita profundidad. Posteriormente manipula sus imágenes combinando diversos detalles de imposibilidades ópticas. Fuerza al espectador a preguntarse qué está sucediendo en estos edificios. ¿Cuál es su potencial? ¿Cuál es su propósito? Algunos de ellos pueden ser reconocibles, el Guggenheim, otros se encuentran en alguna parte de Bilbao.

La capacidad para reconocer los edificios o diversos elementos de los edificios es lo que se encuentra en el corazón del trabajo de Ortiz, a pesar de que distorsiona el supuesto factor verdad de la fotografía para sus propios fines artísticos. Las instantáneas que forman la serie *Destructoras* (1999 hasta la actualidad) en general tienen un formato mayor de 1 X 2 metros y están realizadas en blanco y negro. Contienen extraños elementos lumínicos u otros detalles que no tienen demasiado sentido lógico. El ordenador de Ortiz capacitado para crear artificios le permite transformar lo cotidiano, reificar manifestaciones políticas, edificios públicos, en enigmáticos espacios atemporales, más propios de una película de ciencia ficción que de espacios habitables reales.

Ortiz apunta que, deliberadamente, extrae aspectos de estructuras concretas que realmente existen, esos espacios arquitecturales y los transforma en simbólicamente "arquitectónicos". "Estos espacios, ante los cuáles es imposible distinguir en qué situación se encuentran, si están en fase

de construcción o deconstrucción, transmiten una cualidad espiritual a la estructura arquitectónica, el sentimiento de que nada puede ser añadido o sustraído de su eternidad".

La obra de Ortiz participa de nuestra conciencia de nuestras circunstancias. Sabemos quiénes somos y parecemos reconocer dónde nos encontramos. Aún así, para este artista, eso es mera seducción. Las imágenes de Ortiz nos arrastran a su particular e infinito universo, lleno de sus propios símbolos epigráficos. Creemos saber quienes somos, pero en realidad no lo sabemos. Estamos en el universo particular de Aitor Ortiz, en su propio mundo generado por ordenador pero, aparentemente, familiar y debemos tenerlo en cuenta.

Gonzalo **Puch**

Con sus fantásticas construcciones y videos, Gonzalo Puch es, a primera vista, un improbable candidato a ser un fotógrafo inspirador. Podría parecer que sus series de trabajos, especialmente su *Autorretrato Sin Título. Globus*, se traducen de mala manera al bidimensional medio de la fotografía. No obstante, sus trabajos fotográficos, trascienden las limitaciones impuestas por los límites del medio y destilan la tridimensionalidad de sus construcciones y la temporalidad de sus performances y videos, en sutilmente humorísticas e intelectualmente estimulantes imágenes fotográficas.

Tomando *Globus* (2004) como punto de partida, resulta evidente que Puch no solo está creando su propio mundo, sino, intelectualmente, su propio universo de ideas, conceptos y metáforas entrelazados, que dan vueltas en torno a sí mismas, como planetas y lunas girando en torno al sol, que a su vez gira atravesando la galaxia. Tal y cómo se puede observar en varias de sus imágenes, Puch acomete el montaje de las mismas, de igual manera en que uno iría, lógicamente, decorando una habitación. La habitación particular de cada uno es, por supuesto, el lugar de su universo personal. Puch reúne elementos culturales, libros, mapas, esculturas, también naturales, plantas, frutas y los típicamente científicos, incluyendo esferas que representan planetas reales y fórmulas sinsentido. Los motivos recurrentes sugieren una interdependencia o una evolución, según crecen las ideas en diferentes trabajos, para crear nuevos escenarios y nuevas ideas.

Como en su trabajo sobre el medio ambiente, Puch incluye "Prototipos" de figuras, que parecen identificarse con el

artista o la humanidad en general. Sus figuras se sitúan en exteriores, asombrados, a menudo sentados directamente sobre el agua o en pequeñas embarcaciones. Persiguen transparentes burbujas u objetos que parecen globos, reflejados en muchos de sus construidos universos.

Sus construcciones, a menudo, se ponen al descubierto de una manera que mezcla humor, intensidad y una cierta inutilidad. En *Globus*, el artista mismo aparece tumbado en el suelo de una habitación intentando inflar un globo, construido a base de fragmentos de mapa que no encajan. Es como si estuviese intentando insuflar vida a su propio universo. Una red de baloncesto emerge de una pizarra plagada de fórmulas. Escaleras y otros materiales abundan e implican al artista (que a menudo aparece con un pijama azul celeste) en las propias construcciones. En una de sus series aparece atrapado en sus creaciones, estrellándose contra el suelo, como si de un pobre Ícaro se tratase. En otra imagen una mujer enrosca una bombilla en una cocina rebosante de curiosidades, mientras que en la pared del fondo un reloj enmarcado, representando el sol, marca la hora. En otra instantánea el protagonista solo o junto a otro, lucha con tiras de papel. Al principio fue la palabra…La palabra, aquí metafóricamente, construye relaciones en el espacio y entre los individuos de las imágenes. Algunas tiras de papel forman jaulas, otras estructuras, otras mobiliario o diagramas. Otras incluso atan a las dos figuras juntas en una especie de relación entrelazada, quizá un contrato matrimonial, ¿Un diálogo? ¿Quién sabe? Los mundos experimentales de Gonzalo Puch no admiten respuestas fáciles. Son divertidísimos pero herméticos. Aún así, sugieren relaciones entre nosotros, nuestras fantasías, nuestra cultura, nuestros avances científicos y nuestros entornos naturales, en formas que resultan caprichosas y enigmáticas. Aquí la fotografía destila una gran imagen, un video o incluso una escultura, en un objeto bidimensional que contiene todo el misterio de estos grandes trabajos. Cada uno de ellos posee un valor superior a las 1.000 palabras oficiales o los 10 minutos de video HD y esa es la magia que contienen los mundos sin titular de Puch.

Rubén **Ramos Balsa**

Como licenciado en Bellas Artes y artista de performance que es, no es de extrañar que la propuesta fotográfica de Rubén Ramos Balsa sea tan inusual como personal. Para él, la fotografía es algo que cuestionar, que tomar aparte y que reorganizar. A través de la manipulación de los fundamentos del medio, produce un asombroso abanico de imágenes y objetos que traen de cabeza a la fotografía tradicional.

Entendido literalmente, la palabra fotografía, proviene del griego ÊÒ¯ (phos), "luz" y ÁÚ·Ê¸¯ (graphis) "dibujar, escribir", significa entonces, escritura con luz. Desde los tiempos de Nicéphore Niépce y William Henry Fox Talbot la fotografía se ha basado en exponer a la luz papel, placas de vidrio o películas sensibilizadas con una emulsión de nitratos de plata, revelándola en una solución que deja parte de la plata y fijando finalmente la imagen resultante con varios ácidos. Actualmente, esto se completa con sistemas de electro óptica, utilizando varias formas de CCD o dispositivo de cargas [eléctricas] interconectadas en chips de ordenador. La película, placas, papel o chips se ubican, normalmente, en una pequeña caja, la cámara y se obtiene la imagen, controlando el paso de la luz a través de las lentes. A continuación las imágenes se imprimen en papel, otra superficie o se proyectan en la pantalla del monitor del ordenador. Esa es una forma de ver la fotografía, pero no es lo suficientemente buena para Ramos Balsa.

Lo que constituye una cámara y es realmente necesario para la cámara, son dos puntos de partida para los experimentos en la fotografía de performance de Ramos Balsa. En un ejemplo, utiliza un simple huevo de gallina a la manera de cámara pinhole. Tras haber vaciado el contenido del huevo, cubre su interior con una emulsión fotosensible y a continuación expone una imagen a través del agujero. Más adelante emplea la superficie expuesta como proyector para proyectar esa imagen sobre otra superficie. Resulta interesante como la albúmina en la foto-emulsión emula el tradicional uso de la albúmina derivada de la clara de huevo y gelatina en los comienzos de la fotografía.

Otro medio no tradicional de crear y mostrar imágenes incluye el uso de bombillas con insectos dentro o con pequeños proyectores que convierten la bombilla en un visor de diapositivas con imágenes de bailaores de flamenco o bailarines de claqué. En Mar, una pequeña cámara proyecta la luz en una pared a través de la superficie del agua en un vaso. La curvatura del vaso y las propiedades ópticas del agua crean una imagen de la orilla del *Mar*.

Como artista de performance, Rubén Balsa también se interesa, invariablemente, por el tiempo. Una exposición fotográfica está determinada por la cantidad de luz acumulada en una superficie foto-sensible, en un tiempo determinado. Cambios en la duración de tiempo o la intensidad de la luz afectan a la imagen. En *Días Solares*, se sirve de una cámara pinhole para realizar una exposición de 24 horas, produciendo de este modo el registro completo de todo un día. En *Dípticos de lo mismo*, sitúa una imagen convencional sin retocar expuesta durante un largo período de tiempo junto a otra en la que "sustrae" luz moviéndose a través de la imagen totalmente vestido de negro, de la misma manera que uno podría ajustar una imagen en el cuarto oscuro "esquivando" la luz. Los efectos son sutiles y elegantes y, por supuesto, introducen al artista como un invisible performer en su fotografía.

Otros juegos incluyen beneficiarse de las propiedades naturales de la fotosíntesis, utilizando la luz y las plantas como proyector y como película. La luz afecta a la planta cambiando su densidad y coloración mediante la fotosíntesis durante un tiempo y, por consiguiente, la imagen proyectada a través de la planta cambia. Un ejemplo posterior es creado proyectando un negativo sobre la hierba durante un tiempo. Las cualidades de la luz pasando a través del negativo afectan a la velocidad de crecimiento de la hierba, creando ahí una huella fotográfica "natural" de la imagen sobre el negativo. Sigue siendo fotografía, literalmente, en el sentido de que es "escritura con luz". Otra técnica es el uso de diferentes niveles de filtros solares como negativos con el fin de obtener la impresión del sol sobre el cuerpo humano, similar a las marcas de sol que deja un bañador.

La fotografía de Rubén Ramos Balsa no tiene parangón. Es el resultado de una deliberada deconstrucción de la fotografía en sí, a través de cuestionar sus principios y materiales. De esta manera Rubén Balsa produce una fotografía que pura es fotografía representándose a sí misma.

Montserrat **Soto**

El Paisaje o los límites de su representación son el tema crítico de los trabajos de fotografía y video de Montserrat Soto. Se preocupa por la ubicación del hombre en el entorno y su habilidad o inhabilidad para viajar o abrirse paso a través

de ese entorno.

Uno de sus primeros trabajos es el conjunto de obras *Sin título* (1996), en las que explora los vacuos pasillos de un hotel. Su posterior *Vallas* (1997-2002) consiste en una serie de instantáneas de varias formas de cercado (estructuras o barreras fabricadas por el hombre) que delimitan un espacio entre el fotógrafo-espectador y aquello a menudo permanece oculto al otro lado de la valla. La interrupción visual y física de la posibilidad de movimiento, continua con sus sencillas imágenes, casi al estilo de Sugimoto, de varios desiertos (2002-2007), con la línea del horizonte normalmente situada en el punto central de la misma fotografía tomada con una infinita profundidad de campo. Estas vistas aparentemente inocentes, adquieren el carácter de una amenazadora lejanía e inaccesibilidad. En cada caso, una vista que debería permitir a la mirada del espectador vagar por la infinidad (para aproximarse a lo oculto en la distancia) se ve inevitablemente frustrada.

Acceso o la carencia del mismo es el punto central de diversos otros trabajos. Particularmente en *Silencios* (1997) y *Paisaje Secreto* (1998-2003) en los que explora mundos típicamente inaccesibles para el público en general: vacuos almacenes de museos y los domicilios de coleccionistas de arte. Según ella misma indica, estas herméticas imágenes funcionan como *Objets Trouvés* y tienen significado solo para sus dueños. Otro proyecto, *Archivo de Archivos* (sin fecha) examina la relación entre el tiempo, el espacio y la organización de lugares de memoria.

Si estos temas parecen excluyentes, no es por casualidad. El espectador se ve forzado a contemplar la naturaleza del significado y del espacio, así como el sentimiento de estar siendo explícitamente apartado por un sistema u otro. El anhelo de llenar la vacuidad, se convierte el empeño secreto que nos empuja a través del mismo, sin embargo, siempre fracasamos en nuestros esfuerzos.

En ningún otro trabajo esto es más vitalmente obvio y sutilmente político, que en su obra de *Fuerteventura* (2003), isla del archipiélago canario y objetivo de innumerables refugiados de África y Asia que buscan una vida mejor. Proyecto encargado por el Gobierno de las Islas Canarias muestra la espeluznante imposibilidad de aproximarse a la isla que surge en la distancia, cual Paraíso. Según el gobierno español 7.000 personas arribaron a las costas canarias en 2003, se estima que más de 1.000 perdieron la vida intentando cruzar, a menudo sacudidos por las tormentas de 100 millas náuticas, de la costa oeste del continente africano. En el año 2006 las cifras habían aumentado a más de 23.000 personas en nueve meses, de los cuáles unos 1.500 desembarcaban en Fuerteventura. Se cree que unos 1.500 perdieron la vida. Soto explora este asunto con una asombrosa sutilidad. Coloca su cámara en el agua y desde ahí toma las instantáneas de la rocosa isla. Rodea la isla, sin llegar a acercarse a ella para producir una serie titulada *Sin título*, *Interior Mar*, cuyas fotografías cambian sus perspectivas con el oleaje del mar. Es el punto de vista de un nadador o de alguien cuyo barco acaba de hundirse y trata de alcanzar la costa. La implacabilidad de las rocas y las olas (apacibles aquí, hay que reconocer) y la imposibilidad de acercarse a la isla son un silencioso testimonio de aquellos que luchan y pierden su vida por intentar alcanzar una mejor.

Soto escribe: "Los paisajes desérticos de Fuerteventura se presentan como aquello nuevo, o como el comienzo de lo que está allí, detrás…y que es seco, duro, cruel, devastador y sobre todo solitario. [Es] una referencia constante al espacio que hay para llegar, pero en ningún momento o en ninguna fotografía parece acercarse, simplemente rodean, como cuando se observa algo que se desconoce. Es la idea de la isla utópica."

Para aquellos que logran llegar con vida y no ser deportados, Fuerteventura es el trampolín a una vida mejor a través del duro trabajo, a menudo en *Invernaderos* (2002) que son el tema de otro de sus trabajos. Para aquellos que desaparecen bajo las olas o que llegan sin vida a las playas de turistas, no es tal Utopía. Por definición Utopía es un lugar que no existe y como tal representa un todo pero imposible, casi inalcanzable sueño. Aún así esta utopía es para muchos merecedora de su lucha, a través del vacío económico y social entre África y Europa.

Soto continúa, "Fuerteventura tiene esa perspectiva para muchos hombres que llegan allí, pero [mi trabajo] presenta ese pensamiento previo. La llegada, o más bien, la todavía no llegada. Las imágenes intentan plantear una futura conquista." Como siempre, la cámara de Montserrat Soto es cautelosa y nos muestra el espacio entre nosotros y nuestros objetivos. Las olas, las líneas del horizonte y las vallas, todos ellos hablan de la dificultad de un camino/pasaje seguro.

Javier **Vallhonrat**

Uno de los artistas más célebres de España, Javier Vallhonrat, se ha servido de la fotografía para explorar los puntos de encuentro entre fotografía, pintura, escultura y performance durante más de 25 años. Ha prestado especial atención al rol del cuerpo humano, tanto como forma corpórea como vehículo metafórico. No es de extrañar, que Vallhonrat haya desarrollado una exitosa carrera como fotógrafo de moda a nivel internacional. Tanto sus fotografías personales como sus trabajos comerciales encuentran la premisa de que la puesta en escena es el punto inicial del análisis crítico. Él mismo escribió que "La fotografía nos permite situarnos en un punto intermedio entre lo puramente cotidiano y lo instrumental. Es decir, puede concebirse como instrumento de persuasión en una sociedad de consumo…Pero a la vez, nos permite actuar con un propósito radicalmente opuesto, como es el empeño de utilizar el proyecto artístico para posibilitar la experiencia de construir el ser". (Conversaciones con Javier Vallhonrat, La Fábrica: Madrid, 2003, Pág. 18-19).

Esta visión de la fotografía se ha encontrado en la raíz de la obra de Vallhonrat desde sus comienzos a principios de los años 80, iniciando con estudios de una performance con telas pintadas. Era "Un trabajo con el cuerpo humano que me permitió relacionarme con una realidad presente y tangible y, simultáneamente, con otra realidad paralela y, básicamente, descontextualizadora que posibilita la fotografía: una hibridación, el mestizaje y una ruptura del contexto documental" (op. cit. 10). Con ello rompió con el "purismo formal" de la fotografía tradicional española del momento y marcó la pauta de sus futuras exploraciones.

La temporalidad y precariedad de los objetos y las situaciones que fotografía (y más recientemente monta en videos) son para él la base de las narrativas que utiliza para explorar la verdad y el significado de la fotografía. Desde su segundo proyecto, *Homenajes* (1982-1983) en el que exploraba "los terrenos resbaladizos que existen entre la pintura y la fotografía" (op. cit. 11), pasó a producir una trilogía formada por *Autogramas* (1991), *Objetos Precarios* (1993-1994) y *Cajas* (1995). *Autogramas* consistía en una serie de autorretratos en los que se exponía durante la combustión de una cerilla, aprovechando la luz de la misma para iluminar la imagen. La cerilla funde tiempo y luz en la superficie plateada de

la película. Representando pura caligrafía de luz y la fuerza o debilidad de esa fugaz iluminación esculpe el rostro de Vallhonrat en una escultura etérea tridimensional, situada en tiempo real aunque sea solo durante un breve instante. *Objetos Precarios* trata la fotografía de momentos efímeros, incluyendo, entre otros elementos, agua y hielo, velas o bolas cayendo, en construcciones visuales que se mantienen unidas por un breve período de tiempo, transmitiendo de ese modo la dinámica de la tensión narrativa entre el momento de suspense (literal) y lo que ocurre a continuación fuera de la cámara.

Es la representación de "la precariedad del tiempo fotográfico" (op. cit. 49) poniendo a prueba los límites de lo que puede ser representado a través de la fotografía. *Cajas*, por otro lado, introduce la construcción a un nivel más fundamental. Las cajas que construye representan el esquema de una idea, pero controlando sus dimensiones tanto literal cómo física, mientras que las fotografías incluidas dentro del marco representan la tridimensionalidad del objeto físico, de sus interiores cuidadosamente sombreados a través de una imagen bidimensional. Este trabajo conduce directamente a *Lugares Intermedios* (1998-99) y a un video *ETH* (2000) que consistía en la creación de maquetas altamente realistas y dioramas que fotografiaba de la misma manera que Thomas Demand o James Casebere. Es un juego de proporción y representación del espacio jugado a través de la fotografía y que crea el marco de *Acaso* (2001-2003) su obra maestra.

"Acaso" significa "quizá" y continúa con la investigación de Vallhonrat sobre contingencia y representación. En esta serie incorpora la idea de la ilusión como un medio para cuestionarse los límites de la representación fotográfica. Más adelante, reintroduce el cuerpo humano en su arte y fotografía y, con el, una nueva narrativa más humana, pero totalmente enigmática y crítica.

Vallhonrat elimina toda la retórica y trucos de representación que la fotografía nos ofrece. Él mismo escribe en la introducción a su trabajo: "Empleando la metáfora del lugar, Acaso explora la identidad individual y el concepto de pertenencia. Un lugar es un espacio privilegiado de memorias y experiencias que alimentan el sentimiento de pertenencia…Yo exploro, a través de objetos, lugares y acciones, ideas como las de pertenencia, identidad, el proceso de construcción y el proceso de transformación. Las acciones, objetos y lugares

que muestran las imágenes ocupan la posición central; son los sujetos inmediatos de la representación visual. No obstante, la atmósfera es fantasmal, tierra de nadie entre realidad, sueños y la fantasía que encontramos en los narraciones infantiles" (Javier Vallhonrat, Acaso, La Fábrica: Madrid 2008). Según sus propias palabras "la materia prima de las imágenes de *Acaso* es la emoción".

Acaso es un viaje a la psique de Javier Vallhonrat, una penetración en su subconsciente y su vuelo por imágenes simbólicas, sueños y representaciones en fotografía. Se trata de un mundo tanto bi como tridimensional, real y artificial. Las estructuras, casas, cabañas, chozas, tiendas de campaña, nidos, cuevas; se repiten en diferentes manifestaciones y algunas, aparecidas ya en sus trabajos previos, representan lugares de reflexión, una cara, un sitio de memoria y pertenencia se separan de aquello que esta fuera. Las puertas, las ventanas permiten la comunicación, sirven de ojos y bocas, pero son intrínsecamente vulnerables. La verdadera fragilidad de las estructuras, a menudo de plástico, vidrio, madera o nylon, modelan los límites de la inteligencia (permanencia) y la contingencia del paso del tiempo. Incluso los contornos de las estructuras esbozadas con luces que cuelgan de cables delimitan los extremos de la razón y de lo posible, aunque preparan el vuelo a través el agua y el continuo empeño de crear una especie de significado sobre un mundo de misterios cambiantes, la superficie de un lago. Un hombre vestido de manera actual encuentra un precario refugio situado en una plataforma sobre el agua. Durante cuánto tiempo, ¿Quién sabe?

El prototipo de hombre de Vallhonrat, al igual que aquellos de Robert ParkeHarrison, explora su mundo intencionadamente e intenta construir significado, permanencia y un sentido de permanencia, pero parece consumido por las fuerzas de la naturaleza y por el reflejo de su propio ser. En este espacio de sueños, los fragmentos de recuerdos y de civilizaciones perdidas vuelven a presentarse en un juego Borgesiano de escala y representaciones, precioso y extraño. El mundo de Vallhonrat cambia sus formas a través de la perspectiva. Los reflejos en al agua existen dónde no hay objetos que los proyecten. La maqueta de un túnel de carretera da paso a un túnel real y viceversa. Entradas de metro conducen a madrigueras de lombriz de memorias subterráneas. Formas de caja sobre la superficie reflejan hoyos similares en los suelos. Todo

está interpenetrado por la incertidumbre. Un túnel, el mismo túnel, quizás, quizás no, se abre a la luz.

Para Javier Vallhonrat, siguiendo a Borges, el enigma de los límites de la representación es lo que nos guía. "Ya no hablamos de tener una "Visión" o "perspectiva", sino de lo que podemos crear con la infinidad de posibilidades de representar el mundo, sabiendo que ninguna es verdad, ninguna mentira, y que todas coexisten porque todas ellas existen…me apetece conmocionar… (quiero hablar) de lo que me ilusiona, y de lo que es capaz de contagiar esa posibilidad. ¿No sería posible? (op. cit. 70-71) Quizás, quizás sí.

Valentín **Vallhonrat**

La fotografía trata sobre muchas cosas, pero ante todas ellas, trata sobre perspectiva. Este es un concepto multifacético. El fotógrafo escoge temas y selecciona las herramientas (cámaras, lentes, luz etc.) que convengan al trabajo que tiene en mente. Adicionalmente, el fotógrafo debe también elegir en qué lugar situarse con relación a su sujeto. La perspectiva del fotógrafo determina tanto su punto de vista, como, en última instancia, cómo será representado el sujeto en cuestión. Valentín Vallhonrat ha hecho carrera de examinar la perspectiva y de interpretarla con inteligencia y una línea sencilla. Sus imágenes de dioramas en museos de historia natural, *Sueño de Animal* (1989), por ejemplo, están casi siempre tomadas a la altura de los ojos del animal. Esto permite a Vallhonrat explorar la compleja relación entre el ser humano y la naturaleza y cómo el hombre escoge representar la naturaleza. Cómo argumenta el crítico Santiago Olmo "Los dioramas buscan recrear la imagen de la vida salvaje como un paisaje domesticado (disecado) en el que los espectadores pueden acercarse al mundo privado del animal, de otra forma impensable". De este modo, Vallhonrat juega por partida doble. Examina el didáctico intento de conservadores y taxidermistas de los museos, mostrando por un lado lo que ellos quieren que veamos y, por otro, medita sobre esta mirada mediante varias técnicas fotográficas, especialmente mediante la luz y el tono, que fuerzan al espectador a cuestionarse este tipo de representación.

En su trabajo más reciente, *Vuelo de ángel* (2001-2003), Vallhonrat desvía su atención a fotografiar réplicas de importantes estructuras, lugares de poder espiritual o tempo-

ral. Escribe Vallhonrat "Los edificios representados en estas instantáneas llevan consigo la condición de un espacio de poder, un espacio de espiritualidad y son utilizados como símbolos de identidad, como características diferenciales. Estas fotografías, que por su parte son un registro de estas construcciones, carecen de estos atributos, pero nos permiten relacionarnos con sus atribuciones y la imagen preexistente de estos monumentos que hemos interiorizado. Nos permiten relacionarnos con nuestra propia ideología".

Vallhonrat fotografía estas construcciones bañadas en una intensa luz azul con apariencia de amanecer o atardecer, que parecen aumentar el volumen de los edificios e interpretarlos de una forma más dramáticamente imponente. El intenso azul, creado por medio de luces o filtros, es lo que los franceses llaman *le nuit americaine* y los americanos *day for night* es una clásica técnica cinematográfica, para simular escenas nocturnas que son rodadas en realidad durante el día, hace que los edificios se vuelvan monocromos, oscuramente románticos y muy misteriosos. Las pequeñas figuras se ven correteando, subiendo al Gran Salón de la Gente en la Ciudad Prohibida de Beijing o reuniéndose ante el Buda Yungang, por ejemplo, aparecen como figuras construidas a una formidable escala humana.

En su soledad azul intensa los edificios no proyectan ninguna sombra. Emergen de la oscuridad. Simplemente aparecen. Nosotros debemos esperar y observar. Según Vallhonrat "El gigantesco Buda de Long Men, cierra los ojos a la ilusión mientras permanece sentado en su posición de loto. Si observamos esta imagen podemos encontrar algunas claves sobre los usos de la fotografía y la responsabilidad de estos en la construcción del mundo y del conocimiento/desconocimiento del mismo". El simulacro de conocidos edificios, gradualmente se cuela en nuestra conciencia. Los reconocemos lentamente. Un castillo aquí, una catedral allí, la Casa Blanca, el World Trade Center, El Coliseo, una pirámide, un templo etc. Todos provocan recuerdos de los libros de Historia y postales. Se asemejan a todo lo que hemos visto en imágenes o realidad. Las fotografías muestran lo que creemos saber.

Así, Vallhonrat lleva a cabo otro truco que altera nuestras percepciones de nuevo. Escoge una particular perspectiva a distancia de lo que fotografía. Escribe "El punto focal de la escena es fotografiado, y el horizonte tiende a ser trasladado a dos tercios o tres cuartos de la parte superior. Esto significa que se deben realizar complejos cambios cuando el edificio es muy alto". En este sentido la posición de la cámara y el fotógrafo se describen como vuelo del ángel. Esta dimensión espiritual de la perspectiva no se puede pasar por alto. Vallhonrat proyecta su mirada de ángel en estos lugares de poder y nos permite, a nosotros los espectadores, ver cómo mira estos edificios destituidos de cualquier otra consideración mundial y centrados en una sobrenatural luz azul que llega ella misma desde arriba.

Miramos estos simulacros, en palabras suyas "sin ilusiones" porque eso es precisamente lo que son: ilusiones. No los vemos solo cómo réplicas de famosos edificios, sino también como sistemas de conocimiento que están profundamente enterrados en nuestras formas de pensar y organizar nuestro mundo. "La elección de sustituir edificios por objetos a fotografiar, despliega el deseo de alertar a los espectadores de que son cómplices y destacar otras opciones para nuestra percepción de lo real y nuestra capacidad para discernir y separar realidad, discurso y creencia en nuestra propia experiencia". En otras palabras, Valentín Vallhonrat nos muestra a través de sus instantáneas que vemos lo que queremos ver. Anulamos nuestra responsabilidad para criticar las estructuras del poder y sus simulaciones. Simplemente creemos en la *force majeure* de la imagen icónica, de que los poderes que existen han creado para controlarnos. La genial fotografía y lenguaje visual de Vallhonrat revelan que este hipnotizante truco de magia aparece sin lugar a duda "salido de la nada".

Mucho tiempo le ha llevado a la fotografía establecerse como una forma de arte equiparable, en mérito, a la pintura y a la escultura. Muchos son los que opinan que el papel principal de la fotografía sigue siendo plasmar una huidiza realidad. Sin embargo, la fotografía es el lenguaje de nuestros tiempos y mantengo que, en las últimas décadas, la fotografía ha sido el medio artístico predominante, quizá porque una fotografía, a diferencia de cualquier otro medio, se graba en nuestra mente y hace que arda nuestra imaginación. Las imágenes fotográficas están omnipresentes en nuestras vidas, todo el mundo hace fotos, de manera que todo el mundo puede relacionarse con la fotografía como forma de arte.

La fotografía tuvo una aparición relativamente tardía en el panorama español. No obstante, la situación ha cambiado rápidamente y actualmente uno se ve golpeado por la novedosa e intensa expresión de la fotografía contemporánea, que refleja la radical evolución que ha experimentado España. En tan solo unas décadas, una sociedad cerrada, atrapada en su pasado, ha sido transformada en un país multifacético en el que la cultura contemporánea ocupa una sólida posición.

La fotografía española no se asusta ante la expresión personal. Aquellos que vivimos en la España de los 80, experimentamos, en primera persona, los grandes cambios políticos, sociales y culturales. El movimiento sociocultural de *La Movida* con Pedro Almodóvar como figura principal, liberó

una ola de creatividad contenida y puso a prueba las fronteras de la libertad. La explosiva cultura española de los años 80 se expresaba de diversas maneras, pero el factor común era un interés en capturar las corrientes intelectuales del resto de Europa, relacionándolas, a su vez, con una herencia cultural propia.

El anhelo de aceptar la historia puede ser una posible explicación a la impactante expresión de la fotografía en España. Los artistas que participan en *Nuevas Historias*, una nueva visión de la fotografía española, comparten el interés en abordar ideas como identidad cultural, herencia e historia. El amplio espectro de regiones, lenguas y diversidad cultural del país se refleja en múltiples y variadas expresiones, y constituye un punto de partida para muchos de los trabajos.

La pareja artística Cabello/Carceller comienza con clásicas producciones hollywoodienses, cuando ellas, en sus videos y trabajos fotográficos, exploran los clichés y los roles prototípicos de género en el cine. Naia del Castillo explora conceptos como la intimidad, la seducción y la feminidad, empleando la escultura y la fotografía para representar mujeres que se encuentran atrapadas en su cotidiana existencia. Basándose en la tradición pictórica surrealista, Chema Madoz desdibuja las fronteras entre realidad y ficción con su imaginería única, en la que los objetos cotidianos adquieren nuevos significados y funciones.

Con referencias al retrato clásico, Pierre Gonnord visualiza lo invisible en sus retratos de personas que viven en la periferia de la sociedad. Sus monumentales imágenes presentan un concepto alternativo de belleza. Cuando Cristina Lucas, utilizando un martillo, ataca una replica en yeso de la escultura del Moisés de Miguel Ángel, en su frustrante incapacidad para hacerle hablar, ajusta cuentas con la tradición, mientras que ella, a su vez, recrea una histórica performance.

La vulnerabilidad de mujeres y niños, racismo y violación son las ideas principales del trabajo de Alicia Framis, quien se caracteriza por su compromiso social. Su trabajo, a menudo, toma la forma de propuestas concretas para la creación de un mundo mejor.

Estos son algunos de los 31 participantes de este proyecto en forma de libro y exposición, iniciado por Timothy Persons, surgiendo de su entusiasmo por la fotografía contemporánea española. Con esta muestra pretendemos centrar la atención en un área de la fotografía contemporánea aún desconocida para mucha gente pero que merece atención. Queremos expresar nuestra gratitud a las galerías y artistas participantes, así como a Seacex, Instituto Cervantes y al Ministerio de Cultura de España por su apoyo y dedicación.

Los objetivos de la Sociedad Estatal para la Acción Cultural Exterior de España (SEACEX) se centran en la difusión de la realidad histórica y actual de nuestro país en todos los ámbitos de la cultura y la expresión artística. De ahí el interés de una exposición como la que ahora presentamos en una itinerancia por varias ciudades que pretende servir de estímulo al diálogo cultural. Se trata de una iniciativa más dentro del conjunto de actividades culturales que la SEACEX quiere extender al más amplio abanico de géneros y materias posible, desde la memoria de España en Europa, en América y el resto del mundo, hasta las más recientes aportaciones de nuestros creadores.

En este caso concreto, la muestra es el resultado de un nuevo esfuerzo de cooperación entre diversas instituciones y el fruto de un trabajo riguroso dentro de un programa abierto. A través de la mirada sugerente e innovadora de unos veinticinco fotógrafos españoles se ofrece un panorama social y estético de la diversidad territorial de España a través de las más actuales creaciones en la fotografía y el videoarte. De esa forma, se despliega ante el espectador un cúmulo de imágenes cuyo aparente eclecticismo encierra la vitalidad de todo un pueblo en la encrucijada de la tradición y la modernidad. A partir de la propia belleza de las fotografías seleccionadas, esta muestra nos brinda la oportunidad de reflexionar sobre la realidad y los anhelos de una sociedad en acelerada evolución que no por ello renuncia a sus raíces y a sus múltiples señas de identidad.

Desentrañar la realidad con rigor, superar tópicos y prejuicios, colmar lagunas de la investigación y la difusión del arte y el conocimiento, son retos imprescindibles para impulsar el progreso de todos los pueblos. En esa ruta de instrucción, de libertad y de servicio a la sociedad, basada en el diálogo y la colaboración con todas las personas e instancias públicas y privadas que pueden aportar una contribución meritoria, nos proponemos explicar, a través de las mejores realizaciones de creadores como los fotógrafos seleccionados en esta muestra, los diversos aspectos de una realidad cultural cada vez menos reducible a las convencionales barreras nacionales. De esa forma, adquiere mayor sentido aún profundizar en la apertura a todas las influencias, en la capacidad de asimilación de las experiencias de otros pueblos y en el carácter cosmopolita, en suma, de una civilización global que no necesariamente tiene que sofocar las identidades tradicionales, liberadas de recurrentes tentaciones aislacionistas. Desde esta perspectiva, la realidad de vida y cultura plasmada en las imágenes de esta muestra, es también reflejo de un patrimonio de conocimiento y de belleza que queremos divulgar en todos los ámbitos de la sociedad y de otras naciones, una ventana que debe abrirse de par en par a la contemplación y a la reflexión de la comunidad internacional para que esos objetivos sigan trazando metas cada vez más ambiciosas.

Campos de golf **en el desierto**

La muerte de Franco, el 20 de noviembre de 1975, no sólo supone el fin una dictadura que había aletargado durante casi 40 años a la sociedad española, es también el punto de inflexión para las generaciones de jóvenes que, en esos años, comprobaban como la energía desbordante de su adolescencia se veía irremisiblemente paralizada por la represión que se ejercía desde el régimen fascista. Los ecos de la revolución social que se había operado en los años sesenta en Europa y en EE.UU. y que se visualizaba en el movimiento hippie y en las revueltas parisinas del 68, apenas llegaban a España, y cuando lo hacían venían convenientemente filtrados por los medios de comunicación en forma de un fenómeno ligado a las drogas y a la desaparición de los principios morales. La dictadura franquista presentaba España como la "reserva espiritual de occidente" y el Estado, en connivencia con la Iglesia católica, había diseñado un férreo sistema de represión basado en el miedo y en la autarquía política, religiosa, cultural y económica. España, durante el periodo republicano que precedió a la guerra civil (1936-1939) había generado una legislación social que convirtió nuestro país en un pionero de las políticas mas avanzadas respecto a la educación, la emancipación de la mujer, los derechos de los trabajadores y la estructura política del mosaico de nacionalidades que componen el Estado español.

La naturaleza de las reformas que emprendió la República española pretendían un cambio radical del país. Como señala Publio López Mondejar en su Historia de la fotografía en España, "a principios del siglo XX, un 60 % de los 19 millones de españoles eran analfabetos, un 63 % eran braceros y campesinos sin tierra, y sólo un 16 % trabajaba en la industria. 10.000 familias eran dueñas de la mitad del catastro y el 1% de latifundistas poseía el 42 % de la propiedad privada. La cultura recibía anualmente de los presupuestos del estado el equivalente a 210 euros frente al millón doscientos mil euros que en 1921 se destinaban a la guerra de Marruecos". Se asistía a una profunda transformación cuyo objetivo era situar una España fundamentalmente rural en sincronía con la Europa que estaba generando la revolución industrial. Consecuentemente, esa evolución había de modificar la tradicional sequía cultural que caracterizó la España del XIX. Y de hecho el arte, y en general la cultura española de ese periodo, comienza a hacer visible una progresiva cercanía entre los creadores y la sociedad.

La fotografía pasa en esos años por un proceso de revisión de su naturaleza como medio de expresión: el documentalismo toma conciencia del poder de la imagen como instrumento susceptible de contener y propagar ideología, y por tanto de ser utilizado con fines políticos. Madrid, Cataluña y el País Vasco son algunos de los epicentros desde los que se hace visible esa transformación, pero hay que esperar a la Guerra Civil para asistir a algunos de los ejemplos mas significativos de los nuevos usos de la fotografía. No olvidemos que las primeras cámaras de 35 mm son puestas en práctica precisamente en el conflicto bélico que enfrentó a los españoles. Robert Capa, Gerda Taro, David Seymour o Tina Modotti son algunos de los reporteros que visitan España en esos años con motivos, en muchos casos, no exclusivamente periodísticos y sí asociados al compromiso con la causa de la República. Los reporteros españoles -especialmente Alfonso Sánchez Portela en Madrid y Agustí Centelles en Barcelona- evidencian un grado de implicación con los acontecimientos radicalmente distinto al tradicional posicionamiento neutral de los fotógrafos de prensa. En otros ámbitos de la creación, los diseñadores gráficos y los artistas plásticos desarrollan, a través del cartelismo y de la incipiente publicidad, usos nuevos de la fotografía en sintonía con las tendencias que imperaban en Centroeuropa, Italia o la Unión Soviética. Bien a través de las publicaciones puestas en marcha por las organizaciones de trabajadores o mediante la contratación de artistas al servicio del Gobierno republicano o del bando golpista, el medio fotográfico se contamina positivamente de muchas de las mutaciones formales y conceptuales generadas por las vanguardias europeas. La utilización que la Alemania nazi, la Italia fascista o la izquierda europea y soviética hacen de la imagen fija o en movimiento tiene también su proyección en la España republicana. Ambos bandos –los rojos y los nacionales- hacen un uso político importantísimo de la imagen como instrumento de concienciación de las masas. Los escasos episodios de fotografía pictorialista, mayoritariamente circunscritos a Cataluña y Madrid, y casi siempre en el ámbito de los concursos y el Salonismo, desparecen ante la pujanza de la modernidad y del espíritu revolucionario. Curiosamente, el régimen franquista promueve una recuperación del pictorialismo a través de idílicas representaciones de un trasnochado afán imperialista tan afecto a la filosofía fascista: un ejemplo muy ilustrativo de ello es la obra de Ortiz Echagüe, a quién a pesar de su ideología hay que reconocerle una exquisita calidad. En plena sequía cultural, hay que esperar a finales de los años cincuenta para recibir la primera bocanada de aire fresco de la mano de un grupo de fotógrafos que cuestiona la banalidad de sus contemporáneos. Este colectivo tuvo como su principal referente al documentalismo humanista presente en la muestra itinerante The Family of Man que organizó Edward Steichen en el MoMA de Nueva York en 1959 y los reportajes de W. Eugene Smith en la revista Time.

Alejandro **Castellote**
comisario independiente y crítico de arte, Madrid

La década de los sesenta supone en España el fin de la autarquía, facilitado por los intereses de EE.UU. que necesitan establecer bases militares en la península ibérica. Eso permite el fin del bloqueo internacional que había aislado al régimen de Franco desde su triunfo en la guerra civil. La masiva llegada del turismo a España, que se produce con el fin del aislamiento, no sólo permite iniciar una recuperación económica, también supone la llegada de información sobre la evolución de las costumbres sociales en Europa; un modelo constatado por la numerosísima emigración española a Francia, Alemania o Suiza. Poco a poco, y a pesar de la voluntad del régimen, la sociedad española comienza una tímida apertura que coincide con la bonanza económica. La muerte del dictador desencadena el estallido de toda una generación ansiosa por expresarse en libertad en todos los ámbitos de creación. La fotografía, que había vivido los últimos años de censura franquista enmascarada tras la estética del surrealismo para deslizar sus posiciones ideológicas, estalla en múltiples direcciones primando la experimentación y las actitudes rupturistas con el pasado. La inexistencia de parámetros a los que referirse conforma un panorama absolutamente autóctono donde conviven los restos del surrealismo, un cáustico sentido del humor y un documentalismo militante que recupera la mirada social e incluso la recuperación visual de una España interior todavía congelada en el tiempo.

Una aproximación a la fotografía española contemporánea debe necesariamente tener en cuenta el contexto socio-político y cultural surgido desde la transición a la democracia. La inercia a catalogar por técnicas o tendencias el escenario artístico de nuestro país según el modelo clasificador anglosajón, convierte en incomprensibles algunas de las actitudes y posicionamientos de los fotógrafos que han surgido en este periodo reciente. Frente a la atención que los países latinoamericanos han dedicado al concepto de identidad, o su necesidad de reescribir la historia introduciendo temáticas y protagonistas marginados del relato oficial, en España son contados los autores que se aventuran en esa dirección, a pesar de tratarse de un país que emerge desde la periferia, no solo en lo económico también en el modelo de sociedad. La principal reivindicación que se hace visible en el último tercio del siglo XX es la voluntad de pertenecer a Europa, y por extensión al colectivo de naciones desarrolladas. No se trataba tanto de subrayar quiénes éramos sino de saber quiénes queríamos ser. España, tras los cuarenta años de dictadura, se había convertido en una especie de identidad vergonzante para las nuevas generaciones. La autoestima colectiva había entrado en decadencia durante los años sesenta en los que se compara nuestro atraso con referentes sociales tan atractivos como los que caracterizaban a las social-democracias escandinavas. No es casual que abundaran las menciones a Suecia como modelo de sociedad abierta, con un Estado que se ocupaba de sus ciudadanos con generosidad y tolerancia. Seguramente a causa de la llegada de turismo sueco a las costas españolas, se acuñaron en los sesenta y los setenta multitud de estereotipos –siempre teñidos de un sarcasmo agridulce- que asociaban el modelo sueco al paradigma de la sociedad del bienestar a la que queríamos pertenecer; mirarnos en el espejo de Suecia nos devolvía una patética imagen de subdesarrollo y mojigatería puritana de la que había que desprenderse cuanto antes. No es de extrañar que un político emergente en la mitad de los años setenta como Felipe González exhibiera su amistad y cercanía ideológica con Olof Palme como un activo mas con el que granjearse las simpatías de las nuevas generaciones de españoles. España ha sido siempre un país que ha necesitado mirarse en sus vecinos para dimensionarse. Aun en la actualidad, el complejo de inferioridad que había originado nuestra asincronía con el mundo desarrollado y civilizado nos lleva a minusvalorar nuestras opiniones y a sobredimensionar nuestros méritos cuando dicha la legitimación procede del exterior.

Con todo, la necesidad de pertenecer a Europa generó en la España post-franquista una espectacular sinergia de cambio que se tradujo en una ebullición cultural sin precedentes. Ese periodo, que coincide con la llegada al poder en 1982 del partido socialista, fue uno de los primeros signos del enorme cambio que ha devenido posteriormente. El número y la vitalidad de las propuestas fue extraordinario aunque la calidad de las mismas no siempre estuviera a la altura. Si tenemos en cuenta que la información sobre lo que se estaba haciendo en fotografía en el resto del mundo era escasísima, es fácil entender que el magma de creadores no resista un empeño clasificador, ya que muchos de los autores se expresaba sin seguir pautas ajenas ni afiliarse a tendencias concretas. Y ahí reside la personalidad que define esos años. A medida que el crecimiento económico permitió el acceso de la clase media al mundo del arte, se comenzó a democratizar la fotografía: un medio que a lo largo de una buena parte del siglo XX estuvo mayoritariamente en manos de las clases altas. Todavía es posible constatar ese aspecto cuando se mira la primera hornada de fotógrafos que surge tras la muerte del dictador, ya que fueron los cachorros de las familias acomodadas quienes primero salieron del país y se asomaron a las tendencias que dominaban en los Estados Unidos o en Europa. Pero las nuevas instituciones públicas –tanto las de ámbito nacional como las locales y autonómicas- pronto se hacen conscientes del rédito político que supone apadrinar y promover iniciativas culturales. La eclosión durante los años 80 de festivales fotográficos por todo el territorio nacional –casi todos ellos siguiendo el modelo francés del Mois de la Photo de París o de los RIP de Arles- responde simultánea-

mente al ansia de visibilidad de los fotógrafos y a la estrategia de apoyo a artistas locales que ponen en marcha los gobiernos autonómicos. La España surgida después del franquismo no puede entenderse sin nombrar el nacimiento de un estado casi federal, que atendía tanto a las reivindicaciones históricas de algunas comunidades, como a la imperiosa necesidad de adoptar modelos de gestión descentralizada. El tradicional liderazgo cultural que habían ostentado tradicionalmente Barcelona y Madrid deja paso a una mayor presencia del resto de las ciudades del Estado, e incluso aparecen corrientes de creación identificables a determinados territorios, como en el País Vasco, donde Arteleku -un centro público de arte contemporáneo- ha promovido propuestas interdisciplinares prácticas y teóricas cuya impronta es aun reconocible en muchos artistas vascos.

La entrada de España en la Comunidad Europea en 1986 desata un formidable desarrollo en todos los órdenes que tiene su traducción en los 90 en la multiplicación de infraestructuras culturales y de intercambios artísticos con otros países. Por todo el país surgen museos de arte contemporáneo como parte de una estrategia destinada a ampliar las industrias del sector terciario y diseñar una alternativa económica a la dolorosa reconversión industrial que tiene lugar en toda Europa en los años 80. Esta normalización del país terminó de desenfocar la precaria personalidad nacional que tuvo nuestra fotografía y muy pocos se arrepienten de ello: por una vez en la historia reciente, España dejaba de ser una excepción cultural. Los jóvenes fotógrafos españoles de finales del siglo XX y comienzos del XXI, buscan sobre todo parecerse –sintonizarse- con las corrientes de moda en el arte occidental. En estos años hemos asistido a un proceso de clonación del debate artístico europeo proclamando, con la pasión de

los neoconversos, la muerte de la fotografía –un cadáver, por cierto, que goza de excelente salud en el siglo XXI- y a intentar eliminar del escenario artístico contemporáneo a quienes sólo se consideran fotógrafos.

La creación en 1998 del festival PHotoEspaña en Madrid, en un momento en que los festivales de fotografía entraban en decadencia, dio un impulso definitivo a la integración de las muestras de fotografía en la programación de todo tipo de instituciones, incluyendo una buena parte de las galerías privadas de la capital. La presencia de las artes visuales en ferias y bienales es un hecho en todo el mundo y España parece que, esta vez si, está comenzando a acomodar sus infraestructuras y sus colecciones para incluir a un medio cuya importancia actual en el arte contemporáneo nadie hubiera vaticinado hace sólo un par de décadas. Es un proceso lento pero irreversible. Sin embargo, las colecciones públicas tienen todavía pendiente una necesaria puesta al día en lo que a la historia de la fotografía española se refiere; la ausencia de especialistas en los museos es la causa de una presencia mas que precaria, que prima la adquisición de obras en soporte fotográfico realizadas por artista plásticos. Algo parecido sucede en las galerías de arte. Ante esta situación, los jóvenes fotógrafos españoles han aproximado sus discursos a los formatos estéticos y conceptuales que tienen mayor visibilidad internacional. Aventurarse por territorios conceptuales distintos de las modas es un riesgo que corren muy pocos autores aunque su número aumenta progresivamente conforme se avanza en la recuperación de la autoestima colectiva. Con todo, la España de hoy es la puesta en escena de un nivel de vida y de cultura que aun dista mucho de ser real: llenamos nuestros desiertos de campos de golf. Somos un país con una identidad en permanente construcción al

que le gusta olvidar que hasta hace pocos años emigrábamos a Europa y Latinoamérica buscando trabajo y progreso. Ahora actuamos como si perteneciéramos al club de los países ricos desde siempre y a menudo fotografiamos como lo fuéramos.

Alejandro **Castellote**

Alejandro Castellote (nacido en Madrid en 1959) comienza en 1982 a trabajar como comisario de fotografía. Desde 1985 hasta 1996 ha sido director del departamento de Fotografía del Círculo de Bellas Artes de Madrid, donde ha organizado el Festival FOCO (Fotografía Contemporánea) en sus 5 ediciones, y ha sido responsable de la programación de exposiciones, talleres, seminarios y otras actividades. Ha sido director artístico del Festival internacional de fotografía PHotoEspaña (Madrid) en sus tres primeras ediciones -1998 a 2000-. Desde 2001 a 2004 fue responsable de la sección de fotografía contemporánea en la Editorial Lunwerg, donde publicó entre otros MAPAS ABIERTOS. *Fotografía Latinoamericana 1991-2002*. Ha sido asesor de contenidos para la revista *C Photo Magazine* de Londres, Reino Unido y ha comisariado la muestra *C on Cities* para la X Bienal de Arquitectura de Venecia en 2006. Escribe habitualmente sobre fotografía, participa en jurados, imparte talleres teóricos y colabora como crítico en diversos medios nacionales y extranjeros. En 2006 le fue concedido el Premio Bartolomé Ros a la mejor trayectoria profesional en fotografía española. Vive y trabaja en Madrid.

Bill Kouwenhoven (Baltimore, USA, 1961) has been involved in photography for more than twenty years. After graduating in 1985 from Johns Hopkins University with an MA in Humanities Area Studies, he became involved with *Photo Metro* magazine in San Francisco, USA, and was editor from 1997 to 2001. Since then, he has contributed to many other magazines as a freelance photography critic. He co-curated the 25th Anniversary Show, *Rattling the Frame*, of the prestigious San Francisco Camerawork. After moving to Berlin in 2002, he has been a frequent contributor to many magazines from Germany to the United States, including *European Photography, Foto, World Press Photo, Foto 8, British Journal of Photography, Afterimage*, and *Aperture*. Since 2007 he has been International Editor of the London-based magazine for new photography, *Hot Shoe*. His photographs are also exhibited internationally. He lives and works in Berlin and New York.

Bill Kouwenhoven (Baltimore, EE.UU., 1961) ha estado involucrado en fotografía durante más de veinte años. Tras licenciarse en 1985 en la Johns Hopkins Unversity, en Filosofía y Letras, área de Humanidades, comenzó a trabajar en la revista Photo Metro de San Francisco (EE.UU.) de la que fue editor desde 1997-2001. Desde entonces, ha colaborado con muchas otras revistas como crítico de fotografía autónomo. Fue comisario conjunto de la muestra "Rattling the Frame" con motivo del el 25 Aniversario del prestigioso San Francisco Camerawork, espacio que cobijó la exposición. Tras mudarse a Berlín en 2002, ha colaborado frecuentemente con distintas revistas desde Alemania hasta los Estados Unidos, incluyendo *European Photography, Foto, World Press Photo, Foto 8, the British Journal of Photography, Afterimage*, and *Aperture*. Desde el año 2007 es el Editor-Internacional de la revista londinense para la nueva fotografía, *Hot Shoe*. Además es un fotógrafo cuya obra se expone a nivel internacional. Vive y trabaja en Berlín y Nueva York.

www.**nuevashistorias**.com

Galería Juana de Aizpuru
Galería Helga de Alvear
Galería dels Àngels
Galería Elba Benitez
Galería Pepe Cobo
Galería Estrany de la Mota
Galería Distrito4
Galería Estiarte
Galería Max Estrella
Galería Fúcares
Galerie Ernst Hilger
Galerie Caprice Horn
Galería Soledad Lorenzo
Galería Tomas March
Galería Moriarty
Galería Fernando Pradilla
Galería Casado Santapau
Galería Senda
Rocío Bardín collection
Kees Kousemaker collection
The Mora-Granados family collection
Museo Nacional Centro de Arte Reina Sofía
PhotoEspaña
Ministerio de Cultura, Spain
Embajada de España, Stockholm
Instituto Cervantes, Stockholm
Pino Escurín
Terry Berne
and the artists

Stenersen Museum, Oslo
Kuntsi Museum of Modern Art, Vaasa
Den Sorte Diamant, Royal Library, Copenhagen

Courtesy & Acknowledgments

This catalogue is published in conjunction with the exhibition

Nuevas Historias: Contemporary Photography from Spain

Kulturhuset, Stockholm

October 4, 2008 – January 25, 2009

Editor

Kulturhuset

Sergels Torg

Box 16414

10327 Stockholm

Sweden

Tel. +46 8 50831508

Co-Editor

SEACEX

Sociedad Estatal para la Acción Cultural Exterior

C/ Gran Vía, 1, 2° Dcha.

28013 Madrid

Spain

Tel +34 91 7022660

Editorial Coordination

Photography now, Berlin

Estelle af Malmborg, Stockholm

Timothy Persons, Helsinki

Authors

Bill Kouwenhoven, Berlin

Alejandro Castellote, Madrid

Estelle af Malmborg, Stockholm

Timothy Persons, Helsinki

Copyediting

Ingrid Bell, Basel

Translations

Pino Escurín, Madrid (English–Spanish)

Terry Berne, Madrid (Spanish–English)

Concept and Image Editing

Photography now, Berlin

Design

Katharina Schoenbach, Berlin

Color Separation

hausstætter herstellung, Berlin

Paper

Maxi Satin, 170 g/m^2

Typeface

Frutiger, Neue Helvetica

Printing

Dr. Cantz'sche Druckerei, Ostfildern

Binding

Conzella Verlagsbuchbinderei, Urban Meister GmbH, Aschheim-Dornach

© 2008 Hatje Cantz Verlag, Ostfildern, and authors

© 2008 for the reproduced works by José Manuel Bellester, Cabello y Carceller, Daniel Canogar, Jordi Colomer, Joan Fontcuberta, Chema Madoz, Alicia Martin, Mireya Maso, Montserrat Soto, Javier Vallhonrat, and Valentiín Vallhonrat: VG Bild-Kunst, Bonn

Published by

Hatje Cantz Verlag

Zeppelinstrasse 32

73760 Ostfildern

Germany

Tel. +49 711 4405-200

Fax +49 711 4405-220

www.hatjecantz.com

Hatje Cantz books are available internationally at selected bookstores. For more information about our distribution partners, please visit our homepage at www.hatjecantz.com.

ISBN 978-3-7757-2340-4

Printed in Germany

Front Cover: Rosell Meseguer, *PROA*, 2003–08, C-print/aluminum, 70 x 100 cm

Back Cover: Gonzalo Puch, *Untitled*, 2004, digital color print, 140 x 200 cm